디자인 멜랑콜리아

디자인
멜랑콜리아

서동진의
디자인문화
읽기

서동진 지음

디자인플럭스

차례

머리말

앨리스로부터 벗어나며

이 책에 실린 글들은 대부분 인터넷 미디어 «디자인플럭스»에 연재한 것들이다. 서론으로서 이 책을 가로지르는 현 시점의 디자인에 관한 생각을 정리한 '1부─디자인, 민주주의 그리고 자본주의'는 책을 엮으면서 새로 썼다. 나머지 글들은 다른 지면을 통해 발표한 것들인데, 디자인문화를 이해하는 데 도움이 될 듯싶어 같이 엮었다. «디자인플럭스»에 연재한 글은, 정말이지 뜻하지 않은 계기로 쓰게 되었다. 함께 글을 쓴 다른 필자들이 디자인판 출신이고 또한 디자인 현실에 대한 애정이 남다른 데 비해 필자는 전적으로 문외한이자 식객에 불과하다. 그래서 주제넘게 참견하는 듯하여 부러 '앨리스'란 필명을 썼다. 필자 이름을 뭐로 하겠느냐는 말을 들었을 때 마침 눈에 띈 것이 «이상한 나라의 앨리스»라는 책이어서, 겁결에 이를 필명으로 삼았다.

그 탓에 익명의 필자이자 디자인 바깥에 있는 사람으로서 무책임한 기분을 마음껏 드러낼 수 있었다. 그래서 시쳇말로 대부분의 글이 '까칠'하다. 글을 읽은 이들이 디자인을 해코지하려는 작정을 하고 쓴 것으로 생각하지 않을까 우려되기도 했다. 그래서 이 글들을 책으로 내자는 제안을 받았을 때 걱정이 앞섰다. 스스로 많이 진지했었나 하는 의문이 있었고, 무엇보다 디자인문화를 소비하는 입장에서 쓴 변변찮은 글이 책으로 나올 가치가 있는가 하는 생각이 들었다. 그 생각은 지금도 가시지 않지만, 글을 좋게 읽어준 분들이 격려도 하고 재촉도 하여 겁 없이 출간하게 되었다.

문화연구라는 영역에서 글을 쓰거나 가르치는 입장에서 디자인이나 소비문화에 관심을 갖지 않을 수는 없다. 특히 몇 해 남짓 신경제와 문화가 어떤 관계에 있는지 골몰했던 나로서는 어느 곳에서든지 디자인에 관한 담론과 마주치곤 했다. 그래서 굳이 핑계를 둘러대자면 이

책에는 바로 그러한 문제들을 둘러싼 고민이 적잖이 스며 있다는 것이다. 책에 들어갈 글들을 다시 읽어보면서 내내 곁을 긁는 이야기만 했다는 생각을 떨칠 수 없다. 앞으로 디자인문화를 본격적으로 대면하고 이를 탐색하는 작업을 게을리 하지 않을 작정이다.

　책을 내도록 격려를 아끼지 않은 현실문화연구의 김수기 선생과 디자인 평론가 박해천 선생에게 고마움을 전한다. 책이 나오기까지 깐깐히 손을 봐주신 현실문화연구의 강진홍 님에게 고마움을 전한다. 그리고 뒤늦게나마 《디자인플럭스》의 이재희 님에게도 고맙다는 말을 남겨야 할 것이다. 그리고 무엇보다 디자인을 향한 나의 열광과 혐오를 편들어주었던 미지의 디자인 동네 독자들에게 감사를 드려야 할 것이다. 디자인이란 것이 물질문화, 커뮤니케이션, 인터페이스 등 그 무엇이든 간에 디자인을 자신의 삶으로 선택한 이들에게 그것은 또한 윤리적인 이념이고 정치적인 행위일 것이다. 그래서 그들은 더 좋고 착하며 아름다운 디자인을 그렸을 것이다. 나는 그들의 그러한 열망들을 사취했다. 남들의 희망을 절도질했다는 죄책감 때문에 나는 더욱 디자인에 관한 글을 쓰게 될 것이다. 그것들이 아마 글쓰기를 가능케 하는 채무이지 않을까.

　서동진

1

디자인,
민주주의
그리고
자본주의

신세계의 디자이너,
신경제의 디자인

디자인의 윤리와 자본주의 정신(?)

대체 디자인이란 무엇인가. 요즘 이러한 물음을 던지고, 또한 그에 답하려는 시도가 많아지고 있다. 이는 디자인의 정체성을 둘러싸고 심상찮은 혼란이 벌어지고 있음을 보여준다. 게다가 이런 물음들이 디자인 쪽에서 나오는 것도 아니라는 사실 역시 새삼스러운 일이라 하지 않을 수 없다. 디자인은 모두의 관심사가 된 것처럼 보인다(보다 엄밀히 말하자면 그렇게 보이도록 종용당하고 있다).

예컨대 이런 식이다. 주변에서 흔히 접할 수 있는 경영지침서[1]는 기업을 경영하든 무엇을 하든 "디자인적 사고design thinking"가 중요하다고 강변한다. 기업가들의 성공담을 다루는 대중적 담론에서도 흔히 디자인이 성공의 결정적인 이유였다고 역설한다. 나아가, 그의 말 한마디에 한국 사회가 일희일비하는 모 대기업 총수가 얘기했다고 해서 유명해진 이른바 샌드위치위기론 역시 디자인의 위세를 거든다. "가격 경쟁력이란 면에서 우리가 당해낼 재간이 없는 중국이 맹추격을 하고 있다. 그렇다고 미국이나 유럽 선진 국가들이 내세우는 브랜드와 명성 따위를 갖지도 못한 우리가 할 일은 무엇인가." 물론 그 해결책은 디자인에 '올인'하자는 것이다.[2]

디자인이란 담론이 배회하는 곳은 거기에 머물지 않는다. 디자인은 사물, 당연히 자본주의 사회에서는 상품일 그것을 제조하고 소비하

는 사회적 행위에만 따라다니는 것이 아니다. 가장 놀라운 점은 디자인이 일상생활을 둘러싼 모든 곳에 스며들었다는 데 있을 것이다. 개인의 정체성이든 아니면 생활양식이든, 보다 심각하게 말해 미셸 푸코 같은 학자들이 말하는 자아의 미학aesthetics of the self이든, 재귀적 근대성 reflexive modernity이란 개념을 통해 현대 사회를 분석하는 앤서니 기든스가 들먹이는 "조형적 자아plastic self"이든, 모두 자신의 삶을 하나의 '작품'처럼 다루며 스스로를 조형하고 계발하는 개인들이 되었다고 주장한다. 한마디로 '디자인하는 자아'.

자신의 정체성을 자신이 속한 계급적 배경이나 민족적 정체성을 통해 경험하거나 인식하는 것은 이제 점차 뒷전으로 밀려나는 듯 보인다. 물론 자본주의 사회 어디에서나, 부의 사회적 분배를 통해 자신의 경제적 생존 수준이 결정된다는 것을 가로막는 다양한 이데올로기적 장치가 존재하고 또한 위력을 발휘한다. 조직화된 노동자계급의 운동을 통해 이루어지는 다양한 사회적 협약과 제도화된 갈등은 그러한 개인주의를 극복하는 데 중요한 역할을 했다. 그러나 이제는 아무도 그것을 믿지 않는다. 취업을 위해 스스로 '5종 패키지'를 마련해야 하며, 자기 '몸값'은 자기가 관리해야 한다고 믿기 때문이다.

예를 들어 1980년대부터 부쩍 유행하기 시작하여 요즘 성황을 이루는 자기계발 담론이나 아예 그것을 문화산업으로 만들어낸 인성산업personality industry이 쏟아내고 있는 서사를 들여다보자. 그 이야기에서 우리가 보게 되는 것은 자신을 돌보고 책임지는 개인들의 우주이다.

걸핏하면 신문이나 텔레비전 뉴스를 통해 전달되는 취업이나 직장문화에 관한 기사들은 대개 인사·취업 관련 기업들을 통해 제공된다. 이 기사들은 노동자들을 특정한 심리적, 문화적 정체성을 가진 원

자화된 개인으로 재현한다. 거기서 우리가 보는 것은 더 이상 블루칼라/화이트칼라 노동자, 혹은 숙련/비숙련 노동자, 공돌이/양복쟁이의 구별이 아니라 특정한 정체성을 가진 개인들이 끝 간 데 없이 늘어선 세계다. 따라서 경력이나 이력에 관한 담론을 포트폴리오나 경력 개발 따위니 하는 것이 대신하는 것은 놀랄 일도 아니다.

하물며 복지 담론에서 등장한 가장 획기적인 변화라고 할 수 있을 고용 가능성employability 담론이나 복지 테크닉만큼[3] "자신의 인생을 디자인"하는 개인이라는 새로운 자본주의적 인물상을 뚜렷이 보여주는 것도 없을 것이다. 신자유주의적 복지 담론은 사회적으로 관리되고 집합적인 부조를 통해 해결되어야 할 대상으로서의 실업을 역사적으로 삭제한다. 이는 실업을, 집합적인 사회적 신체의 문제로부터 비롯되는 병리적인 현상이 아니라 개인들이 지닌 책임과 독립, 자율성의 문제로 치환한다. 역시 여기서도 우리가 보는 것은 자신의 인생을 디자인하는 개인의 모습이다. 여기에서 그치지 않는다. 일상의 한 부분이 된 피트니스에 관한 담론을 봐도 역시 디자인이란 말이 맴돈다. S라인이나 M라인의 멋진 몸매를 만드는 것은 몸 만들기가 아니라 자신의 인생에 대한 새로운 디자인이라는 것이 시중의 몸 만들기 자조지침서들이 들려주는 표준 서사가 아니던가.

또한 소비문화에서 디자인이 전무후무한 영예를 누리고 있는 현상은 두말할 필요가 없다. 이를테면 '앙드레 김'의 아르데코풍 패턴이 가미된 아트 가전이란 이름의 김치냉장고를 생각해보자. 거기서 우리가 보는 것은 오직 디자인만 남은 멍청한 상자뿐이다. 즉 디자인은 자신이 부과된 대상으로부터 완전히 독립하여 존재하는 것처럼 보이기까지 한다. 백화점 쇼윈도에 걸려 있는 '루이비통' 가방이나 핸드백을

떠올려보자. 이만저만한 현대 미술의 스타를 초빙하여 디자인했다는 그 물건들, 그것을 바라보는 우리의 음산하고 처량한 눈길에서도 역시 디자인을 향한 숭배와 환멸이 맴돈다.

이처럼 디자인을 둘러싼 이야기가 숨 막히리 만치 넘쳐나지만, 정작 디자인 쪽에서 그런 현기증 나는 디자인 담론의 횡포에 개입할 여지는 없어 보인다. 투박하게 말하자면 디자인은 새로운 자본주의의 시대정신, 막스 베버의 표현을 표절하자면 '디자인의 윤리와 새로운 자본주의의 정신'이라고 말해도 좋은 것이 되었다고 할 수 있다. 그렇기 때문에 지난 한 세기 동안 자율적인 문화적 실천으로 자신을 구획하고 재생산하고자 했던 디자인은 이제 소멸하는 것처럼 보인다. 디자인이라고 부를 만한 특유의 행위와 과정, 대상이 사라진 대신 거의 모든 것이 디자인이 되거나 상관 있게 된 지금, 디자인은 디자인으로서 스스로를 발언할 자리를 잃고 있는지도 모른다.

새로이 등장하는 신경제의 그림자

굳이 현재의 디자인 담론 속에서 디자인의 위치를 더듬거리며 찾아본다면, '디자이너'에 관한 담론이 유일해 보인다. '디자인 강국'으로 가기 위해 발굴하고 지원해야 하는 '스타 디자이너', 지하철 객차에 나붙은 홈쇼핑 광고에서 마침내 텔레비전을 통해서도 만날 수 있게 되었다고 수선을 떠는 명사화된 패션디자이너, 나아가 대중잡지에서 '트렌드세터trend-setter'니 '얼리어답터early adopter'니 '테이스트 메이커taste maker'니 하는 용어들[4]과 함께 존경을 받는 디자이너들.[5] 국가경제라는 사회적 신체를 책임지는 '핵심역량'인 디자이너, 제품의 외관을 치장하는 말

단 스타일리스트가 아니라 '최고 디자인 책임자(CDO: Chief Design Officer)'라는 직위를 누리며 경영 전략을 입안하는 유력한 인물로 대접을 받는 디자이너(혹은 '디자인 리더십'), 자신의 인생을 하나의 기획project으로 간주하고 삶을 멋지게 디자인하며 살아가는 후기 근대적 '성찰성'의 화신으로서의 개인-디자이너… 우리는 이제 수없이 다채로운 디자이너들과 마주하고 있다. 덧붙여 말하자면 스타 디자이너와 CDO의 뒤에 줄지어 서 있는 '88만원 세대' 디자이너 역시 잊지 말아야 할 것이다. 명사가 된 디자이너의 뒤에서 저임금을 받으며 '24시간 사회'를 살고 있는 디자인 '잡역부들'—이를테면 컴퓨터 게임의 그래픽을 하청받아 며칠 동안 낮밤을 잊어가며 고스톱 화투패를 그려야 하는 그래픽디자이너—사이의 차이를 간과해서는 안 될 것이다.[6]

　　아무튼 그럴수록 우리는 디자이너만 있을 뿐 정작 디자이너가 자신의 행위에 관해서는 어떤 유력한 담론도 만들어내지 못하는 상황이 곤혹스럽지 않을 수 없다. 디자이너는 새로운 자본주의 문화의 영웅으로 예찬받지만, 이는 디자이너로 하여금 디자인에 관한 어떤 담론적인 역할도 못 하도록 재갈을 물린 상황에서 벌어진 일일 뿐이다. 이런 상황에서 벗어나기 위하여, 즉 브랜드처럼 디자이너만 있고 디자인을 둘러싼 사회적 실천은 전적으로 새로운 경제적 담론이 조정·매개하는 현실을 돌파하기 위하여 '디자이너 없는 디자인'을 내세운다고 해서 그것이 괜찮은 대안이 될 것 같지는 않다.[7] 디자인이 사라지고 디자이너만 있는 현상이 디자인이라는 장 내부의 자기충족적인 논리로부터 비롯된 결과인 것만은 아니기 때문이다. 이는 앞서 언급했듯이 '신자유주의'가 만들어내는 주체성의 회로에서 파생된 한 종류일 뿐이다.

그렇기 때문에 디자이너 없는 디자인을 생각할 수 있으려면 개인을 주체화하는 논리, 푸코식으로 말하자면 우리의 삶을 개인화하면서 동시에 전체화하는, 즉 각자의 개인이면서 동시에 그 사회에 적합하고 유용하며 참된 보편적 인물로 우리를 불러들이고 조형하는 그 정치적 합리성political rationality 자체를 변화시켜야 한다. 그러므로 디자이너를 없앤 디자인을 생각한다고 해서 디자인이 다른 모습으로 등장할 수 있다고 믿는 것은 소박한 생각일 뿐이다. 디자이너의 모습이 사라지기 위해서는 외양을 달리 하며 사회적 삶의 모든 공간에 등장하는 주체성의 형상들 역시 사라져야 한다.

자신의 인생을 디자인한다고 믿으며 경력을 개발하고 고용기회를 높이기 위하여 애쓰는 실업자에서부터, 자기존중감을 가지고 자아실현을 위한 리더십을 개발하는 여성, 스스로 학교사회가 만들어낸 획일적인 학생이란 정체성으로부터 벗어나 능동적으로 자기주도성을 발휘하는 학습자 혹은 요즘 부쩍 성행하는 용어인 '학습권을 가진 개인' 등은, 모두 디자이너만 남은 디자인을 힐난할 때의 그 디자이너의 복제이자 변주일 것이다. 그러므로 동일한 주체를 복제하는 주체성의 모델 자체를 바꾸지 않은 채 디자이너만을 폐지한다고 해서 디자이너 없는 디자인이 마련될 수는 없는 것이다. 결국 디자이너와 등가적인 관계에 있는 모든 것, 즉 다른 개인들의 모습 역시 다른 인물들의 형상으로 바뀌어야 한다.

요약하자면 우리는 다양한 사회적 주체들을 등가等價화하는 논리, 즉 신자유주의적 주체성의 모델을 상대해야 한다. 이것이 전체적으로 변환되지 않는 한 디자이너 없는 디자인만으로는 다른 모습을 한 디자인 주체를 상상하기 힘든 것이다. 이를테면 브랜드와 명성을 통해 가치

를 생산하는 것이 아닌 기업, 포트폴리오를 제시하고 연봉을 통해 임금을 지급받지 않는 노동자, 수월성excellence을 통해 자신의 능력을 평가받지 않는 학생, 노동연계복지workfare가 아닌 새로운 복지의 모델을 상상할 수 있는 시민 등. 그런 주체들의 모습이 등장하지 않는다면 이를 변화라고 말하기 어려울 것이다. 주체성의 모델을 생산하고 규율하는 자본주의가 건재하는 한 어떤 새로운 디자인과 디자이너의 모델도 등장하기 힘들다는 것이다.

　'재테크'를 하지 않고 임금 소득만으로 안정적이고 쾌적한 생활을 누릴 수 있는 노동자에 관한 상상이 불가능한 것처럼 혹은 투기적 금융자본이 없는 신경제에 관한 상상이 전적으로 허무맹랑한 일인 것처럼, 디자이너 없는 디자인 역시 헛된 꿈에 불과할 것이다. 디자이너 없는 디자인이 있으려면 결국 이 모든 주체들 역시 새로운 모습으로 등장할 수 있어야 한다. 주체성의 모델 자체가 전환되지 않는 한, 그것의 등가적 사슬의 일부인 디자이너의 정체성 역시 바뀌지 않을 것이다. 엄청난 고액연봉을 지불하며 모셔야 하는 '핵심인재'와 스타 대접을 받는 디자이너, 그리고 명사화된 문화예술인들은 모두 하나의 모델 주체에서 비롯된 것이다. 그리고 이는 신경제가 만들어낸 새로운 주체성의 이상을 의인화하는 여러 그림자들에 다름 아니다.

1 1990년대 한국 경제의 위기와 함께 등장한 '신경영 전략'은 서구에서 흔히 패션이나 유행fad이라고 부를 정도로 성행하는 경영 담론 소비와 함께 하는 것이었다. 물론 이윤, 생산성, 효율이나 능률, 품질 개념 등이 사라진 것은 아니지만 이제 기업의 경제적 활동은 경영 담론이 끊임없이 제정하고 확산하는 담론적 상품이나 테크닉을 소비하면서 이뤄진다. 기업을 경영한다는 것은 유행하는 경영 담론을 통해 자신의 현실을 재현하고 관리하는 것이라 해도 과언이 아니다. 이는 경영 컨설팅 기업은 물론 경영 컨설턴트를 양성하는 교육기관(예컨대 MBA 과정을 개설한 주요 대학들이나 대기업이 부설한 교육기관들), 혹은 굴지의 경영 구루들을 통해 제조되고 또한 판매, 소비된다.

2 이런 말을 들을 때마다 흔히 1960년대 초반 '유신 체제'의 경제개발계획과 초기 한국 디자인이 겹쳐지는, 거의 원-장면primal scene이라 불러 마땅한 하나의 풍경을 떠올리게 된다. 산업시찰을 하면서 남겼다는 당시 박정희 대통령의 휘호, 즉 "미술수출美術輸出"이 그것이다. 알다시피 그 같은 슬로건은 "세계 일류 디자인 국가"라는 슬로건으로 바뀌었다. 많은 디자인 역사학자들은 국가의 통치담론, 특히 국민경제의 개발과 성장을 둘러싼 담론 속에 디자인이 어떻게 통합되는지를 흥미롭게 들려준 바 있다. 그러나 이른바 지구화라 불리는 금융자본 주도의 새로운 자본주의 질서가 등장하면서 국민경제란 용어는 무색해졌다. 물론 이는 국가 간 경쟁에 기반한 20세기를 전후하여 1970년대까지의 경제 질서가 디자인의 정체성을 어떻게 규정했으며 이것이 어떻게 변형되었는지 이해하도록 이끈다.

3 이는 한국에서 흔히 "일하는 복지"나 "생산적 복지" 같은 말로 번안된다.

4 당연한 말이겠지만 이 용어들은 대개 경영담론에서 비롯되었지만 어느새 흔한 저널리즘적 용어이자 우리 시대의 일상적인 언어로 편입되었다. 나이절 스리프트는 이른바 신경제 시대에 접어든 경영담론이 비단 경영이라는 경제적 행위의 장에 머물지 않고 지배적인 문화담론으로 역할하고 있음을 설명하며, 신경영담론을 "자본의 문화적 회로cultural circuit of capital"라고 칭한다. Nigel Thrift, 'Think and Act Like Revolutionaries: Episodes from the Global Triumph of Management Discourse', *Critical Quarterly*, vol.44, no.3, 2002

5 변화된 자본주의 혹은 신경제new economy가 노동하는 주체의 정체성에 관한 새로운 담론들을 생산해왔다는 것은 새삼스런 말이 아닐 것이다. 그러나 그것이 이전 시기의 노동주체 담론과 결정적으로 구별되는 점은 바로 그것이 이른바 경영 담론으로부터 제조되고 순환한다는 것이다. 이를테면 '골드칼라'에서부터 '보보스', '창조적 계급' '프리 에이전트'에 이르기까지 수많은 노동주체의 정체성을 규정하는 담론들은 경영담론으로부터 직접 제공된다. 그러나 이를 그저 유행어로 치부해서는 곤란할 것이다. 이런 경영담론은 곧 다양한 평가와 측정, 보상의 담론 및 기술 등과 함께 노동 주체를 규제하는 구체적인 실천으로 나타나기 때문이다. 즉 이는 막연한 이데올로기적인 영향력이 아니라 매우 구체적이고 실제적인 힘이며 테크닉이다. 나아가 이를 신고전학파적 경제학이나 신경영담론이 제조했다고 힐난하는 것은 짧은 생각이라 할 수 있다. 흔히 진보적이거나 급진적이라는 이론가들이 주조했던 개념들 역시 이런 노동주체의 정체성을 정의하고 재현하는 데 상당한 영향력을 발휘했다. 예를 들어 피에르 부르디외의 '문화매개자cultural intermediary'란 개념을 생각해보면 어떨까. 그가 취향taste이나 생활양식에 관련한 규범을 생산하는 집단을

정의하며 제시했던 그 용어는 이제 '상징분석가'니
하는 새로운 노동주체 개념과 대응하는 것처럼
받아들여진다.

6 한 가지 추가해야 할 점은, 디자인 잡역부들의
 처지를 살피며 분개하는 것은 '디자인계'의 현실에
 참견하는 좋은 접근은 아닐 것이라는 점이다.
 디자인 잡역부라 할지라도 그들 대부분은 명사
 디자이너 못지않게 자신들을 '디자이너스럽게'
 체험하며 스스로의 삶을 대하는 태도와 지향 역시
 크게 다르지 않다. 거칠게 말하자면 노동주체로서
 자신의 삶을 개인화하는 방식에 있어서 스타
 디자이너—보다 노골적인 경영 담론의 표현을
 빌리자면 핵심역량—와 '잡역부' 사이에는 아무런
 차이가 없다. 프로테스탄티즘의 윤리라는 자본주의
 정신이 동일한 에토스로 기업주와 노동자를 하나의
 경제세계로 묶어내듯이, 창의적이고 혁신적으로
 자신의 삶을 주도하는 기업가 정신entrepreneur-
 ship이 스타 디자이너와 디자인 잡역부를 동일한
 주체로 포섭하는 것 아닐까.

7 서귀숙, «디자이너 없는 디자인», 숭실대학교
 출판부, 2007.

공공디자인?
아니, 디자인의 정치경제학 비판을 위하여

환멸의 디자인, 소비의 순환회로

조금 과장하자면 디자인 스쿨은 비즈니스 스쿨처럼 되거나 혹은 그에 종속되어 있는 것처럼 보인다. 디자인을 규정하고 또한 그것을 소비할 수 있게 하는, 다시 말해 현 시대에 디자인이 무엇인지 인식할 수 있도록 조건 짓는 것은 디자인의 바깥이라 하지 않을 수 없다. 그런 점에서 디자인의 정체성이니 역사니 하는 것을 말하려면 그것이 차지하는 지위를 규정하고 조율하는 전체 조건을 고려하지 않을 수 없다.

그렇다면 "디자인이란 무엇인가"라는 질문을 떠올리는 것은 결국 디자인의 정체성을 좌우하는 새로운 사회적 형세가 무엇인지 묻는 것이기도 하다. 그러나 당연한 말이겠지만 이런 물음을 지나치게 진지하게 받아들여서는 곤란할 것이다. 나는 이런 물음이 대개 그와 비슷한 것들, 이를테면 "인생이란 무엇인가" 혹은 "사랑이란 무엇인가" 같은 물음처럼 일종의 수행적인performative 것이라 생각한다. 다시 말해 디자인이란 무엇이냐는 질문들이 연쇄적으로 나타나는 것은 디자인의 정체성을 규정하려는 다양한 사회적 힘들이 갈등을 벌이고 헤게모니를 발휘하려는 몸짓에 다름 아닐 것이다.

수행적이라는 것은, 말이나 말 행위의 의미는 그것이 가리키려는 바와 관련이 있는 것이 아니라 그것의 효과를 통해 생산된다는 것을 일컫는다. 이를테면 "A는 여자다", "B는 흑인이다"라는 진술은 그 A와

B가 여자, 흑인에 대응한다는 것을 가리키는 것이 아니라, 그런 진술을 통해 여자, 흑인이란 정체성을 '선언'하고 '공표'하며 '제정'한다는 것 등을 가리킨다. 이를테면 언어학에서 흔히 수행사the performative라고 하는 것을 설명하며 드는 예는 "이제부터 당신들은 부부임을 선언합니다"라든가 "지금부터 이 배를 한바다호號라 명명합니다" 같은 것이다.[1] 물론 이 말들은 무엇을 가리키는 것이 아니라 어떤 효과를 생산한다. 다시 말해 말은 무엇을 지시하는 것이란 가정과 달리 어떤 것임을 규정하고 선언하며 강요한다. 그것은 말을 지시 관계 속에서 보는 것이 아니라 효과라는 측면에서 인식하는 것이다.

　"디자인이란 무엇인가"라는 물음을 수행적인 말하기로 받아들여야 한다는 것도 바로 이런 생각에서다. 그렇다면 디자인이 무엇이냐는 질문은 과연 어떤 수행적 효과를 발휘하는 것일까. 어쩌면 그 질문은 현재의 디자인을 향한 불만의 표현일 수도 있다. 혹은 물음을 던지는 자리를 차지함으로써 어떤 효과를 노리는 것일 수도 있다. 그리하여 특정한 부류가 디자인이 무엇인지 정의하고 판별하는 능력과 권한을 독점하는 현상을 무너뜨리려는 몸짓일 수도 있다. 그런 점들을 감안할 때, 디자인이 무엇인지 묻는 것은 디자인 자체에 대한 질문이라기보다는 디자인의 정체성을 규정하는 새로운 힘과 맥락을 끌어들이는 행위라고 볼 수 있을 것이다.

　"디자인 코리아"에서 나타나는 정부의 통치 담론 정책, "디자인 경영" 같은 새로운 경영 담론, 또는 상점에서 흔히 볼 수 있는 '디자이너스 에디션designer's edition'류의 상품이나 "성공하는 삶을 디자인하라"는 식의 자기계발 담론 등에서 우리는 끊임없이 디자인이란 언표와 조우한다. 물론 이처럼 디자인이라는 언표가 범람하는 현상은 많은 이들에게

환멸을 불러일으키고 있다. 이를테면 기 본지페는 어느 글에서 이렇게 개탄한다.

> 우리는 또한 지난 1990년대 내내 디자인의 '진부화banal-isation'와 '쇄말화trivialisation'라는 문제와 대면하여왔습니다. '재미를 위한 디자인'이라는 표딱지, 디자이너 청바지, 디자이너 푸드, 디자이너 호텔 등등. 도대체 디자이너가 무엇입니까? 물론 제가 재미를 거부하는 것은 아닙니다. 하지만 디자인과 디자이너의 개입이 이런 측면에만 배타적으로 초점이 맞춰지는 것은 매우 잘못된 현상이라고 생각합니다. 분명히 말하지만 저는 디자인의 개념을 마케팅의 종속 개념으로 정의하길 거부합니다.[2]

혹은 할 포스터는 이렇게 분통을 터뜨린다.

> 디자인: 건축과 예술에서 청바지와 유전자에 이르기까지, 오늘날 모든 것은 디자인으로 취급된다. 산업적 모더니즘의 해묵은 영웅들, 엔지니어로서의 예술가나 생산자로서의 작가는 사라진 지 오래이다. 이제 탈산업적 디자이너가 패권을 거머쥐고 있다. 오늘날 당신은 굉장한 부자가 아니더라도 디자인하는 동시에 디자인될 수 있다. 당신의 가정이든 직업이든, 당신의 축 늘어진 얼굴이든(디자이너 성형) 푹 침체된 자아이든(디자이너 마약), 당신의 역사적 기억이든(디자이너 박물관), DNA의 미래든(디자이너 어린이), 그 대상은 무엇이든 무방하다. 이 같은 소비주의의 '디자인된 주체designed subject'는 포스

트모더니즘의 '구성된 주체constructed subject'가 낳은 사생
아가 아닐까? 많은 것이 의문에 부쳐질 수 있지만, 하나
는 명백하다. 오늘날 디자인은 거의 완벽한 생산-소비의
순환회로를 선동한다.[3]

앞의 두 사람의 불평은 그다지 새삼스럽지 않다. 우리 주변의 상점들
은 이미 미술관이나 위압적인 전시장을 방불케 하고 있다. 그리고 우
리는 디자이너의 손길이 가미된 특별하고 값비싼 운동화를 앞에 두고
"대관절 디자인이 뭐길래"라고 푸념을 늘어놓을 수도 있다. 혹은 '성공
하는 인생을 디자인하라'라는 책을 뒤적이며 "제길, 먹고 살 일자리가
있어야 디자인을 하든가 말든가 할 거 아냐"라고 짜증을 낼 수도 있다.
이는 어디서나 디자인을 들먹이고 우려먹는 주변 세계를 향한 반감의
표시이기도 하다. 이는 또한 짐짓 제 스스로 디자인을 향해 투사했던
이상이나 꿈이 좌절되는 모습을 지켜본 디자이너나 디자인 이론가로
부터 나올 수도 있다. 디자인을 통해 사회를 변혁하거나 적어도 보다
균등하고 정의로운 사회를 실현할 수 있다는 믿음을 가진 디자이너들
이 어딘가 남아 있다면 말이다. 물론 이는 동시에 어디에서나 들려오는
디자인 운운하는 이야기에 염증이 난 보통사람들의 불만으로부터 튀
어나올 수도 있는 것이다.

사회 너머를 향한 시선을 위하여

따라서 디자인을 환멸하는 자리에서 그것의 정체성을 묻는 것은 현재
의 디자인을 부정하는 몸짓이게 마련이다. 그러나 그런 이야기들을 살

퍼보면, 정작 현재의 디자인을 가능케 했던 논리, 거칠게 말하자면 디자인을 새롭게 평가하고 조정하게끔 했던 사회적 실천에 관해서는 그다지 관심을 기울이지 않고 있다. 그러므로 디자인의 전략, 기 본지페의 말을 빌리자면 디자인이 진부해지고 하찮은 것들에나 신경을 쓰는 장식적인 행위가 되었다거나 후기자본주의적 소비사회의 생산-소비 순환 회로를 조직하고 추진하는 사악한 이데올로기가 되었다고 규탄하는 것만으로는 충분하지 않을 것이다. 거듭 말하자면 그들이 염려하고 탄식하는 디자인은 온전히 디자인 내부에서 비롯된 것이 아니기 때문이다.

지금 흉측한 모습으로 도착하는 디자인을 개탄하고 저주를 퍼붓는 것은 손쉬운 일일지 모른다. 혹은 그런 '타락한' 디자인을 바로잡기 위해 공공디자인이니 하는 것으로 관심을 돌리는 것 역시 매우 편리한 대안이 될 수 있다. '지속가능한 디자인'이니 하는 담론을 내세우며 디자인의 사회적 책임을 떠맡겠다고 자처하고 이를 통해 디자인이 새로운 자본주의 체제와 맺은 뜨거운 연분을 반성할 수도 있다.

기업화한 디자인, 상업화한 디자인에 맞서 공공적 디자인을 내세우는 것은 얼핏 그럴싸해 보이지만 이는 현재 디자인 실천을 규정하는 권력과 제도에 대한 도덕주의적 비판 이상을 넘어서지 못한다.[4] 프레드릭 제임슨이 말했듯이 자유주의적 자본주의사회에서 현재의 맹목적인 경제적 규칙을 바꾸는 것보다 세계의 파국적 멸망을 상상하는 것이 더 쉽고 바람직한 것처럼 되어가고 있다.[5] 그래서 현존하는 경제적 규칙을 넘어선 사회를 상상하는 것은 불가능할뿐더러 더할 나위 없는 터부처럼 받아들여지는 반면, 지구온난화로 인한 생명의 멸종이나, 합리적인 계산으로는 더 이상 관리할 수 없는 디스토피아적 '위험사회'를 상상하는 것이 더 쉽고 그럴듯한 일이 되어버렸다.

공공디자인이나 지속가능 디자인은 현재의 디자인이 초래하는 폐해를 비판적으로 성찰하려는 의도에서 비롯되었다. 그러나 그것은 오직 현재의 경제적 질서와 규칙 안에서의 변화를 상상할 뿐이다. 이는 사실 어떠한 변화도 불가능하기 때문에 현 상태를 유지하는 게 나쁜 파국보다는 낫다는 믿음을 유지하려는 한편, 자신은 그래도 변화를 위해 무언가 하고 있다는 허울을 계속 만들어내는 것이라 해도 틀리지 않다. 그래서 현재의 디자인을 향한 이유 있고 정당한 불만이 충분치도 않고 석연치도 않은 것이다. 그러한 논의는 무엇보다 현재의 디자인의 모습을 결정하고 지배하는 요인들을 검토하지 않고 있다. 그 요인들은 디자인을 어찌할 도리가 없는 불가항력적인 외부로 치부하고 만다. 다시 말해 디자인은 외부의 영역으로부터 격리되거나 면역된 자기 충족적 세계로 가정돼버린다. 거꾸로 디자인과 그 바깥의 영역을 접합하는 것, 다시 말해 디자인을 규정하고 재현하는 논리와 디자인 외부의 세계 역시 똑같이 규정하고 재현하는 논리 사이에 교환 가능성을 만들어내는 것, 그 어떤 상위의 차원이 무엇인지 추적하고 검토하는 것이 필요하지 않을까. 이것이야말로 무엇보다 급하고 중요한 일이라 할 수 있지 않을까.

'모던 디자인'의 짐짓 급진적이고 이상적인 몸짓에 견주어 보았을 때 현재의 디자인은 치졸하고 초라해 보이기도 한다. 물론 나는 여기서 근대 디자인의 '거대서사'를 규탄하고 '라스베이거스로부터 배우자'며 허풍을 떨었던 건축 디자인의 움직임이나 재미와 유희를 되찾자고 들먹였던 디자이너들의 역사적 코미디를 모른 체하자는 것이 아니다. 흔히 표준적인 디자인사史에 관한 텍스트들이 "포스트모던 디자인"이라고 부르는 디자인 운동(?)이 그런 주장을 반복해왔다. 이들은 모던 디

자인의 거대서사를 힐난하는 한편 훈육적이고 관료적인 대량생산 사회적 이데올로기로부터 벗어난 디자인, 쾌락과 유희, 개인성과 차이를 담은 디자인을 강조했던 것으로 알려져 있다.

근대 디자인이 제기했던 이상, 나아가 급진적인 사회적 변화의 기획으로서의 디자이너로부터 물러나 소비자본주의의 정부貞婦가 되어버렸다는 이유로 디자인을 환멸하고 조롱하는 것은 분명 쓸데없는 짓이다. 그렇다고 해서 가장 나쁜 경제결정론에 치우쳐, 무고한 디자인을 착취했다며 신경제의 횡포를 규탄하고 경제적 논리의 식민지가 되지 않은 순백純白의 디자인을 확보하려는 것 역시 망상에 불과하다.

디자인이 외부와 대면하고 작용할 때 그것을 가능케 하는 것은 디자인이나 그 외부에 위치한 세계가 각각 지니고 있는 논리 사이의 대화가 아니다. 비판이론의 어법을 빌려 말하자면, 디자인의 미적 합리성을 경제의 도구적 합리성이 잠식했기 때문만도 아니다. 외려 각각의 장을 통합된 전체 사회적 장 안으로 끌어들이고 이 모두를 호환互換할 수 있는 것으로 조정하는 것은 바로 자본주의의 논리이다.

디자인은 자신을 종별적인 장, 즉 다른 무엇과 구별되는 자기 나름의 정체성을 지닌 사회적 행위의 장으로 규정함으로써 만들어진다. 다시 말해 어디까지가 디자인이고 어떤 종류의 행위가 디자인에 속하는지를 평가하는 규범은 언제나 변화하고 재정의된다. 이는 디자인이 등장한 이래 끊임없이 이어졌고, 지금도 엄청난 위세와 속도로 진행되고 있다.[6] 나는 지금 디자인 역시 담론적 구성물discursive formation이며 그러한 담론은 사회적 실천을 통해 만들어진다는 것, 그래서 흔한 말로 디자인(담론)의 정체성은 유동적이고 가변적이며 역사적인 맥락에 따라 달라진다는 식의 뻔한 말을 되풀이하려는 것은 아니다.

으레(앞서 인용한 할 포스터식의 표현을 빌리자면 '구성된 주체 constructed subject'라는 관점은 포스트모더니즘의 또 다른 이름일 터인데) 사회구성론적 관점이라고 불리는 것의 치명적인 맹점은 바로 구성적 실천을 행하는 사회 자체를 문제 삼지 않는다는 것이다. 흔히 사회구성 론적인 관점은 본질적으로 주어진 정체성이란 존재하지 않는다는 것, 그것은 사회적인 관행과 의례, 언어적 코드 등을 통해 제작된다고 주장 한다. 그래서 사회구성론적인 관점은 진실, 권위, 전통 등과 권력의 관 계를 드러내고 폭로하는 탁월한 이론적 조치인 것처럼 받아들여졌다.

그런데 과연 사회구성적인 관점은 그렇게 급진적인 것일까. 오히 려 사회구성론이라는 것이 새로운 자본주의와 공명할 수 있는 이데올 로기적 담론이라고 생각해야 옳지 않을까. 단적으로 이런 점을 따져볼 수 있다. 우리는 무엇인가의 정체성을 형성하는 수많은 주체들을 열거 할 수 있다. 계급, 인종, 성별, 연령, 성정체성, 문화적 습속이나 생활양 식 등. 그러나 구성이라는 사회적 행위를 담당하는 행위자들은 언제나 이미 주어진 사회에서 특정한 역할을 배정받은 기능적인 부분일 뿐이 다. 거칠게 말하자면 사회는 폐쇄된 유기적인 전체이고, 그 사회를 분 할하거나 분류하는 다양한 기준에 따라 정의된 인구학적인 집단이 있 을 뿐이다.

어떤 마르크스주의 학자가 노동자계급을 비계급이라고 말할 때, 그 말이 직접적인 경제적 행위를 하는, 즉 임금계약을 맺고 고용되어 특정한 노동조건에서 일하는 경험적 현상으로서의 노동자가 없다는 뜻은 아닐 것이다. 그가 노동자가 비계급이라고 말할 때의 노동자계급 이란 바로 그를 특정한 사회적 집단으로 형성하는 논리 자체가 또한 그 것을 부정할 수 있는 가능성을 만들어낸다는 뜻일 것이다.

노동자계급은 자본주의사회에서 생산력의 일부이자, 기업주와 맺은 고용 계약을 통해 부를 생산하는 경제사회의 일부이다. 이는 거의 모든(마르크스주의 정치경제학을 포함하여) 경제학의 상식이지 않은가. 그러나 마르크스의 유명한 표현을 빌리자면 노동자계급은 또한 자본주의의 무덤을 파는 묘부이기도 하다. 즉 노동자계급은 자본주의 사회의 불가능성을 가리킨다. 계급이란 개념이 조화로운 유기적 전체라는 것으로서의 사회를 가정하고 그 안에서 분류된 각각의 부분을 가리키는 것이라면, 노동자계급 역시 자신의 경제적 지위에 따라 분류된 classified 계급이다.

그렇다면 노동자계급이란 평범한 용어에 그토록 정색하며 망상적인 발작을 보였던 '반공독재' 혹은 '개발독재'를 어떻게 생각해야 할 것인가. 물론 노동자계급이란 말을 입에 담는 것 자체가 풍기는 불온함, 즉 그것이 전적으로 '반'사회적이란 것이란 의미작용 때문이었을 것이다. 간단히 말하자면 노동자계급은 사회의 일부이지만 또한 반사회적이며 그 사회가 불가능하다는 것을 고지한다. 다시 말해 노동자는 자본주의 '사회'의 기능적인 부분이지만 또한 동시에 자본주의의 적대를 재현하는 징후를 체현할 수도 있다.

디자인의 위상 역시 이런 점에서 다시 생각해봐야 하지 않을까. 만약 우리가 사회에 관하여 이런 위상학적 관점을 가진다면, 현존하는 사회의 논리와 대적하는 디자인이란 바로 공공디자인이나 지속가능한 디자인이 제기하는 현존하는 사회적 한계 내부에서의 변화, 고작해야 찻잔 속의 태풍에 불과한 몸짓이 아니라 그 너머의 무엇을 확보하려는 움직임이 되어야 하지 않을까.

1 오스틴, 《오스틴 화행론》, 장석진 옮김, 서울대학교 출판부, 1987.

2 〈주변부의 시선: 기 본지페와의 인터뷰〉, 기 본지페, 《인터페이스: 디자인에 대한 새로운 접근》, 박해천 옮김, 시공사, 2003, 300쪽.

3 할 포스터, 〈현대 디자인의 ABC〉, 《디자인 앤솔러지》, 박해천·박노영·윤원화 엮음, 시공아트, 2004, 130~131쪽.

4 지나가며 말하자면 나는 차라리 포드주의적 자본주의 시대의 디자인을 대표하는 '굿 디자인'이 외려 '윤리적으로' 낫다고 주장하고 싶은 유혹을 느낀다. '굿 디자인'에서의 '굿'이란 물론 외관을 가리키는 수식어가 아니라 해야 할 것이다. 거기서의 '굿'을 낱말 그 자체의 온전한 뜻에 따라 새긴다면 물론 '선善'을 가리킬 것이다. 단순하게 말하자면 그것은 대량생산, 대량소비사회에서 상품으로서의 대상과 사물로서의 대상을 결합하는 윤리적인 이상을 가리키는 게 아니었을까. 이상적인 완전고용을 통해 노동자-소비자가 된 대중을 국민으로 상정하고, 그들이 소비하는 제품을 안녕well-being, 청결, 능률, 쾌적 등의 복지적 이상과 결합하려 했던 자본의 매개자로서의 국가(그것을 케인스주의 국가나 복지국가 혹은 사회적 국가라 부르든 차이는 개의치 말자). 따라서 굿 디자인은 국가의 매개를 통해서만 자신을 재생산할 수 있었던 특정한 자본주의 시대를 상기시킨다. 요점은 어쨌거나 당신은 시장에서 한 사람의 소비자일지 모르지만 국가라는 추상적인 정치적 공동체 안에서는 보편적인 편익을 누릴 자격과 권한을 가진 국민이라는 것이다. 이런 개인적 소비자와 국민을 합체하면서 상품이자 사물인 대상을 결합하는 것, 그것이 '굿 디자인'의 에토스이자 윤리라 생각해볼 수 있을 것이다.

그러므로 굿 디자인 운동의 소멸이 시장만능주의의 등장과 함께 하고, 디자인을 규정하는 언어가 신고전파 경제학이나 신경영담론들에 의해 장악되는 것 역시 당연한 일이라 할 것이다. 어쨌든 결과는 포스트모던 디자인 운동의 자유의지론이라는 본격적인 캠페인 때문이든 아니면 신경제로의 이행과 더불어 나타난 새로운 자본의 명령 탓이든, 스타 디자이너의 서명이 각인된 디자인이 '굿 디자인'을 제압했다는 것이라 할 것이다. 이들이 굿 디자인 혹은 그와 유사한 흐름을 규탄하며 내놓는 대량성, 표준성, 획일성 등의 고발은 새로운 디자인 문화의 원리가 되었다. 그것은 물론 글로벌 기업들이 브랜드 가치니 명성이니 하는 것을 위하여 마케팅과 PR을 통해 동원하는 스타 디자이너의 얄궂은 물건들로 압축될 것이다. 그러나 그것이 어느 사회학자가 말하는 '일상생활의 미학화'라는 단언처럼, '모든 사물의 미학화'를 가리키는 것인지 묻는 것은 다른 문제이다.

5 Fredric Jameson, *The Seed of Time*, New York: Columbia University Press, 1994, p.xii.

6 최근 많은 디자인 역사학자들의 작업은 바로 이런 관점에서 디자인사를 재서술하려는 입장을 보인다. 즉 일관되고 완결적인 디자인의 본질을 설정하고 그것의 자기 전개로서 디자인의 역사를 보는 것이 아니라 다양한 사회적 관계와 실천을 통해 디자인의 정체성이 재구성되어왔음을 강조하는 것이다. 조나단 우드햄 같은 디자인사가의 저작은 이를 충실하게 보여준다. 조나단 M. 우드햄, 《20세기 디자인》, 박진아 옮김, 시공아트, 2007.

디자인과 민주주의:
디자인에 속한 정치란 무엇인가

무수한 차이들이 가로지르는 세계

앞에서 다룬 이야기가 디자인의 정체성을 살펴보는 것과 어떤 연관이 있을까. 디자인을 다른 사회적 행위의 장, 이를테면 정치나 경제로부터 자율적인 영역으로 분리시키는 것은 불가능할뿐더러, 그러한 '사회적 전체'라는 환상에 기댄 채, 각 부분들 사이의 조화로운 질서라는 생각에 기댄 채 디자인의 정체성을 헤아리는 것 역시 피해야 한다는 주장일 수도 있을 것이다.

'사회적 제도로서의 디자인'이라는 관점은 분명 설득력이 있다. 특히 디자인을 개인적인 저자의 산물로 바라보도록 부추기는 요즘의 현실에서 그런 관점은 중요한 해독제가 될 수 있다. 낭만주의 이래 미학적인 관념을 지배한 천재, 저자, 작가 등의 개념을 빌려 디자이너라는 개인적 저자의 작품으로서 디자인을 바라보는 관점이 더없이 유행하고 있지만, 우리는 디자인이라는 사회적 행위의 장이 끊임없이 신축하는 공간임을 알고 있다.

그러나 사회적 제도로서의 디자인이란 관점에만 머물러 있으면 안 될 것이다. 이 관점이 진부한 사회학주의적 관념으로 그치지 않으려면 더 나아갈 필요가 있다. 단도직입적으로 말하자면 디자인의 공간을 구성하는 것은 사회 내부의 공간이 아니다. 외려 사회the social라는 상상적인 실체entity를 그려낼 수 있도록 하는 것이 존재함으로써 우리는 일

관된 전체로서의 사회를 인식하고 체험할 수 있다. 바로 이를 정치라고 할 수 있을 것이다.

미셸 푸코나 자크 랑시에르, 알랭 바디우, 에르네스토 라클라우 같은 학자들은 한결같이 이런 점을 강조한다. 거칠게 말해 이미 가정되고 완결된 유기적 전체로서의 사회를 가정하고 이를 관리하는 행위를 정치라고 한다면 이는 우리가 흔히 통치나 행정government,[1] 랑시에르 같은 이가 폴리스la police라고 부르기도 하는 정치일 뿐이다.[2] 그러나 지금의 사회가 전부가 아니라 상상할 수 있는 다른 사회라는 게 있을 수 있다면 통치, 행정, 폴리스 등과 다른 차원의 정치가 있음을 전제하지 않을 수 없다. 즉 현재의 사회와, 아직은 도래하지 않았지만 모두가 불가피하게 갈구하는 사회 사이에 놓인 거리를 만들어내거나 또는 그 거리를 뛰어넘는 행위로서의 정치가 있을 수 있다. 그것을 어떤 이는 본연의 정치proper politics 혹은 메타정치metapolitics[3]라고 부르기도 한다.

이러한 논리를 보다 과격하게 표현하는 것이 아마 라클라우와 샹탈 무페 같은 이들이 주장하는 '사회는 불가능하다'는 논리일 것이다. 물론 그들이, 흔히 '지금 한국 사회는', '미국과 같은 사회에서는' 등과 같이 말할 때 우리가 구체적이고 경험적으로 언급하고 가리키는 사회, 즉 어떤 실정적인positive 세계가 없다고 말하는 것은 아니다. 물론 사회는 언제나 존재하고 가능하다. 사회에 속한 성원들이 공통된 표상으로 받아들이는 사회란 언제나 존재했고 또한 있을 것이다. 이를테면 '우리'라는 공통의 주체를 묶어낼 수 있는 표상이 존재하고 또한 그것이 근거한다고 가정되는 안정적인 외부의 세계, 이를테면 '상상의 공동체'가 존재할 수 있다. 그렇지만 사회는 또한 불가능하다.

모든 총체성의 불완전성은 필연적으로 우리로 하여금
봉합되고 자기규정된 총체성으로서의 사회에 대한 전
제를 분석의 지형으로서 폐기하게끔 한다. '사회'는 담화
의 타당한 대상이 아니다. 차이들의 전 영역을 고정하는-
그리하여 구성하는-단일한 토대적 원칙이란 전혀 존재
하지 않는다. 해결할 수 없는 내부성/외부성 긴장이 모
든 사회적 실천의 조건이다. 즉 필연성은 우연성의 영역
에 대한 부분적인 제한으로서 존재할 뿐이다.[4]

위에서 라클라우와 무페는 사회가 불가능하다는 논리를 압축적으로
요약한다. 그들은 무수한 차이들이 가로지르는 세계에서 어떻게 우리
는 '우리'와 '그들'처럼 선명하게 나눠진 경계, 즉 이 사회와 저 사회라
는 구분을 얻을 수 있을지 묻는다. 물론 그것은 차이들을 우리라는 정
체성으로 변환시킴으로써 얻을 수 있다. 이를테면 폭력적인 자본주의
적 개발을 추진했던 1960~70년대의 한국이라는 사회를 생각해보자.
그때 우리는 '전쟁의 폐허에서 벗어나 근대화한 조국'이라는 상상, 그
리고 그것을 통해 작동한 정치체제를 통해 한국사회라는 세계를 가질
수 있었다.

우리는 모든 차이를, 예컨대 계층이든 성별이든 나이든 그 모든 차
이를 접합하고 이를 하나의 동렬에 놓인 주체 위치로 접합하는 논리를
가지고 있었던 셈이다. 번영하는 국가를 위한 산업역군으로서의 노동
자-국민이든, 국가의 일꾼을 기르고 돌보는 여성-국민이든, 이들은 모
두 한국 사회라는 총체적인 표상을 통해 분배되고 규정된 정체성이었
다. 그리고 이는 또한 북한이라는 구체화된embodied 국가이든, 아니면 공

산주의라는 추상적인 이념이나 힘으로 가정된 대상이든, 사회의 외부에 놓인 또 다른 사회를 가정할 수 있었다. 즉 이런 논리는 유기적인 총체로서의 한국 사회와 그를 오염시키고 위협하는 외부적 힘을 정립할수 있었다. 사회를 가로지르는 무한히 다양한 차이를 하나의 등가화된주체(국민의 연장 혹은 변양variation)로 접합할 때, 사회는 형성된다.

다른 사회를 위한 디자인

결국 총체화된 사회, 유기적 전체로서의 사회, 폐쇄된 경계 안에 놓인사회는 그 내부의 필연성이나 기저에 놓인 어떤 원칙을 통해 만들어지는 것이 아니다. 라클라우와 무페는 근본적으로 불안정하고 우연적이며 다기한 실제적 세계를 사회라는 안정적이고 객관적인 세계로 한정하는 것은 바로 그것을 불가능하게 하는 무엇을 배제함으로써 가능하다고 말한다.

다시 말해 사회란 앞서 말한 등가적인 접합, 국민으로서의 누구누구 등을 말할 수 있으려면, 사회의 불가능성을 우리 대 그들이란 외재적 대립으로 이항할 수 있어야만 한다. 즉 '사회'의 불가능성을 가져오는 위협적인 무엇을 우리 대 그들이란 대립으로 변환하고 치환할 수있어야 한다. 여기서 사회의 불가능성을 가리키는 그 무엇을 라클라우와 무페를 좇아 '적대'라고 부르기로 하자. 적대란 실제적인 이해관심의 대립이나 흔히 말하는 사회적 갈등과 다르다. 상대적이고 역사적인자기동일성을 가진 사회, 즉 총체화된 사회 안에서 사회 내부의 갈등은 이해관계의 대립이나 조정이란 형태로 처리될 수 있다. 그리고 이런 절차나 제도와 관련한 관행을 가리켜 통치 혹은 행정이라 부를 수

있을 것이다. 그렇다면 이런 적대를 다루는 행위나 계기를 무엇이라 부를 수 있을까. 당연히 그것은 앞서 말한 정치라고 할 수 있다.

디자인과 정치의 관계를 말할 때, 나아가 디자인과 민주주의의 관계에 관해 말할 때 우리가 염두에 둘 수 있는 것은 바로 이 두 가지의 정치다. 그러나 그간 우리가 알아왔던 '진보적' 디자인 담론은 사회적 관리로서의 정치와 적대에 개입하는 정치로서의 정치 중 오직 앞의 것, 즉 행정이나 통치로서의 정치만을 전제한다.

이를테면 참여적 혹은 진보적 디자인운동을 대표하는 빅터 파파넥의 현실을 위한 디자인을 비롯한 주장들이나 빅터 마골린과 실비아 마골린의 '사회적 모델로서의 디자인'이든[5] 아니면 기 본지페의 민주주의를 위한 디자인이든[6] 요지는 같을 것이다. 그것은 오직 지금 여기의 사회, 즉 다른 사회를 위한 선택으로서의 디자인을 포기한 채, "여기가 전부다"는 한계 안에서 디자인을 사고한다. 그러나 이는 보다 커다란 문제를 제시한다.

어떤 이는 우울한 낯으로 이렇게 말할 것이다. "어차피 디자인이란 그런 것 아닌가. 디자인은 어차피 산업적으로 생산되는 인공물을 형태화하는 실천을 가리키는 것일 텐데, 그렇다면 디자인이란 결국 언제나 사회의 '안에서' 이루어지는 일일 뿐이다. 따라서 사회의 외부와 불가능성을 상상한다는 것은 다른 건 몰라도 디자인 안에서는 있을 수 없는 일 아닐까. 디자인의 편에서 정치를 생각한다는 것은 불가능한 일이다."

그렇다면 결국 지금 여기 우리가 살아가는 세계의 규칙이 가능하고 유일한 것이며, 한 고약한 보수주의자의 표현을 빌리자면 더 이상 다른 세계가 불가능하다는 뜻에서 '역사가 종말에 이르렀음'을 받아들

여야 하는 것일까. 그리고 이런 처지에 디자인이 정치와 어떤 인연이 있을 것이라는 극한적인 생각은 처음부터 포기해야 하는 것일까. 설령 그런 질문을 할 수 있다고 백번 양보하더라도 그것은 디자인의 외부에서 가능한 일일 뿐일까. 그래서 자본주의가 유일하므로 우리가 할 수 있는 것은 사회적 약자를 위하고 보다 지속가능한 발전을 위하며 생태적인 디자인 등등에 충실하면서, 세계가 지금보다 좀 더 나아질 수 있다는 아름다운 그러나 수척한 희망을 지피며 살아가는 것뿐일까. 자본주의의 필연적인 법칙인 지구화와 20 대 80의 사회의 논리가 불가항력적인 것이기에 우리는 비정규직을 폐지하라는 식의 터무니없는 요구를 하거나 금융세계화를 중단하라는 미치광이 같은 주장을 제기할 것이 아니라 '공정무역'을 위해 애쓰고 '마이크로 크레디트' 같은 작지만 보람 있는 일들에 헌신해야 하는 것일까. 알다시피 거기에는 사하라 사막 이남의 가난한 이들에게 나눠줄 저렴하고 실용적이며 자원 적합적인 컴퓨터를 디자인하는 일들이 디자이너들을 기다리고 있다. 지역 원주민의 토착적인 생활양식이 스민 공예 기법과 선진국 소비자의 취향을 결합하여 미국과 유럽 대도시에서도 잘 팔릴 수 있는 공정무역 제품을 만들 수 있도록 하는 디자인 교육 같은 것이 디자이너들을 기다리고 있다. 따라서 '모두를 위한 디자인'이나 '민중을 위한 디자인' 따위의 시대착오적이고 정신병적인 바우하우스식 슬로건은 잊어버려야 하는 것일까.

1 미셸 푸코 외, «미셸 푸코의 권력이론», 정일준
 옮김, 새물결, 1994.

2 Jacques Ranciere, *Disagreement: Politics and
 Philosophy*, Minneapolis, University of Minnesota
 Press, 1999.

3 Alain Badiou, *Metapolitics*, London & New York,
 Verso, 2006.

4 에네스토 라클라우·샹탈 무페, «사회변혁과
 헤게모니», 김성기 외 옮김, 도서출판 터, 1990,
 138~139쪽.

5 Victor Margolin & Sylvia Margolin, 'A "Social
 Model" of Design: Issues of Practice and Research',
 Design Issues, vol.18, no.4, October 1, 2002, pp.24–30.

6 Gui Bonsiepe, 'Design and Democracy', *Design
 Issues*, vol.22, no.2, Spring 2006, pp.27–34.

전체 혹은 잉여:
디자인과 정치의 관계

이것은(현실을 총체적으로 재현할 수 없다는 것—인용자) 마치 어떠한 이유로 우리가 오늘날 우리 자신의 현재에 집중할 수 없는 것을 보여주는 것이기도 하고, 또한 우리가 우리 자신의 한계 경험을 심미적으로 재현하는 것이 불가능하다는 것을 가리키는 것 같기도 하다. 만약 이것이 사실이라면 이것은 소비자본주의 그 자체에 대한 무서운 고발장이며, 아니면 최소한 시간과 역사를 제대로 다룰 수 없게 된 사회의 걱정스러운 병리적 증상이다. —프레드릭 제임슨[1]

이상한 나라의 디자인

문학평론가 김윤식이 소설에 관하여 어느 일간지에 쓴 짧은 글이 생각난다. 나는 그 글을 디자인에 빗대어 읽을 수 있지 않을까 싶다. 김윤식은, 소설이 무엇인가 묻는 이들이 부쩍 늘었는데 그에 관해 답할 일은 소설가의 책무겠지만 자신이 답을 내놓는다면 이렇지 않을까 하며, 《인도로 가는 길》을 쓴 영국의 문호, E. M. 포스터의 이야기를 빌려온다.

포스터는 소설이 무엇이냐는 질문에 대해 세 가지 답변이 있을 수 있다면서 그에 관한 각각의 답을 내놓는다. 하나는 "잘 모르겠으나 소설은 그저 소설이죠"라고 말하는 농부나 버스 운전수의 답변. 그리고 두 번째 답변은 "나는 얘기를 좋아하지. 소설이란 얘기 아닌가. 예술 따윈 아무래도 좋으니 내겐, 아주 나쁜 취미지만, 얘기면 족하오. 얘기는 얘기다워야 하니까. 마누라도 똑같아요"라는 골프장에나 다니는 사람의 말. 마지막 세 번째는 포스터 자신의 답변인 "그렇지요. 암, 그렇지요. 소설은 얘기를 해주죠"라는 말.

물론 여기서 우리가 표면적으로 보는 것은 모두 소설은 이야기라는 비슷한 답변이다. 따라서 겉으로 봐선 뭐가 다른 말인지 알 수 없다. 그러나 분명 그것은 전혀 다른 답이다. 세 가지 모두 소설은 이야기라고 말하지만 각자 다른 지향을 가지고 있는 것이 아닐. 첫 번째 답변을 내놓는 사람은 제가 그간 읽고 들은 소설을 두고 그저 소설은 이야기이지 않겠느냐고 겸손히 말한다. 두 번째 답변은 물론 그와 딴판이다. 소설은 그저 이야기일 뿐이라고, 그게 다라고 확언한다. 세 번째는 물론 소설은 이야기지만이라며 말끝을 흐린다. 소설이 이야기라는 것은 두말하면 잔소리지만 그럼에도 불구하고 그것에서 떼어내기 어려운 어떤 잉여가 있다고 말하는 듯하다.

포스터는 첫 번째 부류의 사람을 존경하고 그들에게 찬사를 보내지만 두 번째 부류의 사람들이 싫을 뿐 아니라 두렵다고 말했다고 한다. 그리고 세 번째는 바로 자신이라고 고백한다. 이를 두고 김윤식은 이렇게 덧붙인다.

> 분명해지는 것은 다음 두 가지. 얘기가 소설의 등뼈라는
> 것이 그 하나. 얘기가 없으면 소설이 근본적으로 존재할

수 없으니까. 다른 하나는, 얘기가 소설의 최고의 요소
라는 사실 앞에 소설가치고는 침울하지 않을 수 없다는
것. 어째서? 소설이 얘기 아닌 그 무엇이었으면 하고 내
심 바라고 있으니까. 이 옹색하고 케케묵은 소설 형식이
아니라 멜로디라든가 진리의 인식 같은 것이었으면 하
고 믿고 있으니까.

물론 이 이야기를 디자인에 빗대어 보는 게 그렇게 억지는 아닐 것이
다. 우리는 첫 번째 부류를 디자인을 소비하는 평범한 사람들이라고 가
정할 수 있다. 이를테면 제품의 쓰임새와 겉모습을 들여다보며 디자인
이란 그런 것이라고 말하는 사람들.

　　두 번째 부류는 흔히 '트렌드세터'나 '얼리어답터'로 자처하는 중간
계급 상층에 속한 사람들을 생각해볼 수 있다. 그들은 장황하고 요란스
럽게, 누가 언제 만들었으며 어떤 유파와 경향에서 나온 작품인지 역설
할 것이다. 좀 더 뻔뻔하다면 그것이 얼마나 비싼지를 덧붙이는 것 역
시 잊지 않을 것이다.

　　그리고 마지막으로, 어쩌면 디자인은 디자인이지만 언제나 그 이
상의 것이 또한 그 안에 있다고 믿고 싶어 하는 사람들이 있을 것이다.
"글쎄요, 그런 게 다 디자인인 것은 맞지요"라고 말끝을 흐리는 사람들.
나는 디자인을 생각할 때 바로 그 세 번째 편에 서고 싶다. 디자이너 문
화에 깊은 관심을 가진 소비자이자 학자로서 말이다. 그때 내가 생각
하는 것은 포스터가 말했다고 김윤식이 전하는 그것, "멜로디라든가
진리의 인식 같은 것"에 해당되는 무엇, 그 잉여를 기대하고 예상하는
자세이자 시점이다.

이를테면 디자인을 두고 말한다면 이렇지 않을까. "글쎄요, 디자인은 쓰임새와 겉모습을 만들어내는 일이지요. 그러나 그것은 또한 진실에 관해 말할 수도 있지 않을까요."

일전 일본의 어느 문학평론가가 발표한 글 한 편이 문학은 물론이고 문화예술 분야에서 상당히 떠들썩하게 회자된 적이 있다.[2] 가라타니 고진이라는 그 학자가 문학을 두고 한 말 역시 앞서 말한 바와 대조하며 읽을 만한 가치가 있다. 그는 이제 문학이 사소한 것이 되어버렸으며 전과 같은 문학, 그가 근대 문학이라고 말한 문학은 이제 끝났다고 주장한다.

그도 강조하듯이 근대 이전에도 문학은 존재하였다. 그러나 근대에 접어들며 문학은 전혀 다른 차원을 획득하게 된다. 이전까지 지적·도덕적 능력과 무관한 것처럼 여겨지던 문학이 이제는 상상력을 통해 그 무엇보다 도덕적이고 지적인 차원을 갖추게 되었고, 처음으로 '정치와 문학'이니 '문학과 종교'니 하는 이야기가 가능해졌다는 것이다. 근대에 접어들며 문학 특히 그 가운데서도 소설은 자신의 본성을 바꾸었는데, 이는 문학이 환상과 허구를 만들어내는 것이면서도 또한 이제 어느 무엇보다 '진실'을 말할 수 있게 되었다는 말로 요약할 수 있다.

결국 고진이 말하는 상상력이란 지성화된 감성이고 또한 감성화된 지성일지 모른다. 그러나 그는 이제 더 이상 그러한 문학이 설 자리가 없다고 생각한다. 문학은 도덕적인 것, 정치적인 것 등을 짊어지고 세계의 진실을 상상적으로 재현하는 역할을 더 이상 떠맡지 않게 되었고, 이후의 문학은 문학이 아니라 '그저 오락'에 불과하다는 것이다. 이를테면 무라카미 하루키나 요시모토 바나나의 소설이 그렇듯이 말이다. 그들의 소설은 여전히 소설로 불리지만 근대문학으로서의 소설과

는 다른 소설로서의 소설, 즉 오락이 되어버렸으며 지식인으로서의 소설가가 아닌 직업으로서의 소설가가 쓴 소설인 셈이다.

그러나 근대문학의 종언이라는 고진의 말을 비단 문학에 한정시킬 수 없다는 것은, 그의 말을 조금이라도 새겨들은 이들이면 누구나 알 수 있을 것이다. 그의 주장은 모든 문화, 예술적인 실천에 주저 없이 적용할 수 있다. 당연히 디자인에도 적용할 수 있을 것이다.

이를테면 우리는 바우하우스의 건물이나 그들이 만든 단순한 제품에서 그저 아름다움과 즐거움을 느끼는 것이 아니다. 우리는 거기서 윤리적이고 정치적인 주장을 듣는다. 고진식의 표현을 빌리자면 그들은 '디자인적' 상상력을 통해 사물을 새롭게 지성화한다. 또한 그들은 자신들의 지성을 상상력을 통해 감성적인 형태로 설계하고 표현하고 제조하였다.

우리는 아주 기괴한 역설적 장면에 맞닥뜨려 있다. 그 무엇보다 디자인으로 꽉 찬 세계, 디자인의 손길이 스치지 않은 것이 한 점도 존재하지 않는 사물의 세계에 살고 있다. 그러나 또한 역설적으로 저 너머의 소실점 속에서 디자인이 사라져버린 세계에 살고 있다는 기분 역시 지우기 어렵다. 디자인은 어디에나 존재하며 마침내 세계의 연장延長과 디자인의 연장이 동일하다고 감히 말할 만한 세계에 이르렀지만, 역설적으로 디자인이 완벽히 사라져버린 듯 보이는 세계에 사로잡혀 있다는 우울한 느낌 역시 동시에 만끽하고 있다.

그러므로 단순히 지금의 디자인이 스타일화되었으며, 기능이며 편익 등을 비롯한 모든 사회적 관련을 망각한 채 기호적 가치에 종속되었다는 푸념에 머무르기 어렵다. 문제는 디자인의 타락이나 오용이 아니라 디자인 자체의 종말일지도 모르기 때문이다. 근대문학의 종언

이후에 생산된 문학이 단지 '오락'이듯이, 근대 디자인의 종언 이후에 배출된 디자인은 단지 '장식'이거나 '스타일'일 수밖에 없는 것 아닐까.

그래서 근대 디자인을 비판하려 한 이들이 근대의 디자인을 비판한 것이 아니라 디자인 자체를 지양했던 것 아닐까. 그러나 이런 치명적인 물음에 나라고 해서 무슨 대단한 대답을 가지고 있는 것은 아니다. 그러나 분명히 어떻게든 양보하고 싶지 않은 지점이 있다. 그것은 문학의 종언은 물론이려니와 디자인의 종말이라는 생각이다. 그 모두가 종언을 고했다고 말하기 위해 전제했던 것, 즉 문학이나 디자인 모두 상상력을 통해 이야기나 기능적 외양에 머물지 않고 진실에 관해 말했다는 것에 대해 우리 모두 동의할 수 있지 않을까. 그래서 '정치와 문학'을 말하고 '정치와 디자인'을 말할 수 있지 않았을까. 그렇지만 그것을 더 이상 떠맡지 못하는 것을 두고 이제 그 모두의 종말을 주장하기엔 석연치 않은 점이 있기 때문이다.

반정치를 위한 상상력

사실 문학이든 디자인이든 그것이 진실이니 세계니 하는 것에 관한 상상력을 보여줄 수 없게 된 이유가 문학이나 디자인 내부의 결함이나 한계 때문은 아닐 것이다. 근대 문학이 이야기라는 환상을 통해 세계의 진실을 재현할 수 있는 상상력으로 구실하게 되었던 것은 영원한 우주론적 질서나 섭리가 관장하는 폐쇄된 세계로서의 사회로부터 벗어날 수 있었기 때문이다. 앞서 말한 것을 반복한다면 그것은 여기 바깥에 다른 사회가 있다는 착상, 여기 우리가 살고 있는 세계가 모두는 아니라는 시좌視座, 즉 정치가 출현했기 때문이다. 우리는 그것을 근대 정치로서의 민주주의라고 부른다.

민주주의는 법치주의니 보통선거니 하는 특정한 절차와 제도로 구체화되기도 하지만, 언제나 지속적인 선택과 결정을 통해 폐쇄된 사회를 불가능하게 하는 원리이기도 하다. 그처럼 사회의 불가능성을 자신의 내적인 원리로 선택하고 있다는 점에서 민주주의는 정치의 다른 이름일 수밖에 없다. 그렇다면 근대 문학이나 근대 디자인의 종말은 곧 근대 정치의 위기라는 말과 떼어놓을 수 없다.

물론 정치의 종말을 말할 수 있다면 문화와 예술의 종말 역시 기꺼이 말할 수 있다. 그러나 정치를 활성화하여야 하며 민주주의를 향해 여전히 진력해야 한다는 믿음을 고수한다면 그러한 종언을 순순히 받아들일 수 없다. 디자인의 종말은 바로 그처럼 정치가 종언을 거둔 듯이 보이는 세계로부터 출현하는 환영에 불과할 것이다.[3]

그렇다면 정치와 디자인의 관계를 달리 궁리하고 모색할 수 있는 가능성은 어디에 있을까. 아마 그것이 우리에게 던져진 결정적인 질문일 것이다. 그것이 먼저 정치가 살아난 다음에야 문화와 예술이, 나아가 디자인이 살아날 수 있다는 말로 받아들여져선 안 될 것이다. 다시 총체화되고 폐쇄된 사회, 지구적 자본주의의 맹목적인 명령에 의해 규정된 사회가 아닌 사회를 '상상'할 수 있는 능력은 결국 문화와 예술에 의해 매개될 것이고, 디자인 역시 그러한 매개자의 위치에 자리할 것이다. 보다 역설적으로 말하자면 문학이니 영화니 음악이니 하는 것이 있던 자리에 디자인이 보다 강력한 능력으로 자리 잡을지도 모른다.

특정한 소설가나 장르의 소설을 읽는 애호가적 독자나 이런저런 장르로 거의 무한하게 분화되다시피 한 록 뮤직을 즐겨 듣는 수집가들과, 디자인을 접하고 전유하는 이들은 다르다. 현재 문학이나 음악이 특정한 생활양식이나 세밀하게 분화된 취향을 보여주는 데 머물고 있

다면, 적어도 디자인은 그와 다른 능력을 보여주고 있다. 어느 작가의 소설을 함께 읽음으로써 우리가 살고 있는 공통의 세계를 상상할 수 있던 시대 대신에 우리는 어떤 디자인을 함께 소비하면서 우리가 어떤 시대에 살고 있으며 그 때문에 어떤 삶의 방식을 겪고 있는지를 절감한다. 그래서 나는 역설적으로 우리 시대의 가장 대표적인 예술은 디자인이라고 말하고 싶은 유혹을 느끼기까지 한다.

그렇기에 우리는 문학의 시대니 음악의 시대니 하는 것이 지나가고 대신 디자인의 시대가 왔다는 말을 받아들이고 그것에 관하여 보다 적극적으로 생각할 필요가 있을지도 모른다. 어쨌거나 비록 더없이 반동적이고 소극적인 모습이긴 하지만 디자인이야말로 우리가 어떤 세계에 살고 있는지 상상적으로 재현하는 능력을 가지고 있는 것이 아닐까.

문학이나 미술 등 본격 예술은 우리가 어떤 세상에서 살고 있으며 어떻게 살아야 할지 우리에게 말하는 능력을 상실했는지 몰라도, 놀랍게도 디자인은 그에 해당되지 않는다. 그리고 더욱 충격적인 점은 지금 여기 자본주의에서의 삶을 상상력을 통해 심미적으로 재현하는 능력이 모두 자본의 능력에 속해 있다는 것이다. 그러므로 디자인은 전적으로 반정치적인 정치를 위하여 동원된 상상력을 가리킨다.

디자인은 "지금 여기서 마음껏 아름답고 행복하라"라고 말한다. 그러나 그러한 디자인의 능력을 반전시킨다면? 우리가 살아가는 세계를 상상적으로 재현할 수 있는 디자인의 능력이 정치와 만날 수 있다면? 디자인이 민주주의와 조우할 수 있다면? 나는 이런 물음이 디자인을 향한 나의 망상적인 기대로부터 비롯된 것이 아니길 소망한다.

44

1 프레드릭 제임슨, ‹포스트모더니즘과 소비사회›,
 «반미학», 할 포스터 편, 윤호병 외 옮김,
 현대미학사, 1993, 185쪽.

2 가라타니 고진, ‹근대문학의 종언›, «근대문학의
 종언», 조영일 옮김, 도서출판 b, 2006.

3 이와 비슷한 생각을 전개하는 것으로 자크
 랑시에르의 글을 참조할 수 있을지 모르겠다.
 Jacques Ranciere, *The Politics of Aesthetics*, London,
 Continuum, 2006.

2

스타일의
만신전

악마는 《월페이퍼》를 읽는다

취향의 쾌락

짓궂은 질문 하나. '악마는 프라다를 입는다'면 악마가 읽는 책은 무엇일까. 아마 그 물음에 답이 될 만한 책은 당연히 《악마는 프라다를 입는다》라는 소설 그 자체이거나(악마적인 유혹을 상세히 소개하는 일보다 더 악마적인 것이 있겠는가), 아니면 그 소설과 영화의 무대가 되었던 패션잡지, 이를테면 《코스모폴리탄Cosmopolitan》, 《인스타일InStyle》이거나 《지큐GQ》 따위일지도 모른다. (이 잡지들이야말로 악마적인 유혹의 만신전이 아닌가.) 그렇지만 악마가 탐독할 책의 후보 가운데 《월페이퍼Wallpaper》란 잡지를 끼워 넣는다 해서 무슨 문제란 말인가. 아니 어쩌면 이보다 적절한 선택은 없을지도 모른다.

《월페이퍼》가 창간 10주년을 맞았다. 이를 기념하여 《월페이퍼》는 자신들의 10년 여정을 자축하는 10월 특집호를 낸 바 있다. 잡지의 명성만큼 특집호는 현기증나리 만치 호화로운 광고들로 가득하다. 모두 내로라하는 글로벌 브랜드들이다. 그리고 이 두툼한 카탈로그 사이에 놓인 특집 기사들 역시 손색없이 화려하고 대담하며 후안무치하다. 《월페이퍼》 특집호는 창간 연도인 1996년부터 지금까지 10년의 시대를 마치 그들이 후견하고 감독한 것처럼 디자인 문화의 과거와 현재를 조감한다.

물론 그 10년은 신경제란 이름의 자본주의, OECD 소속 신고전주의 경제학자들의 용어를 빌리자면 '지식기반 경제'란 이름이 붙은 자본주의와 디자인이 완벽하리 만치 공생했던 세월이다. 이는 한편 디자인 잡지와 라이프스타일 잡지 사이의 경계를 흐리며, 상품의 카탈로그를 훑어보는 것을 좋은 디자인을 느긋이 감상하는 쾌락으로 바꿔낸 《월페이퍼》의 출중한 능력이 펼쳐진 세월이기도 하다.

창간 10주년을 맞은 《월페이퍼》가 자신의 10년을 돌아보는 눈길이 어떤 것인지는 편집장의 서문, 아니 《월페이퍼》답게 "선언Manifesto"이란 제목이 붙은 글에서 잘 드러난다. 여기서 편집장은 《월페이퍼》를 창간했던 "소수가 고집했던 취향"을 자랑스럽게 과시한다. 그들은 "천박한 주름 장식"보다는 "20세기 중반의 모더니즘"에 열광했고, "스칸디나비아식 색 배합, 훈제 와사비 참치, 리처드 제임스Richard James의 넥타이" 따위에 집착했다고 너스레를 떤다. 그는 이제 디자인은 주류가 되었으며 쇼핑몰에서 미니멀리즘을 팔고 건축가들이 팝 뮤지션과 놀러 다니고 인테리어 디자이너가 축구 스타와 사귀는 시대에 접어들었다고 일갈한다.

아무렴, 왜 아니겠는가. 디자인은 승리하였고 그럼으로써 또한 디자인은 자신을 배반하였고 완전히 자신을 소멸시켰다. 그리고 그것이 《월페이퍼》가 디자인을 위한 묘비명을 가리키는 또 다른 이름이기도 한 이유일 것이다.

《월페이퍼》의 기념호는 현대 디자인에 대한 남다른 안목과 유별난 취향을 과시하고 있지만 기사를 구성하는 방식은 짐짓 저속하고 심지어 우스꽝스럽기 짝이 없다. 《월페이퍼》가 기념호에 야심적으로 내놓은 기사들은 모두 싸구려 연예 정보 잡지에서나 볼 수 있는 차트로

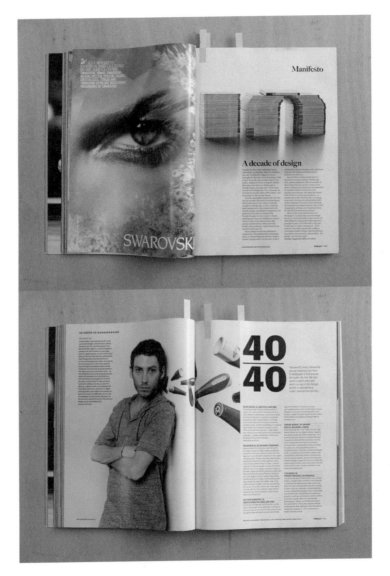

창간 10주년을 맞은 《월페이퍼》의 '선언'.

《월페이퍼》는 현대 디자인에 대한 남다른 안목을 과시한다.

채워져 있다. 이를테면 '우리가 주목하는 40살 이하의 신예 디자이너 40', '우리가 그리워하는 사라진 스무 가지', '다음 10년간 우리가 눈여겨보아야 할 50가지의 사람, 장소, 물건', '우리가 뽑은 최고의 파워 커플 10쌍', '우리가 살 꿈의 집에 없어서는 안 될 지난 10년간 최고의 디자인들(참고, 우리는 그 디자인 제품이 없다면 집에 들어가지 않을 것이다)', '디자인 산업의 리더 5명이 뽑은 내일의 고전이 될 지난 10년의 최고 디자인' 등등(물론 제목이 이렇지는 않다. 제목은 미니멀한 모더니즘 취향의 잡지답게 간단하다. 이를테면 <40 아래의 40> 따위). 물론 이 밖에도 «월페이퍼»가 제시한 수많은 순위를 볼 수 있다.

결국 우리는 지난 10년간 우리 주변을 스쳐간 디자인 스타들을 망라할 수 있다. 그것은 사람이고 물건이고 장소이며 또한 당연한 말이지만 모든 것이다. 디자인된 모든 것, 혹은 근대 디자인을 창립한 영웅들이 꿈꾸던 '토털 디자인'의 세계가 결국 «월페이퍼»를 통해 실현되었다! 나아가 그것은 모두 점검받고 평가되었으며 마침내 순위까지 얻게 되었다. 어쩌다 순위 선정이 우리시대에 가장 유행하는 강박적인 이야기 방식이 되었는지는 물어볼 필요도 없을 것이다. 그것은 선택의 의무라는 우리 시대의 자본주의가 부과한 명령으로부터 탈출할 수 있는 가장 손쉽고 믿을 만한 해결책이기 때문이다. 따라서 순위표는 선택의 책임을 대신하여준다. 우리는 선택을 선택함으로써 '선택하라'는 의무에서 조금 벗어날 수 있다.

우상숭배와 디자인의 죽음

쇼핑몰에 쌓여 있는 휘황한 물건들 앞에서 우리가 느껴야 할 것은 현기증 날 만큼 황홀한 '선택의 자유'다. 우리는 주어진 것을 받아들이는 사람들이 아니다. 우리는 선택할 수 있으며, 나의 욕망에 부합하는 대상을 골라내야 한다.

그런데 어떻게 고를 것인가. 물론 우리는 취향이 사회적으로 구분되며 그것이 다시 계급적인 정체성을 형성하고 유지한다는 이야기를 숱하게 들어왔다. 그러나 취향은 사회적으로 만들어지고 부과되는 타율적인 강요임에도 불구하고 가장 내밀한 주관성의 표현인 것처럼 여겨진다. 우리에게 남아 있는 마지막 자유의 영역인 것처럼 보이기조차 한다. 이를테면 우리는 고용 없는 성장의 시대를 어떤 초인적인 능력으로도 역전시킬 수 없는 운명처럼 보지만, 쇼핑몰이나 백화점에서는 무한한 선택의 자유를 누릴 수 있다는 터무니없는 환상에 포획된 채 서 있다. 따라서 그 옛날 캠프 취향을 가진 어느 괴짜가 숱한 비난과 조롱을 무릅쓰고 라파엘 전파 그림 한 점을 구하기 위해 가산을 탕진하던 것처럼 우리는 모두 그렇게 살고 또한 살아야 한다.

앞서 보았듯이 <우리가 살 꿈의 집에 없어서는 안 될 지난 10년간 최고의 디자인들>과 같은 기사를 읽을 때 우리는 "나는 스테파노 지오반노니Stefano Giovannoni가 디자인한 알레시Alessi 사의 주방저울이 없는 집에서는 살지 않을 것이다" 따위를 행간 속에서 주장해야 한다.

물론 그런 주장은 심미적인 선택이지만 또한 윤리적인 명령이기도 하다. 어떤 외적인 압력도 거부하고 감히 자신의 자유를 행사하라고 요구하기 때문이다. 이제 우리 시대에 자유란 그저 차갑게 반짝이는 스

"다음 10년간 우리가 눈여겨보아야 할 50가지의 사람, 장소, 물건." «월페이퍼»가 야심적으로 내놓은 기사들은 언제 잡지에서 흔히 볼 수 있는 지트로 채워져 있다.

청간 특집 «월페이퍼»의 기사에서 아시아를 강타한 쓰나미는 유수의 디자인 명품들의 콜라주를 통해 서술된다.

테인리스 저울 위에 물질화되어 있다. 그리고 나의 주관성은 놀랍게도 완벽한 객관성 혹은 오브젝트 안에 머물게 된다. 슬픈 사실이지만 우리는 오늘날 디자인 문화가 만들어놓은 유명한 철학, "주관성은 객관성이다"를 깨닫지 않을 수 없다.

우리는 이를 아도르노가 《미니마 모랄리아》의 <그림 없는 그림책>이란 절에서 신문 4단 만화를 분석하며 했던 이야기와 대조해볼 수 있을 것이다.[1] 그는 "형상이 인간에게 미치는 힘을 제거하려는 계몽의 객관적 경향"이 "우상 금지로 나가는 주관적 경향과 일치하는 것은 아니다"고 주장한다. 이로부터 그는 대중신문의 4단 만화에 대한 흥미로운 설명을 던진다. 그렇다면 그의 수수께끼 같은 철학적 표현은 무슨 뜻을 담고 있을까.

그 말은 간단하다. "우상을 섬기지 말라"는 강박적인 기독교의 선언이 가장 중요한 종교적 계율이 된 이유를 우리는 잘 알고 있다. 그것은 부르주아 혁명이 내놓은 자유의 선언과 유사하다. 그의 외양, 지방색, 출신을 믿지 말라. 오직 그가 무엇을 하고 있는가를 믿으라. 자유는 그의 형상 속에 새겨져 있는 것이 아니라 추상적인 차원, 즉 그가 어떻게 생각하고 행동하는가에 달려 있다. 물론 이는 순전히 주관성에 속하는 것이다. 그렇지만 아도르노는 그런 주관성이 왜 다시 우상숭배에 빠져든다고 이야기할까.

그는 계몽, 즉 합리적 사유의 등장이 만들어낸 추상이 다시 형상의 역할을 떠맡는다고 역설한다. 그가 이를 설명하기 위해 끄집어내는 것은 통계표, 표지판, 신문, 광고 따위이다. 이런 것들은 사고의 노력을 덜어준다. 우리는 형상을 믿음으로써 사고의 부담에서, 즉 계몽적인 인간

이 짊어져야 하는 '생각하다'는 거추장스런 짐을 내려놓을 수 있다. 물론 그것은 사유한다는 것의 다른 말인 자유를 포기하는 것이기도 하다.

그런데 이런 아도르노의 말은 디자인의 역사를 되읽는 데 무엇보다 흥미롭고 유용한 기준이 될 수 있다. 모더니즘 디자인은 얼마나 추상적이고 합리적이었던가. 그들은 발전과 진보, 자유 등의 개념을 가지고 디자인을 사고했다. 그래서 그들에게 디자인한다는 것은 우상을 금지하는 것, 추상적인 사유를 통해 사물과 환경을 인식한다는 것을 의미했다.

그러나 모더니즘 디자인을 그토록 사랑했다는 《월페이퍼》의 모더니즘 디자인은 그와 정반대이다. 거기서 디자인은 순전히 형상 혹은 우상에 다름 아니다. 모더니즘 디자인이 만들어놓은 모든 사고의 흔적을 기념물로 창백하게 얼어붙게 만들고, 모더니즘 디자인이 열어놓았던 주관성의 세계를 순전히 객관성의 세계로 전환한다. 따라서 어떤 외적인 타율성에서 벗어나 자신의 선택을 고집한다는 자유의 세계를 주장하지만 그것은 자유와 아무런 상관이 없다. 그것은 아도르노식의 표현을 빌리자면 자유가 숨쉬기 위해 반드시 부정해야 할 것인 형상에 대한 숭배, 즉 우상숭배이기 때문이다.

《월페이퍼》가 디자인의 완전한 승리를 외치고 자신이 그것의 후견자이자 세례자임을 자처할 때, 우리가 목격하는 것은 반대로 디자인의 죽음이다. 예술의 죽음을 단언하는 이들의 주장은 구구하지만 가장 믿을 만한 이야기는 예술을 통한 역사의 재현이 불가능해져버렸다는 주장일 것이다.[2] 디자인이 죽었다고 할 때 그 역시 같은 식으로 풀이할 수 있다. 따라서 창간 특집 《월페이퍼》의 압권은 단연 지난 10년간의 디자인의 역사를 소개하는 특집기사에 있다 할 것이다.

《월페이퍼》는 지난 10년의 역사를 연대기화한다. 그 연대기는 "양 돌리의 인공복제 성공"에서 "아이팟의 탄생"을 거쳐 "교황 요한 바오로 2세의 승하"로 이어지고 그 사건들은 유수의 디자인 명품들의 콜라주를 통해 서술된다. 사실 지난 10년 동안 역사는 없었던 것이고 아무 일도 벌어지지 않았던 것이다. 역사는 뉴스와 유행으로 전락했을 뿐이다. 우리에겐 역사를 대체한 물건들의 유행이 있었으며, 디자인은 역사와 완벽히 두절되어 있었던 것이다. 그리고 《월페이퍼》는 디자인의 죽음을 위하여 그토록 분투했던 것이다. 또는 모던 디자인의 명예를 걸고 모던 디자인을 완전무결하게 교살했던 것이다. 그렇게 디자인은 반역사적인 망각을 위한 이데올로기적 무기가 된 것이다.

1 테오도르 아도르노, 《미니마 모랄리아》, 김유동 옮김, 길, 2005.

2 이를테면 가라타니 고진의 "문학의 종언"에 관한 이야기를 참고해보자. 가라타니 고진, 《근대문학의 종언》, 조영일 옮김, 도서출판 b, 2006.

≪모노클≫ 혹은 스펙터클

제트족의 스타일을 위하여

≪월페이퍼≫를 창간하여 1990년대 잡지문화를 혁신했다는 찬사를 받은 편집인, 그리고 영국 방송사 BBC와 손을 잡고 쇼핑 문화에 관한 쿨한 다큐멘터리를 제작했던 르네상스 맨, 굴지의 기업들을 상대로 한 브랜드 개발로 명성을 드높인 사업가. 타일러 브룰Tyler Brule을 따라다니는 찬사는 얼추 이런 것이다. 그리고 그의 야심적인 프로젝트가 예고되고 마침내 그것이 선보였을 때, 사람들은 대개 약속한 듯한 반응을 보였다. "역시, 엄청나군. 정말 그다운 대단한 잡지야."

그런데 궁금한 점 한 가지. 도대체 그다운 것은 무엇이며, 대단하다는 그 애매한 말은 무엇을 가리키는 것일까. 아무도 흔쾌히 혹은 명료하게 정의하지 못하는 이 상투어구들이 과연 무엇을 뜻하는지 따져봐야 하지 않을까. 나아가 잡지 문화의 이정표라는 ≪월페이퍼≫까지 소급하여, 그가 개시하였다는 새로운 잡지문화의 징후에 관하여 물어볼 필요가 있을 것이다.

≪모노클Monocle≫은 창간한 지 얼마 되지 않은 신생 잡지이다. 이 값비싼—발행지인 영국에서는 5파운드, 미국에서는 10달러, 유로화로는 12유로, 일본에서는 2,310엔 등—잡지가 과연 얼마나 큰 성공을 거둘 것인지 장담하기는 어렵다. 그리고 그에 관해 우리가 주제 넘게 나설 바가 아니다. 그렇지만 ≪모노클≫ 역시 잡지의 울타리 안에 놓인다

지구화 시대의 슈퍼 부르주아 유목민을 위한 잡지, 《모노클》.

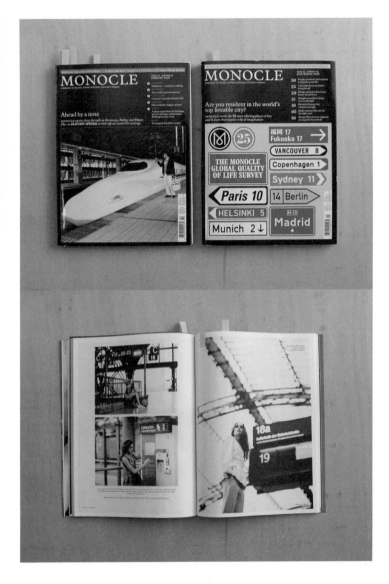

는 점을 감안하면, 이 잡지가 책정한 가격은 터무니없고 괘씸한 것이다. 왜냐하면 잡지가 놓인 판매대로 향할 때 우리는 으레 잡지는 싸구려여야 하고 또 그래야 제격이라 믿는 편이기 때문이다. 잡지는 마땅히 심심풀이를 위해 존재해야 하고 가벼워야 하며 또 그렇기 위해 싸구려여야 한다. (미국이라고 할 때) 10달러라면 꽤 좋은 페이퍼백 소설을 살 수 있으며, 발품을 팔면 중고서점에서 골치 아프지만 그래도 그에 보답하는 인문사회과학 서적을 구할 수 있는 값이고, 나아가 다른 통속 잡지도 몇 권씩 살 수 있다(미국에서 잡지들의 값은 천차만별이지만 5달러를 넘는 럭셔리 잡지들은 그리 많지 않다). 그에 비추어 《모노클》의 가격은 과감하다. 그렇지만 《모노클》이 겨냥하고 있는 독자층을 감안하면, 이는 물론 지나치게 싼 값이다.

　《모노클》의 독자는 역설적이지만 잡지 독자가 아니다. 잡지는 대중 소비사회의 산물이고, 당연히 독자들은 대중이다. 그리고 그 독자 '대중'은 전후 자본주의의 황금기가 배출한 중산층이라는 신화적인 사회계층이거나 아니면 제법 살 만한 수준의 소득을 보장하는 평생직장에 다니며 소박한 삶을 살았다고 낭만적인 추억의 대상이 되고 만—그역시 더욱 신화적인—노동자계급이게 마련이었다. 그들에게 잡지란 연예인의 가십이나 엉터리 같은 시사평론으로 가득 찬 싸구려 읽을거리든, 자신의 세대의 정서와 기분을 결집하고 휘발시키는 시대정신 따위의 총아이든, 그런 종류의 문제는 별반 중요하지 않다. 어쨌거나 잡지는 격차 없는 세계, 이데올로기적인 허구에 불과하지만 그럼에도 불구하고 상상의 공동체로 읽는 이들을 불러 모았다. 그것은 당신과 내가 함께 속한 '우리 사회'라는 허구일 수도 있고, 공유하는 기억이나 함께 한 사건이라는 체험 속에 등록된 '매개된 공동체'라는 환상일 수도

58

있을 것이다. 그러나 그것이 무엇이든 잡지는 흔히 대중사회라는 것이 만들어낸 격차 없는 세계라는 환상을 공급하고 또한 그것에 기댄 채 번성하였다. 따라서 잡지를 둘러싼 계율이 있다면 그것은 문턱이 없어야 하고 내용과 분위기는 가벼워야 하며 또한 무엇보다 값이 싸야 한다는 것 등이었다.

그러나 《모노클》의 독자들은 지구화 시대의 슈퍼 부르주아 유목민, 일각에서는 제트족the Jets이라고도 부르는 신흥 귀족층이다. 《모노클》을 한 번이라도 펼쳐본 이들이라면, 이 잡지가 엉거주춤 시사 잡지를 흉내 낸 비즈니스석 고객용 항공사 기내 잡지처럼 보인다는 느낌을 지우기 어려웠을 것이다. 《모노클》은 그들을 위한 잡지이고, 그래서 이 잡지 판매대가 북새통을 이룬다면 그 이유는 아마 이 잡지가 으스대는 식견과 아름다움을 지지하는 이들이 늘어난 탓이 아니라 단지 그 잡지가 재현하는 제트족의 삶에 미혹당한 결과일 뿐일 것이다. 그리고 이는 역설적으로 이 잡지가 고명한 필자들을 동원하여 단행본 분량에 가까운 기사를 채운 보람을 무색케 할 것이다. 딴에는 가독성을 높이기 위하여 키치화된 모더니즘 디자인을 남용하며 난삽하기 짝이 없는 디자인을 쏟아 부은 수고가 무슨 소용이란 말인가.

사람들은 이제 새로운 외장의 '커피테이블 북' 한 권을 거느리게 되었고, 촘촘히 배열된 텍스트를 읽으며 《모노클》이 제시하는 주장을 무시한 채 가벼운 삽화적인 사진들을 훑어보고 말 것이다. 그리고 종내 《모노클》은 《월페이퍼》가 겪은 화려하고 역설적인 운명을 더욱 치명적으로 (그렇지만 이번에는) 더욱 창피스레 반복할 것이다. 이를테면 스타일 있는 시사 잡지를 만들려던 그들의 모든 수고는 오직 스타일만을 간취하고, 그 스타일이 타당할 만한 이유였던 내용과의 정합

성 따위는 모두 허위이며 무용한 것임을 드러내고, 조롱을 받게 될 것이다. 그리고 으레 그랬듯이 스타일이란 그저 겉치레를 부르는 또 다른 이름이 되고, 근대 디자인의 주요한 상투어구들을 그런 저속한 짓을 위한 수사학으로 처분해버린 죄로, 즉 근대 디자인을 탈이데올로기화시키는, 그러나 역설적인 의미에서 우리 시대의 가장 보수적인 디자인 이데올로그 가운데 하나로, «월페이퍼»와 «모노클»은 디자인 문화의 역사에서 가장 우스꽝스러운 일화로 기억될지도 모른다.

전 지구적 자본주의가 만들어낸 신흥 중간계급을 위하여 생활양식 혹은 라이프스타일의 교사 역할을 자처했던 «월페이퍼»가 결과적으로 독자들로부터 받은 평가가 무엇이었는지 짐작하기란 어렵지 않다. 알다시피 «월페이퍼» 독자들은 그 잡지를 만드는 이들의 나르시

«모노클»과 «월페이퍼»를 둘러싼 공간 속에서 스타일은 그저 겉치레를 부르는 또 다른 이름이 된다.

시즘적인 헛소리와 달리 이 잡지를 그저 쇼핑 리스트를 짜기 위한 카탈로그로 소비했을 뿐이라는 사실이다. 그것은 사흘이 멀다 하고 우체통을 채우는 수백 페이지짜리 홈쇼핑 카탈로그와 전혀 다르지 않다. 굳이 다르다면 싸구려 홈쇼핑 카탈로그가 디자인을 제품의 디자인으로 제시한다면 《월페이퍼》는 디자인을 순전히 심미화된 대상으로, 즉 특정한 취향과 양식을 전달하는 작품의 외양으로 단언한다는 점이다. 그런 점에서 그들은 자신들이 끊임없이 인용하는 근대 디자인의 이념을 거의 백지 상태로 만든다. 그들이 즐겨 인용하고 거의 백치처럼 숭배를 퍼붓는 스칸디나비아의 근대 디자인이든 아니면 고급 제품에서 호사가들의 컬렉션을 위한 골동품이 되어버린 이탈리아 디자인이든 그것은 언제나 제품의 세계를 배회하였다. 2차 세계대전을 전후하여 '국민경제'라는 유기적인 사회적 신체를 성장시키고 부흥하기 위한 프로그램 속으로 디자인이 통합될 때, 디자인은 생산과 소비를 연결하는 공정의 하나로서 상상되었다. 따라서 디자인은 제품의 언어를 가리키는 것이었고, 행복, 안녕, 청결, 위생, 품위 등 어떤 구호와 결합하든 물질적 삶을 개선하기 위한 "사회적 기획" 속에서 자신을 인식하였다.[1]

　　그러나 어쩌면 역설적으로 그런 점에서 《월페이퍼》와 《모노클》을 칭찬해야 할지도 모른다. 독자 혹은 감식가, 아니면 요즘 쏟아져 나오는 신경제체제 프티 부르주아지의 또 다른 이름인 취향 제조자, 트렌드세터, 문화매개자, 상징분석가, 창의적 계급 등이 상품 소개 전단지 묶음으로 《월페이퍼》를 대했다고 해서 이를 힐난할 이유는 어디에도 없다. 알다시피 세상 어디에서나 잡지 편집인은 좋게 말하면 스타일리스트이며 나쁘게 말하자면 시장조사 요원이고 구매 담당자이며 홍보 담당자의 접대부이다. 모르긴 몰라도 《월페이퍼》가 잡지의 역사에 기

여한 바를 꼽자면 잡지가 독자에게 주어야 할 것이 무엇인지 새롭게 정의했다는 것이다. 그리고 이는 당신이 반드시 가져야 할 무엇이라는 기나긴 상품의 목록이며, 배후에 깔린 위협적인 어조의 윤리적인 협박이었다(금욕과 절제라는 윤리적인 규범을 대체한 소비와 쾌락, 자기실현의 도덕). 그리고 서글픈 일이지만 《월페이퍼》는 이후 내로라하는 모든 잡지들이 허겁지겁 모방할 만큼 잡지 편집과 구성의 규범이 되었다.

《월페이퍼》는 미심쩍기는 하지만 딴에는 엄선한 아름다운 사물들을 끊임없이 열거해왔다. 가장 훌륭하고 아름다운 스푼, 손수건, 양말, 시리얼에서부터 가장 쾌적하고 아름다우며 가치 있는 자동차, 호텔, 주택, 도시, 나아가 국가 등에 이르기까지! 사물을 어떻게 분류하고 목록화하며 그것을 심미적, 문화적 가치와 결부시키는가를 따져보는 것은 매우 중요한 일이다. 하물며 세계 곳곳의 공항 서점은 물론 어지간한 큰 서점이면 어디에서나 쉽게 찾을 수 있는 글로벌 잡지가 되어버린 《월페이퍼》 같은 잡지의 경우는 더욱 곰곰이 따져볼 문제일 것이다. 아무튼 《월페이퍼》의 이 같은 상품=디자인 이야기는 이제 세계의 거의 모든 잡지들이 얼간이처럼 답습하는 포맷으로 정착하였다. 그러나 여기서 우리는 상품이란 표현에 주저하거나 아니면 얼마간의 단서가 필요하지 않은지 생각해볼 수 있을지도 모른다. 상품이 생산과 소비의 세계로부터 나온 것이라는 전제에 선다면 《월페이퍼》나 《모노클》 같은 잡지가 말하는 디자인으로서의 상품은 난센스다. 그 디자인은 가능한 한 생산과 소비로부터 표백된 상품을 위한 계관이자 후광이기 때문이다.

최근 어느 마르크스주의자들이, 국제적인 베스트셀러가 된 책에서, 포드주의적 자본주의 체제가 생산과 소비 사이에 "무언"의 관계를

수립했다면 현재의 자본주의, 그들의 말을 빌리자면 "제국"의 정보화된 생산은 생산과 소비 사이에 새로운 소통의 관계를 만들어내고 이를 통해 움직인다고 주장하였다.[2] 그러나 우리는 그런 주장을 곧이곧대로 받아들이기 어렵다. 오히려 생산과 소비를 매개하고 소통시키는 광고, 홍보, 디자인, 마케팅, 미디어 등이 경제적 활동 그 자체가 되었다는 말을 들으면 들을수록 우리는 생산과 소비가 더욱 격리되고 있다는 인상을 지우기 어렵다.[3] 생산은 소비를 잊은 채, 소비는 생산을 저주한 채 이뤄지는 것 아닐까. 단순히 재고를 확인하고 주문을 미리 확인하는 것이 생산과 소비 사이에 이뤄지는 대화라면 그것은 초보적인 경영 상식에 너무 많은 빚을 지는 것 아닐까.

우리가 《월페이퍼》 같은 잡지에서 보는 것도 그런 것이다. 이 잡지에서 우리가 보는 상품으로서의 디자인, 디자인으로서의 상품은 미래학자들이나 싸구려 경영 담론 선전가들, 마케터들이 호들갑스레 떠들던 바로 그 상품과 디자인이라 할 수 있다. 그것은 완벽하게 자율적인 미적 대상이 되어 오직 그것의 상징적인 가치나 심미적인 효과를 통해 평가되고 예찬받는 것들이다. 그것은 근대 디자인이 언제나 암묵적으로 말을 걸던 대상, 즉 민중, 대중, 국민 등을 완벽하게 증발시키고 그 자리에 선택의 자유를 만끽하는 취향의 소비자를 내세운다. 그리고 그때의 소비자 역시 언제나 그림자처럼 따라다니던 소비자의 형상을 지운다. 그것은 가정, 공동체, 지역사회 등과 결합하여 생산과 소비의 회로 속에 놓인 소비자가 아니다. 그들은 그저 관람객처럼 행세하는 소비자 아닌 소비자일 뿐이다. 따라서 이들 잡지가 새로운 잡지문화의 이정표를 세웠다고 평가하는 데 주저해서는 안 될 것이다. 비록 그것이 불쾌하고 상상할 수 있는 가장 나쁜 사례라고 할지라도 이를 인정하는

것까지 인색해질 필요는 없다. 하지만 이런 잡지들이 자신의 촉수를 '시사時事'에까지 뻗은 지금, 우리는 생각을 달리 할 필요가 있다.

≪모노클≫과 감각의 질서

그런데 짚고 넘어갈 것 한 가지. ≪월페이퍼≫와 ≪모노클≫ 편집인이 자신의 삶의 좌우명이자 지침으로 삼고 있다는 "삶 속에 아름다운 사물을!Beautiful things in life"이라는 슬로건이 자랑하는 심미주의를 20세기 벽두에 태동했던 급진적 심미주의와 혼동해서는 안 될 것이다.

'중국 도자기 그릇의 아름다움'에 버금가는 삶을 사는 것이 자신의 꿈이라는 오스카 와일드의 신랄한 고백과 이 세상의 모든 냄비가 아름다워지는 것이 자신들의 디자인 운동의 목표라고 천명했던 데 스틸De Stijl 운동의 선언은 ≪월페이퍼≫가 자랑하는 원칙과 얼핏 흡사해 보인다. 그러나 둘 사이에는 닮은 점이 한치도 없다고 말해야 옳을 것이다.

기왕의 심미주의는 신흥 부르주아들과 기생적인 사회계층이 되어 지대와 이자를 먹고 살아가는 구 귀족계층의 미적 규범에 대항하는 심미주의였다. 이를테면 성당과 부자의 저택, 관공서가 자신들만이 가지고 있다고 자처하던 미적 진실에 맞서 노동자 주택의 아름다움을 주장하는 것이었다. 그것은 이미 자연의 섭리와 종교적 교훈, 사회적 질서의 규범에 따라 무엇을 어떻게 만들고 장식할 것인지를 규제하고 조정하는 데 맞서, 사소하고 자질구레한 것들에서 아름다움을 주장하고 그것에 관심을 기울이기를 주장하는 선언이었다. 이는 푸코 같은 철학자의 말을 빌리자면 앎의 질서를 규제하는 체계였던 에피스테메가 바뀌듯이 감각의 질서를 규제하는 감각의 체계 자체를 바꾸려는 시도였다. 그것은 감각과 사물의 관계를 민주화하였던 급진적인 몸짓이었다.

《모노클》의 "삶" 속에 아름다운 사물들("이다"라는 술푸다고 거의 편집증적으로 모든 구체적인 사물들의 세계를 심미화하려 밤버는진다.

그렇다면 《월페이퍼》라는 잡지가 선구하고 널리 유포한 디자인을 둘러싼 문화적 이념은 어떻게 다른가. 그것은 기존의 심미주의와는 정반대로 현재의 감각의 질서를 영원히 유지하려는 것이라 할 수 있다. 이는 디자인 문화의 정치학 자체가 근본적으로 변화했다는 것을 뜻한다. 건축디자인을 비롯하여 초기 산업디자인이 관습적인 감각의 질서에 맞서 격렬하게 투쟁했다면 지금의 디자인은 거의 편집증적으로 모든 구체적인 사물들의 세계를 심미화하려 발버둥친다. 그러나 그 논리는 상품의 질서와 미적인 질서를 완벽하게 합치시키려는 것이다.

대량생산될 수 있고 저렴하며 다른 사물들과 아름답게 구성적으로 결합될 수 있는 사물들을 만들어내려 했던 바우하우스 혹은 데 스틸 같은 디자인 운동의 열정과, 병적이리 만치 장식과 잉여에 몰두했던 아르데코 혹은 근대 디자인의 모더니즘 그리고 재즈 모던Jazz Modern 사이에 놓인 거리는 더없이 깊어 보인다. 그렇지만 차라리 바우하우스 디자인과 아르데코 사이의 거리가 아무리 깊다 해도, 두 심미주의 사이에 놓인 거리에 견준다면 무시해도 좋을 만하다. 그 둘이 아무리 무관한 것처럼 보여도 실제로 그들 사이의 거리는 차라리 아무렇지 않은 것이라 해도 좋지 않을까. 왜냐면 그들은 똑같은 목표를 향해 있었기 때문이다. 그들은 모두 직공, 장인, 노동자, 주부 등이 말하고 듣고 만지고 제작하는 세계가 가진 감각성을 아름다움의 세계로 운반하고 그것에 권리와 자격을 부여하도록 요구했기 때문이다. 적어도 그런 점에 비춰볼 때 둘은 다르지 않다. 숨막히리 만큼 정교한 문양을 상감한 웨지우드식의 식기 세트와 단지 몇 개의 선으로 구성된 간결하고 아름다운 헤릿 리트펠트Gerrit Thomas Rietveld의 의자 '레드 & 블루Red & Blue' 사이에는 구시대적인 감각의 질서를 타파하려는 똑같은 열망이 박동하고 있던 것은 아닐까.

스펙터클의 공동체

그러나 《월페이퍼》에서 《모노클》로 이어지는 심미주의적 몸짓에서는 그런 전망을 전혀 찾아볼 수 없다. 거꾸로 우리는 바로 《월페이퍼》와 《모노클》이 근대 디자인 운동의 전통이 만들어놓은 업적에 기생하면서 그것을 회고적으로 착취하고, 나아가 이를 전적으로 탈정치화된 스타일로 환원한다는 점에 주목하고 이를 규탄해야 한다. 그러나 근대 디자인 운동의 중요한 미학적 정치가 박제화된 형식으로 전락했다는 것은 이미 흔한 빈말이 되었다. 모든 미적인 것이 곧 모방해야 할 대상이 되고 관습을 만들어내는 사례들의 참고사전이 되어버린다는 평범한 진실을 말하는 것이라면 이는 싱겁고 따분한 주장에 머물고 말 것이다. 그렇지만 이러한 양식화와 그것의 반복 자체가 바로 자본주의의 상품적 논리에 의해 조정되고 결정된다는 것을 생각한다면 문제는 조금 다르다.

　우리는 이런 과정에 대한 거의 극단적인 분석을 '상황주의자'들의 분석에서 찾아볼 수 있다. 그들이 '스펙터클'의 사회로 자본주의 사회를 정의할 때의 스펙터클은 모든 물질적 대상을 상품화하듯이 모든 이미지를 스펙터클화한다는 뜻이었고, 이는 자본주의 사회에서 의미를 규정하는 일반적인 논리를 말하는 것이었다고 할 수 있다.[4] 그렇다고 그들이 내놓았던 비관적인 항의에 모조리 동의할 필요는 없다. 스펙터클을 깨기 위하여 '상황situation'을 만들고, 자본주의사회의 이미지 체제가 이미지를 수용하는 방식에 저항하기 위하여 '우회detourment'라는 전술을 채택하는 등의 투쟁 방식은 곧 흔한 이미지 제작 방식이 되었고,

그것은 알다시피 MTV 혹은 나아가 인터넷 이후 시대에 이미지를 제
작하고 소비하는 가장 흔하디 흔한 방식이 되었다.

　미국을 비롯하여 전 세계의 소비문화는 이제 두 가지의 극단으로
분리되어 있다. 대량 포장되어 있는 브랜드 없는 싸구려 상품(대개 아
시아와 남미에서 제조된)과 지정된 장소에서 선택된 사람들만이 살
수 있는 희귀하고 값비싼 상품들이 그것이다. 이를테면 예술가, 건축
가, 스타 연예인, 심지어 별의별 배경을 가진 인물들을 초대하여 자신
의 '크리에이티비티'를 발휘하도록 하고 그렇게 하여 만들어진 '리미티
드 에디션limited edition'이란 이름을 단 물건들 따위. 따라서 옷을 디자인
하는 건축가, 운동화를 디자인하는 그래픽 아티스트, 의자를 디자인하
는 미술가, 경주용 자동차나 냉장고를 디자인하는 패션디자이너와 마
주치는 일은 일상사가 되었고, 우리가 그런 소식에 이미 지칠 만큼 지
쳤다는 사실조차 아랑곳하지 않은 채 끊임없이 이를 대서특필하는 미
디어에 거의 구역질을 느낄 지경에 이르렀다. 매일 집어드는 무가 일간
지의 한 면을 빼곡히 채우고 있는 그런 기사들에 우리는 이제 익숙해
져버렸다. 그리고 상품과 거의 죽음의 무도를 즐기는 이른바 '디자인'
문화에 대하여 역겨움을 참기 어려운 기분에 휩싸인다. 어쨌든 우리에
겐 지금 단 두 가지의 상품이 주어져 있다. 이를테면 용산이나 신촌의
가게에서 구입한 검은 플라스틱 싸구려 단말기, 그리고 프라다의 서명
이 들어간 휘황한 핸드폰이 그런 것이다. 물론 둘 모두 검은색이고 동
일한 기능을 가졌으며 디자인이 유사한 작은 물건일 뿐이다. 그러나 우
리가 그 둘을 등치하는 순간, 우리는 우리 시대의 디자인을 향해 놀라
운 불경을 저지르게 된다.

디자인이라는 이데올로기

그러나 적어도 그 둘 사이에 놓인 거리는 우리 시대의 가장 완고하고 불가항력적인 이데올로기처럼 보인다. 몇 년을 기다리고 엄격한 신원 조회를 거쳐 그 가방에 걸맞은 자격을 가졌음이 검증되어야 살 수 있다는 기절초풍할 가격의 '잇백It-Bag'과 구세관회관에서 단돈 1, 2달러에 살 수 있는 중고 핸드백 사이에는 아무 차이가 없다. 그것이 핸드백이란 점에서 둘은 똑같으며 하물며 둘 다 디자인된 물건이라는 점에서 더욱 차이가 없다.

그렇지만 둘 사이에는 새로운 시대의 자본주의를 집약하는 논리가 담겨 있다. 따라서 이 거리를 무시하고 조롱하는 것은 마치 지금 이 시대의 자본주의를 가볍게 뛰어넘을 수 있다고 단언하는 것과 같다. "쳇, 그래봤자 시시껄렁한 핸드백일 뿐인 것을"이라고 푸념하고 조롱하며 돌아설 때, 우리가 간과하는 지점은 바로 그것이 지금 우리 시대의 자본주의가 즐기는 또 다른 이데올로기의 이면이라는 것이다. "좋아, 그럼 마음껏 그 물건 자체를 즐기렴. 1달러 숍과 빅 랏Big Lot 같은 곳에 가려무나. 거기엔 네가 좋아하는 바로 그 순수한 효용의 대상, 물건들이 네가 부담 없이 즐길 만한 값에 쌓여 있을 테니!"

그러나 역설적으로 중국, 베트남, 방글라데시, 인도네시아 등지에서 대량생산된 저렴한 운동화와, 예술가가 디자인한 운동화 사이에는 현재 디자인 문화의 모든 정치학이 스며 있다. 이를테면 마크 제이콥스가 디자인한 100달러가 넘는 반스Vans 운동화와 브랜드 없는 염가 운동화 사이에는 디자인된 수집품과 디자인 없는 물건이라는 거리가 있다.

물론 이 세상에 디자인되지 않은 물건은 없다. 그리고 그것은 물론

근대 디자인 운동을 이끌었던 이들이 꿈꾸었던 이상이다. 그들은 모든 것을 디자인하고자 하였고, 일상적인 사물의 세계에 아름다움을 불어 넣음으로써 감각의 질서를 민주화하고자 하였다. 그렇지만 놀랍게도 우리는 이제 운동화에서 디자인을 보지 않는다. 디자인된 운동화는 바로 디자이너의 서명(그리고 그의 개성과 의지 따위)이 포함된 운동화에 한해서이다. 따라서 우리는 근대 디자인 운동이 꿈꾸었던 디자인의 운명과는 정반대의 현실을 본다. 즉 우리는 모든 것을 디자인할 수 있는 세계에 이르렀고 모든 것은 디자인될 수 있다. 그렇지만 그 결과는 반대로 그렇게 모두 디자인될 수 있기 때문에 어떤 대상과 사물이든지 특별한 디자이너가 관여한, 즉 디자인된 것으로 특별히 분리된 대상이 만들어질 수 있는 가능성이 남았을 뿐이다. 결국 디자이너의 승리는 곧 디자인의 소멸 혹은 죽음이라 할 수 있다.

물론 평범한 반스 운동화와 마크 제이콥스의 서명이 들어간 반스 운동화 모두 '디자인'된 운동화이다. 그렇지만 세상에 어느 누가 평범한 반스 운동화와 마크 제이콥스의 서명이 들어간 운동화 모두를 디자인된 운동화로 간주하는가. 물론 디자인의 몫은 오직 뒤쪽에 있을 따름이다. 그리하여 근대 디자인 운동의 이상은 어처구니없게 반전되었다. 특정한 미적 이상을 재현하는 것이 아니라 감각의 질서를 민주화하며 모든 사물과 대상을 제작하고 창조하는 것에서 제한 없는 아름다움의 감각을 찾으려 했던 급진적 열정은 완벽하게 배반당했다.

놀랍게도 더욱 나아가 이제 근대 디자인 운동의 이상이 반영된 사물들은 곧 물신화된 스타일로 변해 값비싼 수집품이거나 장식품이 되었다. 그 자리에서 우리가 보는 것은, 그것이 대중 소비사회를 위한 사이비 복음을 외치더라도 언제나 다양한 판본의 민주주의라는 이상과 동행하던 디자인(문화)이 과두제적인 디자인으로 전락하는 모습이다.

럭셔리 포린 어페어?

《모노클》은 편집인이 애호하는 모더니즘 디자인의 클리셰를 활용하여 갑갑하리 만치 빽빽하게 구성되어 있다. 장식을 배제하고 폰트의 변화를 통해 본문과 곁글을 구분한다든지, 장황한 레이아웃과 장식을 거부하고 다이어그램과 심벌을 사용하는 것 따위가 그 예다. 《모노클》은 1950~60년대의 대중잡지처럼 단순하고 심지어 소박하다고까지 할 만한 레이아웃을 선보인다. 컨텐츠 편집 방식 역시 A(Affair), B(Business), C(Culture), D(Design), E(Edit)로 알파벳 순서에 따라 구성되어 있고, 사진 사용 방식 역시 독립적인 의미 작용을 발휘하지 못하고 텍스트에서 제시되는 정보를 도상적으로 재현하는 역할을 하게끔 되어 있다. 따라서 사진의 크기는 대부분 억제된 것처럼 보이고, 사진 이미지의 세정도는 인위적이라는 느낌이 완연하게 조정되어 있다. 또한 면 전체를 차지하는 사진의 숫자 역시 요즘 잡지에서는 보기 드물게 한정되어 있다. 요즘 흔히 볼 수 있는 잡지 편집의 관행, 즉 생색을 내는 정도로 할애된 본문은 거의 사진의 캡션이 되는 정도에 머물고 한 면의 기사 사진과 반대 면의 광고 화보(혹은 역순)를 번갈아 보는 것이 규칙이 되어버린 최근 추세를 상기하면 이는 사뭇 파격에 가깝다. 이 때문에 《모노클》을 펼치면 우리는 그간 잊고 있던 이전 시대의 잡지를 다시 보는 듯한 야릇하고 멜랑콜리한 기분에 빠진다.

　그러나 물론 이는 스타일 있는 시사잡지라는 그들의 목표가 거의 실패했음을 보여주는 증거가 된다. 즉 그들은 모더니즘 디자인이 만들어놓았던 인쇄 디자인의 견본들을 수집하고 전시하지만 그것은 모두 장식적이고 수사적인 효과로 전락하고 만다. 에디션 면에 등장하는 세

계지도는 물리적 장소를 추상화하는 다이어그램 자체가 아니라 다이어그램의 역사적 변천을 모아놓은 도해집에서 복제한 키치화된 도상처럼 보인다. 즉 다이어그램이 비도상적인 재현을 위한 투쟁의 산물이라면 모노클이 사용하는 다이어그램은 모더니즘 디자인의 스타일을 반영하는 비도상적인 것을 지시하는 도상이라는 역설적인 위치로 되돌아간다. 그리고 이는 단순히 다이어그램에 머물지 않고 본문의 레이아웃 전체를 관류한다. 폰트를 변용하여 본문과 2차적이고 참고적인 정보를 나누는 인쇄 디자인의 규범적인 규칙은 양식적인 것으로 전락하고, 마치 특수문자 키를 선호하는 디자이너의 미숙한 실수처럼, '오직 예쁘게 보일 것!'이 지상 목표인 것처럼 지면마다 과도하게 심벌이 사용된다. 인용구를 장식하는 어처구니없는 따옴표와 국가를 상징하는 원형화된 국기 심벌, 난외 주석처럼 사용된 인용구를 장식하는 '브리핑' 면의 상단을 문자 그대로 장식하는 도형들은 남용이라고 말할 수밖에 없고 귀엽다고 봐주기엔 너무나 엉뚱하고 황당하다.

그러나 《월페이퍼》를 성공으로 이끌었던 양식화된 삶과 소비문화 사이의 절묘한 이데올로기적 병합이 앞서 언급했던 디자인문화의 변화와 완벽히 발맞추는 것이었다면, 《모노클》은 그 성공의 비결을 과신한 나머지 만들어진 비극적 결과라 할 수 있다. 《모노클》은 시사잡지를 표방했기 때문에 서점에서는 시사 및 정치 잡지 판매대에 놓여 있다.

시사잡지는 말 그대로 시사적인 쟁점을 만들어내고 또한 그 쟁점에 개입하는 잡지이다. 그것은 선동적인 방식으로든, 야유와 항의, 주장과 선언의 형태로든, 다양한 타이틀이나 기사의 구성과 편집을 통해서든 나타나게 마련이다. 그렇지만 《모노클》은 자신이 내세운 스타일

《모노클》은 모더니즘 디자인의 룰세트를
활용하여 장식을 배제하고 다이어그램과 심볼을
사용한다.

을 위해 시사잡지임을 포기하지 않을 수 없다. 아마 가장 놀라운 실패는 창간호에 실린 일본 해상자위대에 관한 특집일 것이다. 일본 재무장에 관한 쟁점은 동북아시아 지역은 물론 최근 미국이 강압적으로 주도해온 소위 '신국제질서의 재편'이란 관점에서 가장 뜨거운 이슈임이 분명하다.

그렇지만 놀랍게도 해상자위대의 안으로 직접 들어가 현장 인터뷰를 감행하고 희귀한 사진 정보들을 제공할 수 있는 획기적인 기회를 확보한 《모노클》이 결국 우리에게 들이민 기사라곤 시사퀴즈에 나올 법하고 모두가 알고 있는 그저 그런 평범한 이야기일 뿐이다. 엄연히 해군임에도 불구하고 해상자위대라는 치욕적 이름에 갇혀 있어야 하는 자위대 병사의 원망怨望에 공감하고 그것을 전달할 뜻이었다면 그에 걸맞는 이야기를 제공하면 그뿐이다. 그러나 쿨한 스타일을 표방한 잡지가 시사적인 쟁점에 관하여 그런 극우보수적인 입장을 노골적으로 드러내기란 쉽지 않을 것이다. 설령 그렇다 하더라도 이 잡지가 그런 이데올로기적인 효력을 겨냥하고자 할 때 《포린 어페어》니 《월드 어페어》니 하는 잡지들을 쫓아가기란 쉽지 않을 것이다. 물론 이는 스타일 잡지를 표방하는 잡지에게는 분명 재앙일 것이다.

이러한 이유로 우리는 몇 달 뒤 "페달의 정치학"이란 이름으로 자전거를 타는 친환경적 생활양식이라는 지극히 진부한 기사가 특집으로 실리는 것을 의아하게 바라볼 필요가 없다. 그것은 현재의 질서를 고수하려는 욕망을 은밀하게 유지하면서 동시에 끊임없이 변화와 진보를 향한 자신의 열정을 과시적으로 드러내기 위하여 자유주의자들이 만들어낸 정치적 주제이기 때문이다. 물론 친환경적 삶이란, 맹목적인 착취와 자연 파괴를 통해서만 생존할 수 있는 자본의 논리를 전혀

건드리지 않은 채 자연과 문명의 이분법 속으로 우리를 옮겨놓으며, 모두에게 은밀한 죄책감을 심어놓고 보편적인 도덕을 즐기는 신종 정치 논리를 가리키는 것에 불과하다. 간단히 말해 노동해방 없는 자연해방은 없기에 친노동적인 삶을 언급하지 않는 친환경적인 삶이란 사기에 불과하다. 모노클이 그런 일을 도모한다고 상상하기란 어렵다. "페달의 정치학"을 특집으로 내세우며 《모노클》이 우리에게 내세운 것은, 친환경적인 삶을 위해 우리가 구입해야 할 스타일리시한 자전거를, 그것도 물경 몇백만 원이 넘는 한정판 자전거를 자신들이 직접 제작하여 판매한다는 사실이었다! 할렐루야!

참고로 덧붙여, 한국의 독자들로 하여금 《모노클》의 진면목을 짚어볼 수 있게 만드는 기사가 한 꼭지 있다. 《모노클》 2007년 6월호의 편집후기 면에 실린 모노클이 뽑은 서울의 톱 10. 그들이 뽑은 것 가운데는 이런 것들이 있다. 1. 인천, 특히 그 중에서도 인천국제공항의 마사지센터, 3. 오세훈 서울시장, 특히 마음에 드는 점은 지역의 디자인 인재들을 키우기 위해 파리에 부티크를 열기로 했다는 계획, 4. 갤러리아 백화점의 번쩍번쩍한 푸드 홀, (…) 7. 신라호텔의 개인용 아침식사 다이닝룸과 끝없이 펼쳐진 뷔페, 8. 한창 잘나가는 멋진 배우, 다니엘 헤니, (…) 10. 도시의 삶의 질을 제고하고 지역 안에서 주도적 역할을 하는 데 확고히 집중하고자 하는 목표.

대관절 이것이 무슨 서울이며 누구의 서울인가. 물론 그것에 논리가 없는 바가 아니다. 이것이야말로 《모노클》을 움직이는 원칙이다. 그 논리를 해득하는 순간 우리는 《모노클》의 진면목을 간파할 수 있을 것이다.

1 디자이너라는 천재적 개인의 업적과 행위를 통해 디자인의 역사를 서술하는 것(이를테면 흔히 근대 디자인 운동 자체에 참여하고 개입하는 기획이었으며 디자인사에 관한 선구적인 저작으로 일컬어지는 페브스너의 《근대 디자인의 선구자들》 같은 전설적인 저작), 혹은 디자인된 제품이나 대상을 특정한 심미적, 문화적 가치나 규범과 관련시켜 이를 디자인의 역사적 서사로 구성하는 것(예컨대 뉴욕 현대미술관으로 대표되는 근대 미술관의 디자인 작품 수집과 전시, 학술행사, 도록 및 서적 출판 따위) 등에 대하여 디자인사가들은 수없이 비판을 해왔다. 이와 대조적으로 최근 국내에 번역된 조나단 우드햄의 《20세기 디자인》은 이런 관점을 통해 근대 디자인의 역사를 개관하는 빼어난 저작이라 할 수 있다(조나단 M. 우드햄, 《20세기 디자인》, 박진아 옮김, 시공아트). 이는 그 이전에 출판되었던 에이드리언 포터의 《욕망의 사물, 디자인의 사회사》와 짝을 이룰 만하다(에이드리언 포티, 《욕망의 사물, 디자인의 사회사》, 허보윤 옮김, 일빛, 2004). 포티의 책이 디자인사에 일으킨 추문에 가까운 도발은 여러 곳에서 언급되어왔다. 물론 그러한 작업을 요즘 유행하는 표현을 빌려 서구중심적인 디자인사의 독백에 불과하다고 간단히 일축하기는 쉬운 일이다. 또한 탈식민적인 혹은 새로운 국가적 디자인사가 필요하다고 허풍을 떠는 것도 간단한 일이다. 그러나 문제는 그리 간단치 않을 것이다. 디자인의 역사를 서술하기 위하여 분별되어야 하는 디자인, 즉 디자인으로 지칭되고 분간되어야 하는 대상, 이를테면 디자인을 구성하는 지식, 담론, 제도, 기능(숙련, 자격, 직무 등) 자체가 언제나 모호하고 변화하기 때문이다. 그리고 이는 당연하게도 디자인의 역사가 곧 자본주의의 계보학적인 분석의 일부일 수밖에 없다는 결론을 가능하게 한다. 그렇다면 이를테면 표준적인 경제사로부터 벗어난 자본주의의 역사를 가져본

적이 없는 한국 사회에서 디자인의 역사는 언제나 불가능한 기획일 수밖에 없을지도 모른다. 최근에 디자인 관련 이론가들이나 비평가들이 시도하는 '한국의 디자인'의 역사에 보이는 관심이 어딘지 허술하고 의심쩍어 보이는 것도 이 때문이다. 굳이 한 가지 예를 들자면 능률, 생산성, 표준 등의 범주가 어떻게 고안되고 도입되었으며 어떻게 자본제적 생산, 소비의 담론, 테크놀로지로 정착하였는가를 이해하지 않은 채 디자인의 역사를 서술할 수 있을까. 만약 이런 작업들이 선행하지 않는다면 디자인의 역사는 그저 스타일과 유행의 역사로 전락하고 말 것이다.

2 안토니오 네그리·마이클 하트, 《제국》, 윤수종 옮김, 이학사, 2001.

3 영국의 문화이론가인 안젤라 맥로비는 패션산업을 예로 들면서, 패션디자인이 어떻게 생산과 소비의 대화가 아니라 침묵과 격리를 통해 작동하는지 설명한다. 또한 키스 니거스 같은 학자는 대중음악산업에서 회계 담당자들의 활동을 분석하면서 흔한 짐작과 달리 디자이너를 비롯한 문화매개자들이 생산과 소비 사이에 어떻게 "거리"를 지속적으로 만들어내는지 짚어낸다. Angela McRobbie, *British Fashion Design: Rag Trade or Image Industry?*, London & New York: Routledge, 1998; Keith Negus, 'The Work of Cultural Intermediaries and the Enduring Distance Between Production and Consumption', *Cultural Studies*, vol.16, no.4, 2002.

4 기 드보르, 《스펙타클의 사회》, 이경숙 옮김, 현실문화연구, 1997.

DIY 잡지의 반시대적 디자인:
《메이크》와 《크래프트》의 착시

관념에 대한 디자인

요즘 잡지 디자인의 추세를 거칠게 구분하면 이렇지 않을까. 속되게 말해 이른바 디자인으로 '떡칠'한 잡지들이 한쪽에 즐비하게 놓여 있다. 우리는 그들을 읽는다기보다는 거의 눈요기를 위하여 '비치'한다. 그것은 읽혀지고 보이고 충격을 주고 반동을 자아내는 것이 아니라, 거의 아무런 효과를 일으켜서는 안 된다는 명령에 속박이라도 된 듯, 그저 거기에 놓여 있다. 이른바 커피테이블 잡지(혹은 그것의 음악적인 맞짝이라고 해야 할, 카페와 상점에서 틀기 위해 만들어진 이른바 라운지 뮤직 따위). 반면 디자인 자체가 순수한 장식의 노예가 되어버린 것을 개탄하며 디자인을 감추거나 거의 소멸시키려는 듯 보이기까지 하는 잡지들이 또한 그 반대편에 있을 것이다.

잡지 디자인이 디자인 자체에 대한 생각을 까다롭게 의식하는 것은, 현재 디자인 문화의 추세를 생각하면 그리 낯설 것도 없다. 잡지를 디자인하는 것이 아니라 어쩌면 디자인에 대한 관념 자체를 디자인하는 것처럼 보인다는 느낌이 꼭 나만의 착시는 아닐 것이다. 현재의 소문난 잡지 디자인을 보노라면 그런 생각은 더욱 굳어지게 마련이다. 최근 가장 빼어난 잡지 디자인의 사례로 꼽히고 있는 《뉴요커》나 《버트*Butt*》 같은 잡지의 새로운 디자인 체제는 디자인이 넘쳐나는 시대에 대한 거식증적인 혐오를 반영하는 것은 아닐까. 물론 그것은 디자인

에 대한 혐오가 아니다. 거식증이 음식에 대한 혐오가 아니라 음식에 대한 또 다른 편집증적인 집착이듯이 디자인을 향한 구역질 역시 디자인을 향한 또 다른 애착일 것이다. 그러나 그것은 또 다른 이야기이다.

《메이크Make》와 그 자매지인 《크래프트Craft》는 현재의 잡지 디자인 가운데 제법 특별한 자리를 차지할 것이다. 이들은 거의 바로크적 호사와 허영을 연상시키는 호화로운 잡지 디자인들에 견줄 때 뚜렷이 구별된다. 모더니즘 디자인의 시각적 금욕주의를 따른다고 자처하지만 정작 역설적으로 모더니즘 디자인의 시각적 상투 어구를 장식적으로 남용하는 《월페이퍼》의 뻔뻔스러운 장황함을 생각해보라. 물론 반대의 경향이라고 해서 크게 다를 것은 없다. 장식화된 디자인의 낭비를 개탄하지만, 이를 순전히 도상적인 과잉으로 해석한 나머지 이미지 사

저작 공예가 좋은 DIY 애호가들을 위한 잡지
《메이크》와 《크래프트》의 디자인은 과도하게
소박하다.

용을 축소하고 텍스트와 공간 자체를 미학화하는 것 역시 역설적이게 도 자신이 비판하려 했던 그 경향에 가까워지도록 만들어버린다. 그것 은 정교하게 빈약하고 또 수척하여 아름답다는 인상을 주지만 그뿐이 다. 그것은 더욱 더 야위어 가는 자신의 몸을 바라보며 잠시 안도의 한 숨을 내쉬는 거식증 환자의 모습에 가까울 뿐이다. 이처럼 스스로를 궁 핍하게 만드는 편집증은 현재 디자인에 대한 혐오에 머물 뿐, 디자인의 문화정치학 자체에 대한 도전에까지는 이르지 못한다.

이 둘의 차이 혹은 유사성을 가늠하려면 우리 주변의 소비문화를 힐끗 쳐다보는 것만으로도 충분할 것이다. 이는 마치 호사스런 디젤 Diesel의 청바지와, 브랜드 없는 브랜드를 표방하며 모든 장식을 제거한 아메리칸 어패럴American Apparel의 트레이닝 바지의 관계와 같을 것이다. 물론 양자에는 아무 차이가 없다. 청바지가 아니라 반항과 이단, 성상 파괴적 가치와 같은 개념을 입는 것이라고 주장하는 디젤의 청바지와, 바지가 아니라 노동착취가 없고 지역의 자원과 노동으로 만든 건강한 자본주의라는 도덕적 이상을 입는 것이라고 주장하는 아메리칸 어패 럴의 트레이닝 바지 사이에는 차이가 없다. 세계의 모든 브랜드를 키우 고 소비자본주의가 디자인과 상관하는 모든 방식을 창안하는 기지가 되다시피 한 일본에서, 역설적이지만 가장 유명한 브랜드 가운데 하나 가 무지無印良品라는 브랜드 없는 브랜드인 것과도 비슷한 일이다. 알다 시피 무지의 제품 디자인은 우리 시대 가장 유명한 디자인 가운데 하 나다.

《메이크》와 《크래프트》는 그러나 방금 예로 든 두 흐름과 다르다. 즉 모든 디자인을 제거한 것처럼 보이듯 디자인하는 금욕주의에 빗대어 본다면, 이 잡지의 장식적인 디자인은 비록 소박하고 겸손하다 하더라 도 과도한 것이라 말하지 않을 수 없다. 그러나 그 반대의 경향과 이 잡 지들의 디자인 사이에도 별반 공통점이 없다.

그간 우리가 마치 디자인을 홀대라도 했다는 듯이 혹은 언제나 자 신이 속하게 될 대상에게 안정적인 의미와 가치를 부여하기 위한 도구 로서만 디자인이 사용되었다는 데 대한 앙갚음이라도 하듯이, 디자인 은 거의 자신이 속한 대상 자체를 삭제하고 디자인 자체를 현시하는 데 발버둥을 쳐왔다.[1]

간단한 예 하나. 일전 국내 어느 가전제품 회사에서 잘난 체하 며 출시한 와인 잔 모양의 변태적인 HDTV를 생각해보자. 물론 그 HDTV가 여느 텔레비전과 다른 점은 순전히 디자인에 있다는 것은 두말할 나위 없다. 우리는 이 엉뚱한 상품으로부터, 우리가 거기서 식 별해야 하는 것은 텔레비전이 아니라 와인 잔과 적포도주 색깔의 아름 다움이어야 한다는 협박을 듣는다. 이런 몸짓이 현재 디자인이 속한 자 리를 일목요연하게 가리킨다는 것도 두말할 나위가 없다.

당연한 말이지만 여기서 우리가 보는 것은 기이하게 키치화된 사 물이다. 이를테면 디자인은 자신의 외부(그것이 속한 대상의 기능과 효용이든 아니면 다른 외적 사물이나 인간과의 커뮤니케이션이든, 현 대 디자인 담론이 디자인을 사고할 때 항상 가정했던 그 '바깥')로부터 완전히 '해방'되어 있다. 이는 디자인이란 관념 자체가 자신을 거추장

스럽게 따라다녔던 기능과 효용, 현대적인 삶의 윤리 따위로부터 완전히 벗어날 수 있게 된 것이라 말해야 하지 않을까. 이러한 디자인의 해방, 다시 말해 자신을 제약하는 외부적 대상의 물질성으로부터 해방되어 순전히 심미적인 자율성 자체를 위하여 존재하는 디자인이라는 이상, 바로 그것이 우리 목전에서 실현될 시점에 이른 것이다. 그러나 이러한 디자인의 승리는 역설적으로 정반대 결과를 빚어낼 뿐이다. 그것은 사물 혹은 대상을 희생시킬수록 디자인은 더욱 천박하고 저열한 장식으로 전락해버리고 만다는 것을 뜻할 것이다.

현대 디자인의 중요한 문화정치학 가운데 하나를 꼽자면 디자인은 단순히 장식미를 추가하는 것이 아니라는 선언적이고 부정적인 몸짓일 것이다. 그러나 그런 몸짓이 극단화되면 될수록 우리가 마주하게 되는 것은 서글프게도 그 어느 때보다 더욱 장식화된 디자인의 속물스러움이다. 그래서 디자이너를 초대하여 제작된 상품에서 우리가 보는 것은, 디자이너의 스타일이라고나 해야 할 것을 제외하고는 아무것도 남지 않은 공허한 쓰레기이다. 단적으로 말해 앙드레 김의 로코코풍 문양이 들어간 김치냉장고와 다른 김치냉장고를 구별시켜주는 것은 무엇인가. 우리는 순전히 대상 자체의 물질성으로부터 해방되면 될수록 어떤 정치적 이상이나 문화적 가치와 분리된 채 무의미하고 우스꽝스러운 장식으로 전락하는 디자인을 바라보게 된다.

《메이크》와 《크래프트》는 이른바 자작 공예가 혹은 DIY 애호가들을 위한 잡지라고 할 수 있다. 그러나 이 두 잡지가 낚시 애호가를 위한 잡지나 스키 애호가를 위한 잡지와 같을 것이라고 상상하기는 어려울 것이다. 그것은 어쩌면 산업혁명 이후의 기계화된 대량생산에 대항하여 미술공예 운동을 전개한 윌리엄 모리스가 최근 갑자기 부활하고

자주 회자되는 맥락을 생각하면 쉽게 짐작할 수 있을 것이다. 이 두 잡지는 취미생활을 위한 잡지라지만 우리 시대의 문명에 대한 비판적 에토스를 은근히 과시하고 있고, 그것이 또한 두 잡지의 디자인을 결정하고 있다.

물론 지금 우리는 거의 모든 미술관과 화랑에서 작가들의 수공예품을 만나게 된다. 우리는 수만 번의 스케치와 수천 번의 덧칠 끝에 장차 자신의 서명이 될 양식을 발견한 전설적인 근대 화가의 모습을 대신하여, 엄청나게 소재와 공법에 관해 박식한 작가들을 만나게 된다. 이를테면 포스트모던 미술을 대표하는 작가 키키 스미스Kiki Smith를 생각해보자. 왜 우리가 그녀의 판화와 조각, 혹은 설치작품들을 편집증적으로 집요한 어느 수공예적 장인의 작업으로 생각할 수 없겠는가. 그녀는 세계 곳곳의 금속, 종이, 유리, 천과 같은 소재들을 사용하여 손수 제작한 오브제들을 전시한다. <빨간 모자 소녀와 늑대> 우화에 등장하는 고딕적 상상력을 재현하고 그것을 우리 시대의 문화적 정체성에 대한 반성의 길잡이로 삼으려고 할 때, 그녀가 제시하는 것은 꼼꼼하게 손으로 만들어낸 물건들이다.

그런데 그것이 수공예를 하는 사람들이 자신들이 만들어낸 '작품'을 대하는 태도와 다를 것이라고 생각할 수 있을까. 아마 그렇지 않을 것이다. 이는 또한 두 잡지의 디자인이 채택한 주요 전략이기도 하다. 이를테면 《크래프트》의 '핸드메이드'라는 지면은 미술잡지의 리뷰 지면과 다르지 않다. 그리고 그렇게 제시된 대상들을 고급미술의 작품으로 대할지, 아니면 아마추어 DIY 애호가의 실내장식품이나 실용적인 소품으로 대할지 판단하기란 불가능하다. 차라리 그 모두에 해당한다고 말해야 옳을 것이다. 이는 과학기술적인 지식을 응용한 DIY 공예잡

82

《메이크》와 《크래프트》에서 우리는 아마추어 기술자들이
만들어낸 취미용 장난감이나 재미난 기계들을 보는 것이
아니라 작품을 마주하게 된다.

지인 《메이크》의 '메이드온어스MadeOnEarth' 지면에서도 똑같이 나타난다. 이 잡지에서 우리는 아마추어 기술자들이 만들어낸 취미용 장난감이나 조금은 재미난 가제트를 보는 것이 아니라 작품을 마주하게 된다.

그러나 두 잡지에서 가장 흥미로운 점은 바로 이들이 디자인 문화 자체(혹은 시각문화 전체)에 대한 정치적인 비평을 시도한다는 점에 있다. 이 두 잡지는 투박하리 만치 디자인을 사물이나 대상과의 관계로 되돌려 보낸다. 앞서 말했던 현대의 디자인의 경향을 생각한다면 이 두 잡지의 디자인은 놀라울 정도로 새삼스럽고 또 아름답게 보이기까지 한다. 이 두 잡지의 주된 내용은 물론 실용적이고 매우 구체적인 매뉴얼이다. 그러나 설계도와 제작 방법을 소개하는 실용적이고 또한 실제적인 정보들 자체가 이 잡지의 디자인을 구성한다. 그것이 장난감 로봇의 설계도이든 아니면 뜨개질을 위한 패턴이든 이는 두 잡지가 성실하게 디자인을 자리 잡게 하는 공간이다. 그리고 그러한 정보들은 상징, 기호, 도상 등을 통해 디자인되고 순전히 기능적인 효용을 위해 존재하는 것처럼 보인다. 그런 점에서 이는 디자인이 어떤 외부적 지시대상에 의존하지 않은 채 그 스스로의 자율성을 추구해야 한다는 이상과는 거리가 멀다. 그런 면에서 이 잡지의 디자인은 반시대적이다. 또한 이 두 잡지는 실용적이고 구체적인 목적을 충족시키기 위하여 풍부한 시각적인 이미지들을 사용한다. 이는 거식증적인 디자인과도 거리가 멀다. 이들은 실용적인 지침서의 범위 안에서 화려한 색채들과 도상들을 이용하고 기능적인 정보들을 전달한다는 규칙 안에서 자유롭게 지면을 구성한다.

이 두 잡지의 디자인이 현재 우리가 목격하고 있는 잡지 디자인과 전혀 다른 모습을 보여주는 것은 틀림없다. 그렇지만 그보다 멀리 나아

가서는 안 될 것이다. 이 두 잡지는 또 다른 면에서 우리 시대의 디자인 문화를 결정하는 자본주의에 그 무엇보다 깊이 결박당해 있기 때문이다. 《크래프트》에 실린 "공예의 펑크"라는 기사는 이런 특징을 일목요연하게 집약한다. 두 잡지를 관류하는 에토스를 잘 보여주는 이 글에서 지은이는 "초물질주의, 패리스 힐튼 그리고 수천 달러를 호가하는 잇백2의 시대에, 무언가 만드는 것making stuff이야말로 어쩌면 궁극적인 반항의 형식일지 모른다"라고 기염을 토한다. 그러나 쓰레기통을 뒤지고 직접 뜨개질을 하는 일에, 미치광이처럼 날뛰는 소비자본주의에 대적할 만한 반권위주의적이며 윤리적인 무엇이 담겨 있을 거라는 주장을 그대로 받아들이기는 어려울 것이다.

알다시피 그것은 또한 소비자본주의가 일찌감치 애용하고 있는 소비문화 전략이기 때문이다. 알다시피 '쿨'하다는 것은 대량생산된 제품들로부터 거리를 두고 자신의 개성을 제시하는 나의 선택과 결정 그리고 무엇보다 솜씨를 예찬한다. 그것이 시장에서 판매되는 제품들과 거리를 두는 것이라고 할지라도 다르지 않다. 구세군회관에서 헐값에 산 낡은 가구를 리폼하든 아니면 벼룩시장에서 산 헌옷을 멋진 새옷으로 탈바꿈시키든 기실은 그리 다르지 않다. 그것은 소비자본주의가 의탁하고 또한 탐닉해온 이데올로기를 그대로 반복하기 때문이다. 그래서 뉴욕의 소호에 즐비한 쿨한 브랜드 상점들의 선반 위에 DIY를 위한 다양한 용품들이 함께 놓여 있는 현상 역시 새삼스러울 것이 없다.

1 물론 이것이 포스트모던 디자인이나 반디자인적
 디자인이라고 흔히들 부르는 디자인 운동에 국한된
 것은 아니다. 디자인의 역사를 스타일의 궤적으로
 환원한다면 우리는 가족유사성을 갖는 어떤
 스타일의 체계와 외양으로서 그런 디자인을 꼽을
 수 있을지도 모른다. 그렇지만 디자인을 생산하고
 규정하는 폭넓은 체제를 염두에 둔다면 이런
 생각은 무의미하다고 말할 수밖에 없다.

2 잇백It-Bag은 한정 제작된 명품 핸드백을 가리킨다.
 상상을 초월하는 가격에도 불구하고 예약을 하고
 여러 해를 기다려야 하며 위장 판매업자인지를
 감별하는 면접을 통과하여야 수중에 넣을 수
 있는 이 핸드백은 소비문화의 압축판으로 널리
 회자되어왔다. 대개 에르메스에서 만든 버킨Birkin
 핸드백을 그 효시로 친다.

21세기 소년, 소녀:
아시아 대중문화를 소비하는 늙은 어린이들의 세계

권위에 대한 거부와 정체성

상징적 권위를 조롱하고 능멸하는 것이야말로 우리 시대의 대표적인 저항적인 문화적 몸짓 가운데 하나일 것이다. 한 정신분석학자는 이런 현상이 낳은 또 다른 부산물 가운데 하나로 고집스럽게 철들기를 거부하는 세태를 꼽은 적이 있다. 딴에는 일리 있고 수긍이 가는 생각이다.

물론 여기서 말하는 철이 든다는 것이란 아버지로 대표되는 상징적 권위를 마침내 수긍하고 또한 그것과 씨름하며 살아간다는 것을 뜻할 것이다. 알다시피 상징적 권위는 조롱과 경멸의 대상이 되어버린지 오래다. 상징적 권위란 자신의 자발적 선택이나 결정과 무관하게 나에게 위임되거나 부과되는 명령을 일컫는다. 그리고 이렇게 부과된 명령을 통해 나는 내가 누구인지 타인에게 식별되고 알려질 수 있는 정체성을 얻는다.

이를테면 내가 제 아무리 시를 많이 쓰고 스스로 훌륭한 시인이라 자처해도 등단을 하지 않는 한 나는 시인이기 어렵다. 지금은 어떨지 몰라도 적어도 얼마 전까지는 그랬지 않은가. 어쨌든 등단을 거치지 않은 채 열정으로 시를 쓰는 '나'는 그저 습작에 열중하고 있는 시인지망생일 뿐이다. 내가 시인일 수 있는 것은 바로 시인이 될 수 있는 자격을 부과하는 외부의 상징적 규칙을 통해서뿐이다. 만약 이를 무시한

채 자신이 시인이라고 자처한다면 그는 약간 정신이 나간 사람이거나 제멋에 사는 엉뚱한 바보로 취급받기 일쑤일 것이다.

그렇지만 상징적 권위가 탈이 나버린 지금은 그런 일이 더 이상 일어나기 힘들다. 백보 양보하여 의사 자격증을 따야 진료를 할 수 있고, 사법고시에 합격해야 타인의 죄과를 판결할 수 있는 권한이 주어지는 것은 엄연한 사실이다.

그렇다면 객관적 진실이라는 이데올로기적 이상을 통해 움직이는 '과학'에서는 사정이 어떨까. 이 역시 조금만 생각해보면 '과학'의 장 안에서만큼은 상징적 권위가 건재할 것이라는 짐작이 그리 믿을 만하지 않다는 것을 짐작할 수 있다. 사실 '후기 근대적인 반성'을 통해 명민해질 만큼 명민해진 우리는 더 이상 서구의 의학을 보편적인 과학적 진실로 믿지 않는다고 떳떳하게 밝히는 것을 자랑으로 삼는다.

우리도 양의를 찾아가지만, 그것이 서구적인 시점에서 바라본 의학적 진실, 서구사회가 만들어낸 제한된 문화적 가정으로 구성된 몸에 관한 지식이라는 식으로 반성적인 유예를 한 뒤이다. 그래서 우리는 동시에 한의를 찾아갈 수 있다. 그러므로 의사고시를 보지 않아도 얼마든지 의사와 맞먹는 권위를 가지고 있는 수많은 대안의학이니 하는 것들이 창궐한다고 해서 놀랄 일은 아니다.

다른 곳은 차치하더라도 예술의 장 안보다 상징적 권위를 규탄하는 행위가 하나의 율법처럼 자리 잡은 곳은 없을 것이다. 오히려 현재 예술이 하는 유일한 일이 있다면 바로 그러한 모든 상징적 권위에 대한 성상파괴적인 반항에 있다고 해도 지나친 말이 아닐 것이다.

왜 피카소의 작품이 현대 예술의 정전이라고 간주되어야 하는가. 누가 그러한 자격을 부여했단 말인가. 서구의 현대 미술 제도가 예술

의 진실을 판결하는 자격을 가지고 있다고 누가 인정했단 말인가. 우리
는 이런 식의 물음을 던지고 반복하는 것이 현대 미술 자체라는 것을
알고 있다.

　이러한 유형의 주장은 적어도 진지한 학계나 예술계에서 가장 세
련되고 본받을 만한 자세로 인정받아왔다. 알다시피 현대미술이 하는
일은 현대미술이 가정하고 있던 모든 권위를 조롱하는 데 있지 않은가.

　상징적 권위의 몰락이 가장 위세를 떨치는 곳은 바로 일상적인 삶
의 영역일 것이다. 사람들은 아버지 혹은 어머니의 권위가 저절로 주어
지는 것은 아니라는 인식을 받아들인 지 오래다. 아동 폭력에 대한 격
렬한 거부나 학교의 체벌을 둘러싼 소동 따위는 권위의 위기를 보여준
다. 물론 이는 아동에 대한 폭력이나 학교에서의 체벌을 옹호해야 한다
는 것이 아니다.

　문제는 왜 우리가 그에 대하여 비상한 집착을 보이며 그것을 우리
시대가 해결해야 할 가장 커다란 문제인 것처럼 여기느냐는 것이다. 이
를 풀이하는 방법 가운데 하나는 이 모두를 관통하는 질문, 즉 아이가
아버지를 향해 건네는 충격적인 질문, "당신이 뭔데?"를 생각해보는 데
있을 것이다. 이런 물음을 던지는 것이 맹목적인 권위에 대한 복종으로
부터 벗어나 합리적으로 인정할 수 있는 권위만을 수용하는 민주적인
태도의 결과라고 생각해야 옳을까.

　알다시피 아버지는 내게 무조건적으로 강요된 권위이다. 나는 그
와 그의 권위를 한 번도 협상한 적이 없지 않은가. 따라서 권위 이후에
들어선 권위 없는 권력, 즉 협약된 규칙에 대한 복종만 유일하게 인정
할 수 있고 받아들일 수 있는 권력이라는, 혹자들이 말하는 것처럼 후

기 근대의 성숙하고 계몽된 민주주의가 지지하는 권력이라는 것에 과
연 우리는 흡족해하는 것일까.

아무튼 우리는 자신이 인정한 바 없고 또한 선택한 바도 없는 상징
적 정체성(예컨대 아버지와 자식)에 얽매일 필요가 없어진 것처럼 보
인다. 나는 당신을 아버지로 선택한 적이 없으므로 당신이 아버지임을
인정하기 어려운 것이다. 물론 아버지 역시 그러하다. 아버지는 스스로
자식을 낳았으므로 아버지임을 선택하였다고 말할 수밖에 없지만, 자
신이 좋은 아버지가 아니라는 데 대한 윤리적 책임을 스스로 감당할
필요는 없다. 그것은 바로 자신이 나쁜 아버지임을 책임질 윤리로부터
도망갈 수 있는 무수한 핑계를 만들어낼 수 있기 때문이다.

즉 나는 잘못 배웠으므로, 우리 시대의 인습에 얽매일 수밖에 없었
으므로, 좋은 아버지가 되는 방법을 알려주는 지침서가 없었으므로 나
쁜 아버지가 되었을 뿐이다. 그러므로 나는 나쁜 아버지로서 결백하거
나 무고하다 운운하는 숱한 핑계들. 윤리적인 책임을 인지적 합리성으
로 끊임없이 번역하는 우리 시대의 정신적인 난조?

철들지 않는 어른들의 카탈로그

《자이언트 로봇*Giant Robot*》은 미국에서 발간되는 아시아 대중문화에 관
한 잡지이다. 미국의 대중적인 서점 체인의 잡지 판매대에서 흔히 살
수 있는 것을 보면 이 잡지를 굳이 하위문화를 대변하는 잡지라고 여
기는 것은 조금 무리일지 모른다. 물론 모든 잡지가 라이프스타일을
대표하고 표현하는 것처럼 행세한다는 것은 그리 생소한 사실이 아니

다. 또한 하위문화 역시 '쿨'한 라이프스타일의 일종으로 통합된 지 오
래란 것 역시 새삼스럽지 않은 일이다. 그런 점들을 기억한다면 어느
잡지가 하위문화에 속하는가를 따지는 것 자체가 부조리할지도 모르
겠다. 어쨌든 이 잡지는 미국에서 아시아 대중문화를 어떻게 소비하는
지를 살펴보는 데 흥미로운 실마리를 준다.

　물론 이 잡지가 한류 따위를 다루는 것은 아니다. 이 잡지는 철들
지 않으려 발버둥치는 이들이 만들어낸 아시아 대중문화에 대한 환상
을 다루기 때문이다. 여기서의 아시아 대중문화가 무엇인지 상상하려
면 사례 하나를 생각해보는 것으로 충분할 것이다. 아시아 대중문화에
대한 환상을 집약적으로 표상하는 '오니츠카 타이거' 광고이다. 오니
츠카 타이거는 쿠엔틴 타란티노의 영화 《킬빌》에서 여주인공인 우마

《자이언트 로봇》, 철들지 않으려 발버둥치는
이들이 만들어낸 아시아 대중문화에 대한 환상.

서먼이 신고 나온 신발로 유명해진, 일본의 스포츠용품 브랜드 '아식스'의 스니커 상표이다.

청소년을 대상으로 한 잡지를 펼치면 어디에서나 쉽게 찾아볼 수 있는 오니츠카 타이거의 광고는 명쾌한 도상적인 의미작용을 전달한다. 그 안에는 청소년 하위문화의 상징인 스니커와 일본의 '망가' 혹은 애니메이션 그리고 일본의 문화적 전통인 사무라이 문화 따위가 결합돼 있다.

그러나 이것이 일본의 문화적 전통과 현재의 사물을 병치함으로써 이국취미 매력을 만들어내는 것과 무관하다는 것은 분명하다. 이는 더 이상 일본이란 현실적인 대상을 참조하지 않은 채 만들어진, 어느 철학자의 표현을 빌리자면 너무 현실적이어서 현실이 오히려 모방해야 하는 하이퍼리얼리티hyperreality일지도 모른다. 다시 말해 대중문화가 만들어낸 환상이 재현하는 일본이야말로 우리가 체험하고 접근할 수 있는 일본일 것이다. 그저 미국의 청소년 문화가 조직한 시선을 통해 자기 문화를 읽는 법을 배우는 일본의 청소년들이 상상하는 일본이 있을 뿐이라면?

사실 우리에겐 대중문화 안에서 고안되고 유통될 뿐인, 그래서 누구도 그에 대한 권리 주장을 할 수 없는 일본이 있을 뿐이다. 그리고 우리가 그것을 가리키는 이름이 있다면 '오니츠카 타이거'라고 해서 안 될 것도 없다. 물론 그보다 더 실감나는 사례가 있다면 무라카미 하루키가 서문을 쓰고 '망가' 풍의 표지를 단 채 펭귄 고전 문고 딜럭스 판으로 출간된, 아쿠타가와 류노스케의 《라쇼몽》인지도 모른다. 일본 근대문학의 고전을 읽기 위해 우리가 참조할 수 있는 문화적 인덱스가 역시 일본 팝문화의 우상인 하루키와 망가라는 것은, 얼핏 생각하기엔 기괴하고 우스꽝스럽게 보인다.

영화 《킬빌》은 일본의 대중문화
아이콘들을 수용하고 있다.

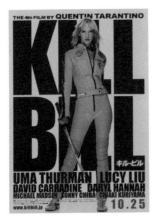

빌런 고전문고 디자인스 판으로 나온,
아쿠타가와 류노스케의 《라쇼몽》.

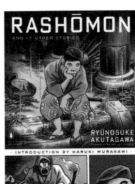

'뮤지박스', 또는 '무지박스'라고 불리는 무지박스.

그러나 《자이언트 로봇》에서 그처럼 아시아 대중문화를 소비하는 논리를 추진하는 힘은 영원한 젊음 속에 머무르려는 데 있는 듯하다. 인도네시아의 펑크록 신scene에 대한 기사는 어른들의 검열과 제지에 맞서 반항하는 우리들에 대한 열정적인 지지와 호의로 가득하다. 미국의 유명 인디 음반사에서 앨범을 발매한 베트남계 인디 여성 로커에 대한 기사든 아니면 '부다 박스Buddha Box'라는, 호사가들 사이에선 이미 유명한 조그만 뮤직박스든 우리가 그 모두에서 볼 수 있는 것은 강박적으로 자신의 방을 장난감으로 가득 채우려는 욕심 많은 아이의 모습이다. 나르시시즘적인 집착 속에서 오직 자신에게 알려지고 즐거운 것만으로 자신의 소우주를 채우려는 어린아이의 모습 말이다.

따라서 《자이언트 로봇》이 일종의 장난감 수집광들을 위한 카탈로그처럼 보이는 것은 당연한 일이다. 그도 그럴 것이 이 잡지의 주요한 지면을 이루는 것들은 대개 갖고 싶고 모아야 하는 물건들일 뿐이다. 그것은 건담 시리즈 플라스틱 인형일 수도 있고 엽기적인 일본의 여고생에 관한 '핑크영화'일 수도 있다.

물론 이 세대가 형성한 문화적 취향은 이미 우리 주변을 에워싸고 있는 시각적 풍경의 중요한 일부를 만들어냈다. 그 가운데 하나는 더 이상 신화적 도상이 없는—그것이 그리스도와 같은 원형적인 종교적 도상이든 아니면 하다못해 앤디 워홀 같은 이가 복제하고 대조할 수 있었던 대중소비사회의 신화적 도상이든—수많은 '캐릭터'라고 할 수 있을 것이다. 그것은 강박적으로 끝없이 소모되기도 전에 교체되고 순환하는 상품들처럼 쉽 없이 세상 속으로 기어 나온다. 그리고 우리는 예쁘고 귀엽지만 그게 전부인 캐릭터를 수집하고 그것을 본뜨거나 그려 넣은 플라스틱 인형, 미니어처, 핸드폰 고리, 가방, 신발 따위를 게걸스럽게 모은다.

　　그런데 대관절 그것이 무슨 잘못이란 말인가? 왜 늙지 않고, 어른이 되지 않으려는 찬란한 욕망을 비방해야 하는가? 물론 어른이 된다는 것은 그저 나이를 먹는다는 것은 아니기 때문이다. 어른이 된다는 것은 언제나 자신의 욕망을 초과하여 존재하는 바깥의 세계, 자율성을 침해하고 위협하지만 그럼에도 불구하고 자신을 자폐적인 세계로부터 끌어내어 바깥의 세계에 끼어들도록 하는 몸짓이기 때문이다. 물론 그 세계에 자신을 던져 넣지 않는 한 자신을 제약하는 힘과의 만남도 불가능하다. 그런 만남이 없다면 당연히 자신의 자유를 실행할 공간 자체도 없다. 자신의 욕망에만 쫓긴 채 살아가는 피폐한 삶 속에는 사실 자유가 발휘될 어떤 공간도 없기 때문이다.

건담 피규어. 캐릭터는 가차없이 폐기될 수밖에 없이 소모되기도 전에 교체되고, 상품들처럼 쉼 없이 세상 속으로 나온다.

디자인과 정치:
할 포스터의 «디자인과 범죄»를 읽는 한 가지 방식

다시 아돌프 로스를 기억하며

동시대 디자인 문화에 대한 가장 진지한 비판을 접하려는 생각에서든 아니면 급진적인 디자인 비평의 한 사례를 접해보려는 의도에서든, 할 포스터의 에세이 모음집인 «디자인과 범죄 그리고 그에 덧붙인 혹평 들»은 읽을 만한 가치가 크다.[1] 디자이너들에게는 언짢은 제목일지 모 르겠지만 이 책이 '디자인과 범죄'란 제목을 건 데는 이유가 있다. 이는 아돌프 로스Adolf Loos의 전설적인 글인 «장식과 범죄»의 제목을 본뜬 것이다.[2] 이는 겉멋을 부리거나 지은이의 박식함을 과시하려는 것은 아니다.

지은이 할 포스터는 로스가 19세기 말의 산업자본주의 시대에 태 동하던 디자인 문화(특히 아르누보의 문화)에 관해 내놓은 생각이 바

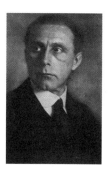

아돌프 로스

로 지금 여기서도 의미심장하고 되새김할 가치가 있다고 생각하기 때문이다. 지은이의 말을 빌리자면 "각 분야 사이의 경계가 흐려진 시대, 사물이 작은 주체mini-subject처럼 다루어졌던 시대, 토털 디자인의 시대, '스타일 2000'의 시대"에 살고 있다는 느낌이 드는 한, 그 기분은 아돌프 로스가 자신의 시대에 느꼈던 것과 다를 바가 없다.

"장식은 범죄"라는 명제로 유명한 아돌프 로스의 주장은, 미니멀해져야 한다는 생각을 옹호하는 것이 아니다. 따라서 이를 바로크풍의 베르사체 드레스와 미니멀리즘이라 자처하는 캘빈 클라인 양복의 차이를 두고 싸구려잡지에서 오가는 취향의 잡담으로 받아들여선 곤란하다. 장식은 범죄라는 생각은 무엇보다 요즘의 표현을 빌리자면 '토털 디자인'이라는 근대 디자인문화의 핵심적인 사고를 겨냥한 것이다. 알다시피 토털 디자인은 삶은 곧 예술이어야 한다는 생각이고(오스카 와일드의 유명한 경구처럼 예술이 삶을 모방하는 것이 아니라 삶이 예술을 모방한다) "장식은 범죄"라는 명제는 바로 토털 디자인이 초래한 참담한 결과에 대한 반응이라 할 수 있다.

토털 디자인의 악몽

토털 디자인의 전신이라고 할 수 있는 '총체예술Gesamtkunstwerk'이란, 건축에서 일상적 생활용품에 이르기까지 모든 것을 예술처럼, 즉 작품처럼 다루려는 기획이라고 할 수 있다. 그렇지만 이는 모든 것이 디자인돼버리는 우리 시대의 문화, 즉 토털 디자인의 문화와 멀지 않다. "모든 것들-건축과 예술에서부터 청바지와 유전자에 이르는 모든 것들-이 '디자인'의 대상이라고 간주되는 오늘", "디자인된 상품이 당신의 가정

인지 아니면 당신의 사업인지 혹은 당신의 축축 늘어진 얼굴(디자이너 성형술)이거나 혹은 당신의 꾸물거리는 성격(디자이너 약품)인지, 아니면 당신의 역사적 기억(디자이너 미술관)이나 당신의 유전자 미래(디자이너 아이)인지는 모르겠지만 오늘날"이 바로 지금이다.

그래서 포스터는 "토털 디자인의 세계는 모더니즘의 오랜 꿈이지만 이제 그것은 전도된 형태로 범-자본주의적 현재 속에서만 실현된다"고 한탄한다. 그렇다면 그의 말처럼 "'디자인된 주체'는 포스트모던 문화가 자랑하는 '구성된 주체'가 낳은 예상치 못한 새끼인가?" 그리고 "동시대 디자인은 포스트모더니즘에 대한 자본주의의 위대한 복수의 일부분"일까? 물론 이에 대하여 우리가 반박할 수 없다는 것은 분명하다. 디자인과 문명 혹은 디자인과 자본주의의 관계를 묻는 디자이너는 이제 반세기도 전에 펼쳐졌던 근대 디자인 운동 이후 거의 소멸한 것처럼 보인다. 지은이는 프랭크 게리나 렘 쿨하스 같은 건축 디자이너든 아니면 "노브라우no brow"라는 이름으로 몰교양적인 디자인문화에 대해 아첨을 늘어놓는 문화평론가든, 모두에게서 디자인(문화)에는 더 이상 "바깥"이 존재하지 않으며 이제 디자인은 모든 것을 채우고 말았다는 비극적인 결론에 이른다.[3]

여기서 디자인의 바깥이란 당연히 토털 디자인이 자신을 움직이기 위해 비판적인 긴장의 대상으로 삼는 외부 세계를 가리킨다. 다시 말해 디자인은 삶과 세계를 향해 개입하는 것이고 그렇기 때문에 디자인은 언제나 삶과 세계에 대한 이미지와 사고를 조직하지 않을 수 없다. 만약 그것이 제거된다면 디자인이란 사물에 적용된 형식적인 스타일로 환원돼버리고 만다.

불행히도 우리는 그런 시점에 이르렀다. 디자이너들이 동시대의 지식인들과 어깨를 겨루며 논쟁적인 대화를 주고받던 세계는 사라졌고 우리 시대의 '현장' 디자이너들은 단지 대중잡지와 일러스트 북을 뒤적이며 자신이 응용할 디자인의 견본을 찾을 뿐이다. 디자인은 디자인된 세계를 만들지만 그 디자인은 삶과 세계를 향한 투쟁이 아니라 그것을 억압하거나 추방하고, 나아가 "여기가 전부다"라는 생각을 위해 이바지할 뿐이다.

디자인의 자율성?

그렇다면 우리는 "디자인은 분명 우리를 당대 소비주의 시스템으로 몰아넣는 핵심적인 작인에 불과한 것"이라는 저자의 주장에 동의하고 주저앉아야 할까. 할 포스터는 디자인이 나르시시즘적인 욕망의 주체를 위한 표면의 세계, 어떠한 내면성도 없는 세계를 위하여 존재할 뿐이라고 단언한다. 아돌프 로스는, 집 안을 채우고 있는 모든 사물을 디자인함으로써 마침내 자신의 스타일을 완성하였지만 결국 어떤 내면도 존재하지 않는 죽은 사물과도 같은 주체로 전락해버렸다고 비웃었던 '가엾고 어리석은 부자', 그 아르누보 시대에 부자가 누리던 '디자인된 삶'처럼 우리 역시 그렇게 살고 있다는 것이다. 그러나 이에 대항하기 위하여 할 포스터가 내놓는 대안은 조금은 의외라고 할 만큼 소박하다. 디자인이 삶과 진보된 미래를 향한 사회적 행위로 거듭나기 위하여 그가 제시하는 선택은 '미적 자율성'이다.

그러나 이런 대안에 수긍하기가 쉽지 않다는 것도 분명하다. 문화와 경제가 더 이상 구분할 수 없게 녹아버린 현재의 자본주의를 생각

할 때, 그것은 불가능한 꿈일뿐더러 위험해 보이기까지 하다. 문화와 경제의 탈분화de-differentiation라는 경향은 언제나 그것의 구분을 통해서만 가능할 뿐 아니라 역설적이지만 모더니즘의 미적 자율성은 예술이 전적으로 경제화됨으로써 비로소 완벽하게 실현되었기 때문이다.

포스터 역시 모더니즘의 심미적 이상 속에 존재하는 미적 자율성, 다른 모든 사회적 삶의 영역으로부터 예술이 가지는 자율성을 여전히 고수할 수 없다는 것을 잘 알고 있다. 그래서 그는 미적 자율성에 대한 옹호는 '전략적인' 것이라 주장한다. 모든 영역들 사이의 경계가 사라져버리는 포스트모더니즘의 시대에 미적 자율성을 옹호한다는 것은 디자인을 비롯한 문화예술의 정치적 비판 행위를 위한 여지를 확보하기 위한 방어적인 전략일 수 있다는 것이다.

이에 더해 우리가 선뜻 그의 대안을 좇기 어렵게 만드는 것은 지은이가 덧붙이는 또 하나의 구체적인 대안, 즉 '활동공간running-room' 때문이다. 아돌프 로스는 아르누보의 토털 디자인이 몰개성적인 세계, 로베르트 무질의 소설 제목을 빌리자면 "특성 없는 인간"를 만들어놓았음을 비난하며 활동공간이란 대안을 내놓은 바 있다.

결국 디자인과 삶 사이의 간극, 디자인이 개인과 사회에 대한 스스로의 성찰을 위하여 유지해야 하는 그 틈새가 사라짐으로써 디자인이 인간을 사물화시켜 버리고 내면적 자아가 가지는 반성의 능력을 고사시켰다면 우리는 그것이 살아 숨쉴 수 있는 공간을 되찾아야 한다. 그리고 그 거리가 바로 활동공간이다.

나는 디자인이 아니라 디자인을 통해 자신의 모든 정체성이 규정될 수 없는 반성적인 주체라는 것, 그리고 디자인을 통해 완전히 소외되어버릴 수 없는 나의 내면성을 고집함으로써 나의 자유를 위한 공간

을 유지해야 한다는 것이다. 그러나 이런 결론은 너무나 뻔한 것 아닐까. 그것은 적어도 '소외'라는 테마를 통해 자본주의 문화를 비판하던 이들이 주장하던 것을 반복하는 것일 뿐이지 않을까. 그렇다면 어떤 다른 대안이 가능한가. 비판적인 내면적 주체가 꿈지럭댈 수 있는 활동공간을 보장하고 그를 위하여 전략적으로 문화와 예술의 자율성을 주장하는 것이 아니라면?

물론 그것은 첫 단추를 다시 꿰는 데서 출발해야 할지 모른다. 불행하게도 포스터는 소비자본주의의 디자인된 주체의 나르시시즘적 주체성의 모습이 내면적 반성의 능력을 지닌 개인적 주체와 과연 얼마나 멀리 떨어져 있는지 반문하지는 않는 것처럼 보인다. 만약 둘 사이에 아무런 차이도 없다면 우리는 그런 내면적 반성의 깊이를 확보한 자율적 주체라는 대안을 쉽게 받아들일 수 없다.

나아가 문화의 타자는 경제가 아니라 바로 그 문화와 경제 사이에 놓인 거리를 신축하고 조정하는 정치라고 한다면 포스터의 주장 역시 무력하지 않을 수 없다. 경제와 문화 사이에 거리를 유지하는 것(혹은 그 간격을 허구화하는 것)이 바로 '자본주의 안에서의 삶'이라는 유사 선험적인 선택을 보이지 않게 연장하는 것이라면 어떨까. 다시 말해 문화와 경제 사이를 벌려놓는 것이든 아니면 그것을 뒤섞어버리는 것이든 그것을 가능케 하는 것이 바로 정치이며 바로 그것이 자본주의 안의 삶과 그 바깥의 삶을 결정하는 행위라면 어떨까. 우리가 공간적인 은유를 빌려 문화와 경제 사이에 정치가 있는 것이 아니라 그 위에서 정치가 작용한다고 말한다면 어떨까.

놀라운 일도 아니지만 그의 글에 경제의 위협을 규탄하는 목소리가 크지만 정작 그것을 끊어낼 수 있는 실천으로서 정치를 이야기하

는 목소리는 희박한 것 역시 이런 점에서 납득할 만한 일인지도 모른다. 그러나 그러한 주장에 머문다면 그의 거창한 주장 역시 결국은 디자인 문화의 상업주의를 성토하는 그렇고 그런 수많은 잔소리 가운데 하나에 머물고 말 것이다. 경제에 반하는 투쟁은 경제라는 직접적 현실과 대결하는 것이 아니라 언제나 정치적 계기를 통해 실현될 수 있다는, 오랜 그러나 잊히고 만 교훈을 생각해야 하지 않을까.

1 할 포스터, 《디자인과 범죄 그리고 그에 덧붙인 혹평들》, 이정우·손희경 옮김, 시지락, 2006. 이 책을 모두 읽을 여유가 없다면 이 책에서 언급된 주요한 아이디어를 요약한 〈현대 디자인의 ABC〉를 읽어보아도 좋다. 이 글은 《옥토버October》의 2002년 봄호에 실려 있고, 한국에도 《디자인 앤솔러지》에 번역, 게재되었다. 할 포스터, 〈현대 디자인의 ABC〉, 《디자인 앤솔러지》, 박해천·박노영·윤원화 옮김, 시공아트, 2004.

2 아돌프 로스, 《장식과 범죄》, 현미정 옮김, 소오건축, 2006.

3 다분히 낭만적인 회상에 가까운 것이기는 하지만 근대성의 해방적인 기획의 일부로서 근대 디자인의 역사를 조망하는 일본의 디자인 평론가 카시와기 히로시의 입장 역시 대조해볼 만하다. 그가 다분히 소박한 지성사적인 관점에서 근대 디자인운동의 역사를 서사화하는 것은 물론 따져볼 대목이 많다. 이를테면 그것은 근대성 안에 내재된 해방의 기획이기도 하지만 동시에 그 근대성이 가능한 조건을 만들어주었던 자본주의를 위한 예속의 기획이기도 할 것이다. 그럼에도 불구하고 카시와기 히로시의 생각은 사회적 기획으로서의 디자인을 생각하려는 노력이 희박한 우리에게 귀감이 되지 않을 수 없을 것이다. 카시와기 히로시, 《디자인과 유토피아: 모던 디자인은 무엇을 꿈꾸었나》, 최범 옮김, 홍디자인, 2001.

메타현실의 세계로 가는 마법의 거울:
«데이즈드 앤 컨퓨즈드»를 읽으며

현실의 디자인과 디자인의 현실

21세기의 알렉산드리아라 불러 마땅할 아랍 에미레이트의 두바이. 섭씨 40도를 넘는 폭염이 짓누르는 사막의 도시에 세계에서 가장 큰 실내 스키장이 있고, 또한 세계에서 가장 화려하고 값비싼 호텔이 있다. 마치 인공낙원을 옮겨놓은 듯한 거대한 인공 섬과 리조트가 해안을 따라 건설되고 있고 곳곳에서 끊임없이 마천루가 솟아오른다.

거대한 건설공사 현장으로 변한 이 도시에는 수만 명이 넘는 건설 노동자들이 있다. 이들은 두바이의 인구 구성을 바꿀 만큼 두바이 사람들의 일부가 되었다. 주로 네팔과 파키스탄 그리고 인도에서 온 이들 이주노동자들은 저임금과 가혹한 노동조건에 시달려왔다. 그 결과 최근 이들이 폭동을 일으키는 사태가 벌어졌다. 수많은 미디어가 경악과 찬탄을 내지르며 대서특필했던 '팜 아일랜드Palm Islands' 인공 섬 건설에서부터 두바이 국제공항의 확장 공사 현장에 이르기까지, 그 모든 곳에 인간 이하의 삶을 사는 이들이 있다.

위의 이야기는 국제 인권단체의 보고서나 시사문제를 다루는 정치 잡지에 나오는 기사가 아니다. 청담동이나 압구정동, 홍대 등지의 이름난 '쿨'한 카페에 가면 흔히 꽂혀 있는 유명한 라이프스타일 잡지의 첫 머리에 실린 기사 가운데 하나다. 그 잡지의 이름은 «데이즈드 앤 컨퓨즈드»(이하 D&C로 줄임)다. 그리고 이 기사는 이 잡지의 2006

년 7월호에 실린 기사 가운데 하나다. 7월호에는 눈이 휘둥그레질 만한 기사들이 많이 있다. 이 잡지는 '자유'라는 주제로 특별판을 발간하였는데, 그 특별호를 위해 채택한 두 가지 표지부터가 놀랍다. 하나는 영 브리티시 아트의 기린아인 데미언 허스트Damien Hirst의 작업, 다른 하나는 역시 제 아무리 문외한이라도 한번쯤 보았을 유명한 현대미술가 바바라 크루거Barbara Kruger의 작업이다.

데미언 허스트는 총알이 관통한 듯한 한 남자의 아랫배를 찍은 사진을 내놓았고 바바라 크루거는 그의 트레이드 마크인 사진 콜라주를 선보였다. 물론 두 가지 어느 것도 유쾌한 기분이 들게 하지 않는다. 핏자국이 번져 있는 동전 크기의 구멍과 그 사이로 검붉은 내부가 드러난 신체 사진이 유쾌할 리 없다.

D&C 2006년 7월호는 두 가지 표지를 선보였다. 하나는 영 브리티시 아트의 기린아인 데미언 허스트의 작업(왼쪽), 다른 하나는 현대미술가 바바라 크루거의 작업(오른쪽)이다.

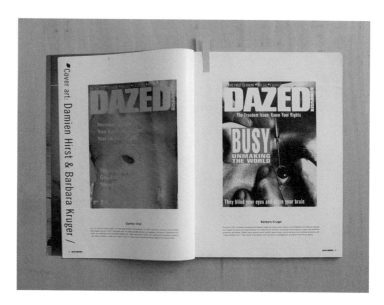

　　루이 브뉘엘의 영화에서 보았던 저 유명한 눈을 절개하는 이미지처럼 날카로운 의료도구로 눈알을 찌르는 사진이 버젓이 표지를 장식하는 잡지 역시 기분 좋을 리 만무하다. 하지만 그렇게 이상할 것도 없다. 이미 '자연사' 연작으로 재미를 톡톡히 본 젊은 영국 미술가와 역시 탁월한 말재간과 충격적인 사진 도상을 결합하며 신보수주의 시대를 강타했던 여성 미술가의 작품은 우리 시대 광고의 상투어가 된 지 오래기 때문이다.

　　만취한 노동계급 출신의 불량해 보이는 어린 사내아이가 겁탈에 가까웠을 것이 분명한 섹스를 끝내고 엎어져 있고, 그 옆으로는 반라 상태로 침대에 쓰러져 누운 여자아이가 있다. 그 남자아이의 입에서는 구토한 오물이 흘러나와 카펫을 흥건히 적시고 있다. 물론 이런 다큐멘터리풍의 사진을 볼 때 우리는 그것이 더 이상 기사와 구별되지 않는 광고 사진임을 눈치챈다. 이 사진은 어느 맥주 광고 사진이었다.

　　직접적으로 사진이 전달하는 정보는 추하지만 우리는 그 사진에서 영화 《키즈Kids》로 유명한 래리 클락Larry Clark의 사진이나 아니면 토드 솔론즈Todd Solondz의 영화 스틸에서 쉽게 접할 수 있던 '쿨'한 느낌을 받는다. 알다시피 지금 누가 갈증을 잊고 취기에 오르려 맥주를 마신단 말인가. 설령 그렇다 하더라도 맥주만으로는 부족하다. 무엇보다 우리는 언제나 '브랜드'를 먹고 마시고 입지 않는가!

　　최근의 경영학 서적들이 역마케팅de-marketing이니 반광고subvert-ising니 하는 것을 칭송하며, 더럽고 추하고 역겨운 이미지더라도 그것이 자신을 쿨해 보이게 한다면 후기 자본주의시대의 소비자를 장악하기 위한 더없이 훌륭한 전술이라고 말하는 것을 생각해보라.[1] 그런 터에, 데

미언 허스트와 바바라 크루거야말로 우리 시대의 스타로서 손색 없다 말해야 하지 않을까.

그런데 이 잡지를 들추다 만나게 되는 어색하고 불편한 지면을 하나 꼽으라면 그것은 LG전자의 초콜릿 핸드폰 광고 같은 것이 될 것이다. D&C는 학급문집이나 DIY풍의 팬 잡지를 방불케 하는 조야하고 거친 레이아웃과 그에 대응하는 거칠고 단순한 타이포그래피를 통해 신경질적일 만큼 손질의 흔적을 과시해왔다. 그런 잡지에서 의외로 낯설고 유치해 보이는 것이 미니멀하고 감각적이며 그래서 더욱 통속적으로 보이는 광고들일 것이다. 이를테면 LG전자의 핸드폰 광고는 검은색을 배경으로 붉은 발광 터치패널이 반짝이는 작고 날렵한 검은 플라스틱 상자를 보여준다. 그러나 이 광고는 잡지의 다른 면과 어울리지 못하고 어색하게 보인다. 다큐멘터리 사진을 인용하여 입자가 거친 어느 중년 남자의 모습과 그의 쇼핑 이야기를 실은 해롯 백화점 광고와 초콜릿 폰 광고 사이에는 도저히 어울리지 않는 거리가 느껴진다.

그러나 글로벌 브랜드의 광고 이미지와 겉돈다고 해서 D&C가 새로운 자본주의의 미적 정신을 대변하지 않는다고 말하는 것은 어불성설이다. 알다시피 새로운 자본주의가 역설해온 상식, 당신은 그저 어느 슈퍼마켓에서나 파는 싸구려 대량소비재를 만드는 기업이 될 것인가 아니면 체험과 미적 가치를 지닌 상품을 팔고 고객을 열광적 팬으로 만들 것인가를 묻는 따위의 속설을 상기해보자. 물론 그것은 D&C의 편에 서 있다. '손질'의 흔적이 느껴지는 새로운 디자인 시각 문화는 물론 체험과 미적 정체성을 판매하는 새로운 자본주의의 정신과 대응한다.

D&C의 이번 호를 굳이 특별히 이야깃거리로 삼는 이유는 아마 그것이 최근 잡지의 시각문화라고 할 만한 것을 응축하고 있기 때문이

라 할 수 있다. 무엇보다 이번 특집호가 흥미로운 것은 이 잡지가 폭넓은 정치 기사를 싣고 있기 때문이다.

D&C 2006년 7월호의 특집 기획은 '당신의 권리를 깨달으라Know Your Rights'이다. 이 잡지는 여섯 명의 유명한 그래픽 혹은 타이포그래피 디자이너들에게 유엔 인권선언의 조항을 임의대로 골라 작업을 통해 표현하도록 의뢰하였다. 그리고 그 결과가 이번 호에 실렸다. 그래픽 디자이너이자 레코드사 사장이며 DJ이기도 한 트레버 잭슨, 손으로 쓴 글자에 기반하여 개별화된 문자체를 디자인하고 일본의 유명 의류 브랜드나 전자회사를 위해 일한 경력을 지닌 약관의 애덤 해이즈, 전위적인 문자 디자인으로 유명한 에드 펠라, 이미 전설이 되어가고 있는 디자인 콜렉티브 '토마토', 역시 레코드사 사장이며 다양한 디자인 작업을 해온 프랑스의 디자이너 소-미So-Me, 그리고 다양한 재료를 이용하여 독특하고 매우 표현적인 타이포 작업을 하는 앨런 키칭 등이 이 작업에 참여했다.

그리고 이 특집과 짝을 이루고 있는 기사들 역시 매우 흥미롭다. «아모레스 페로스»를 비롯하여 «모터사이클 다이어리»로 이어지는 일련의 작품을 통해 세계적인 명성을 얻은 배우 가엘 가르시아 베르날Gael Garcia Bernal이 남미의 발전과 빈곤 해결을 위하여 활동하는 비정부기구의 대표와 인터뷰를 하고, 천안문시위에 참여했다가 미국으로 이주하여 유명 영화배우가 된 바이 링白靈이 미국과 홍콩에 적을 두고 중국의 인권현실을 개선하기 위해 투쟁하는 샤론 홈을 만나 인터뷰를 한다. 물론 미국의 무고한 사형수 석방을 위하여 명사들을 대상으로 꾸준히 로비 활동을 벌여온 노구의 슈퍼 패션디자이너 비비안 웨스트우드와의 인터뷰 역시 빼놓을 수 없을 것이다.

정치가 사라진 세계에서 부유한 서구 백인 사회의 소비문화의 일부가 되어버린 인권 담론을 두고 시비를 벌이는 것은 쓸모없는 짓일 것이다. 그렇지만 그것이 통속적인 라이프스타일 잡지의 세계 속에서 시각적 쾌락을 위한 대상으로 전락할 때 문제는 조금 다를 것이다. 특히 다른 이는 몰라도 디자이너와 현대 시각문화에 관심을 갖는 이들에게 이는 주목할 만한 현상이라 하지 않을 수 없다.

사하라 사막 이남의 참혹한 삶, 이를테면 케냐의 형언하기 어려운 빈곤과 죽음, 콩고의 소년병사에 관한 르포 기사가 실려 있다. 그리고 옆에는 영국의 유명한 오트쿠튀르 패션 디자이너들이 디자인한 어느 미지의 국가의 군복을 연상케 하는 새로운 남성복 패션이 '뉴 파워 제너레이션'이란 이름으로 장황하게 펼쳐진다. 물론 문제는 이것이 서로

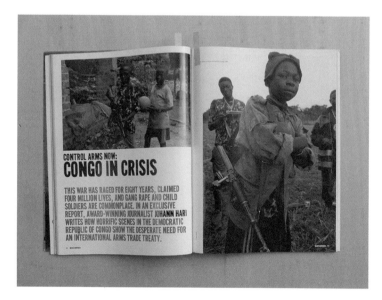

콩고의 소년병사에 관한 르포 기사.

대조적인 메시지, 병치하기 어려운 삶의 세계를 이어 붙이고 있다는 점에 있지 않다. 오히려 그것은 매우 자연스러운 순서처럼 보이기까지 해서 우리는 아무런 저항감 없이 이미지의 연속체를 따라갈 수 있다.

물론 이는 바로 디자이너의 솜씨 때문이다. 종래의 스튜디오 광고 사진이 보여주는 세밀함과 깊이감을 제거하여 마치 성능 낮은 구식 카메라로 찍은 듯이 채도가 높은 평면적 느낌의 다큐멘터리풍 패션 화보는 이 잡지의 대표 상품이라 해도 과언이 아니다. 물론 그것은 기사 속에 등장하는 동일하게 처리된 다큐멘터리 사진과 분간하기 어려운 현실주의적 느낌을 전달한다. 요점은 간단하다. 디자이너가 이제 현실성에 관한 기준을 만들어내고 있다는 것이다. 그것은 현실과 그것의 재현인 시뮬라크르 사이의 관계가 전도되었다는 보드리야르적인 농담과는 관계가 없다.

현실이든 시뮬라크르이든 그것은 디자이너가 만들어내는 메타적인 현실에 속할 때 현실과 시뮬라크르가 된다. 따라서 우리에겐 오히려 하이퍼리얼리티가 있는 것이 아니라 메타리얼리티가 있다고 말해야 하지 않을까. 그것이 디자이너가 소비자본주의를 위해 구성한 현실이란 것 역시 피할 수 없는 진실이다. 그리고 그 전방위에 현대의 디자인이 있다.

쿨의 소비문화와 그 미덕의 사제들

디자이너들이 D&C를 읽는 방법은 두 가지가 있다. 아무것도 배울 게 없이 이미 알려진 이미지의 연대기적 카탈로그를 반복하는 잡지, 즉 시간착오적인 이미지의 열람실. 아니면 도식적으로 말해 내용이 완전히

고갈된 이미지의 세계에서 순전히 형식적인 구성을 통해서만 새로운 이미지를 창안하는 잡지 디자인의 형식주의적 미학의 극치. 현명한 디자이너라면 당연히 후자의 입장을 지지할 것이다.

D&C는 완결적이고 규칙적인 포맷을 가지고 있으면서도 매호마다 새로운 디자인으로 꾸밈을 바꾼다. 그 때문에 이 잡지의 디자인이 얼핏 보기엔 천박하거나 유치함에도 불구하고 재차 호흡을 가다듬고 바라보면 가장 앞서 나간 디자인을 선구하고 있는 것처럼 보인다. 물론 이는 바로 이 잡지의 외양이 보여주는 형식적인 단순함 혹은 조야함에도 불구하고 디자인 자체가 개념적인 서술을 하고 있다는 점에서 비롯된다.

최근 D&C의 표지 디자인은 이러한 점을 잘 보여준다. 1970년대 패션잡지 화보를 연상케 하는 40호의 표지나 팝스타에 열광하는 오빠부대를 위한 싸구려 틴에이저 잡지를 그대로 본뜬 41호의 표지(저스틴 팀버레이크)는 우스꽝스럽고 어색하기 짝이 없다. 그러나 그것을 실패한 디자인으로 볼 수 없도록 만드는 것이 바로 이 잡지가 펼쳐놓는 시각적인 풍경이다.

D&C의 디자인은 언제나 DIY 잡지에 가까운 허름한 구성을 취하고 있다. 얼핏 보면 헌책방에서 쉽게 구할 수 있는 1970, 80년대의 대중잡지 같기도 하다. 그렇지만 그것이 거꾸로 이 잡지로 하여금 어떤 변화도 손쉽게 시도할 수 있는 여유를 만들어준다. 이 점은 또한 이 책이 '라이프스타일' 잡지임에도 불구하고 그와 유사한 대중 잡지들과 뚜렷이 구분되는 이유이기도 하다.

어차피 모든 잡지들은 일종의 라이프스타일 잡지가 되었으며 모든 기사들은 강박적으로 취향과 정체성의 차이를 강조한다. 그러나 그

D&C는 DIY 정지에 가까운 구성을 취향으로써
강박적으로 취향과 정체성의 차이를 강조한다.

D&C는 집요하리 만치 스타일을 스타일화한다.

처럼 위협적으로 강조되는 취향과 정체성의 차이가, 무한한 개인적 차이를 축복하는 것이 절대 아니라는 것은 분명하다. 얼빠진 포스트모더니스트들이 '일상생활의 미학'이란 이름으로 축복하는 새로운 소비문화는, 자신의 삶을 마치 '작품'처럼 대하고 자신의 일상적인 삶을 말 그대로 스타일화 즉 양식화한다는 것을 가리킨다.

그렇지만 그것이 권위적인 규범으로부터 해방된 세상을 가리키는 것이 아니라 거꾸로 이른바 '트렌드'에 대한 강박으로 전환된다는 것은 널리 알려져 있다. 이는 이른바 유행popularity의 문화로부터 트렌드trend의 문화로의 이동을 가리킨다고 할 수 있다.

도식적으로 말해 유행의 문화가 상품의 문화라면 트렌드의 문화는 생활양식의 문화라는 것이 분석가들의 주장이다. 대량생산과 대량소비 사회의 소비문화가 유행의 문화에 대응한다면, 트렌드의 문화는 신경제의 소비문화에 대응한다고 볼 수 있을 것이다. 그러나 어쨌든 트렌드는 무한한 개성의 세계가 초래하는 불안과 공포를 중단시키고, 안전하고 보증된 소비의 세계로 인도한다.

그 탓에 트렌드는 일상생활을 미학화한다고 자처하지만, 이는 취향의 규범을 강요하는 저속한 폭력으로 순식간에 바뀔 수 있다. 라이프스타일 잡지가 참신하고 매력적인 삶의 스타일을 제시하는 것이 아니라 저속한 상품 카탈로그처럼 보이게 되는 것도 이 때문이다. 잘난 체하던 라이프스타일 잡지는 순식간에 우편 주문 쇼핑을 위하여 집에 배달된 두꺼운 상품 카탈로그 같은 모습으로 돌변해버리기 십상이다. 그런 점에서 D&C의 역설적인 도덕, '쿨의 미덕'을 강조하지 않을 수 없다. D&C는 마치 자기 혼자 시중의 라이프스타일 잡지의 부도덕한 타락과 맞서 싸우는 듯이 보인다. D&C는 트렌드에 의해 조절되고 통제

받는 소비문화라는 인상을 완벽하게 제거하고 상품의 소비를 순수한 스타일의 소비로 정화시키려는 엄격한 사제처럼 보이기까지 한다. 이는 D&C가 집요하리 만치 스타일을 스타일화하기 때문이다.

D&C의 트레이드마크라 해도 과언이 아닐 패션화보 사진은 이미 잡지 화보의 기본적인 도상학이 되어버렸을 정도이다. 이 화보들은 길거리나 공공장소에서 싸구려 카메라로 촬영한 듯한 매우 사적인 즉흥사진 혹은 다큐멘터리 사진의 정감을 내세우며 시장에 대한 어떠한 인상도 제거한다. 그러나 이것만으로는 부족하다. D&C의 패션 화보들은 감탄을 자아낼 만큼 스타일이 정교한 사진을 선보인다. 그럼으로써 상품의 화보가 아니라 미적 양식의 도감에서 발견한 재료들을 표현하는 것처럼 보인다.

트렌드는 무한한 개성의 세계가 초래하는 불안과 공포를 중단시키고, 안전하고 포근한 소비의 세계로 우리를 인도한다.

그렇다면 이 정교한 스타일의 해부학을 구가하는 이미지들은 무엇을 가리키는가. 당연한 말이지만 스타일일 뿐이다. 밀폐된 자기언급적 세계에 이를 때에만 스타일은 완벽하게 상품의 겉모습을 벗어던질 수 있다. 자신의 모든 사회적 소재를 제거한 채 순수한 교환가치로 표상되어야 했던 상품은 또한 자신의 모든 구질구질한 미적 현실(소재, 색채, 디자인 따위)을 제거한 채 순수한 스타일로 표상되어야 한다. 그렇다면 그것을 누가 하는가. 적어도 지금으로서는 D&C가 그 선두에 있다는 점은 분명하다.

취미의 비망록으로서의 인격: D&C가 명사 문화에 참여하는 방식

D&C 2006년 11월호는 소피아 코폴라를 특집으로 내세우고 있다. 대중문화의 스타를 특집으로 내세우는 것이 거의 모든 대중매체의 관행이 되었다는 점을 생각하면 그다지 새삼스러울 것도 없다. 물론 우리가 주목해야 할 점은 그것이 우리가 보아온 은막의 스타, 공연의 스타가 아니라 이른바 '명사celebrity' 스타라는 점이다. 즉 자신이 음악이나 영화에서 재현한 페르소나를 통해 숭배받는 스타와 시시콜콜하게 자신의 일상생활의 모습을 과시적으로 드러냄으로써 비로소 숭배받는 명사 사이에는 상당한 거리가 있을 것이다.

'명사 문화'는 이제 질식하리 만치 폭증했다고 해도 과언이 아니다. 어쨌거나 20세기 후반 이후 우리가 겪은 팬 문화의 중심부에는 파파라치 같은 이들이 있다. 이 저열한 사냥꾼들은 명사의 꽁무니를 좇아, 그들의 은밀한 생활을 드러내는 조각에 탐닉하는 우리의 욕망과 거래를 한다.

 이러한 명사 문화가 만들어낸 욕망의 정치학이 있다면 '아무 일도 일어나지 않을 것이다'라는 말로 요약할 수 있을 것이다. 세상에 거의 아무것도 관심 없는 이들에게 거의 아무것도 일어나지 않는 세상을 증명하는 데 명사들의 스캔들보다 대단한 것이 어디 있겠는가. 그것은 언제나 경악스럽고 또한 새삼스럽지만, 또한 동시에 세상에 거의 아무런 일도 일어나지 않았다는 점을 확인하는 체념적 태도일 수 있다. 은밀하게 연하의 애인과 섹스를 즐기는 할리우드 스타의 이야기가 새삼스러울 것이 있는가. 그것은 우리는 모두가 섹스를 하고 산다는 평범한 이야기의 일부 아닌가.

 물론 그 이야기를 소비할 때 우리는 마치 끊임없이 변화와 충격을 좇는 강박증 환자처럼 서두르고 흥분한다. 그러나 그것이 아무런 변화도 일어나지 않는 세상을 향한 우리의 절망을 눈가림하는 것이라면 어떨까.

 포스트모던 문화의 총아인 것처럼 추앙받던 MTV는 이제 세계에서 가장 추악하거나 가장 멋진 헤어스타일을 한 명사들을 리스트에 올리고 추적한다. 우리는 하릴없이 시시덕거리다 야유하고 폭소를 터뜨린다. 게다가 덤으로 우리는 몹시 흥분했고 부지런했다. 결국 우리는 살아 있는 죽은 세계에 유령처럼 살아 있는 것이다.

 명사 문화에 대한 탐닉이 그토록 허무주의적인 욕망의 소비라고 한다면, D&C처럼 쿨한 잡지는 어떻게 남다르게 명사 문화를 소비할 수 있을까. D&C 2006년 11월호는 그런 선택이 무엇인지 잘 보여준다.

 D&C 2006년 11월호가 선택한 소피아 코폴라는 명사라고 부르기에는 조금 어색한 인물이기도 하다. 그녀는 적어도 힐튼 호텔의 상속녀인 '패리스 힐튼'과는 다르다. 패리스 힐튼의 저능아(?) 같은 태도나 행

색과 달리 소피아 코폴라는 적어도 미국 독립영화와 뮤직비디오를 대표하는 가장 총명한 감독 가운데 하나다. 그녀는 자매의 근친상간적 욕망이라는 오랜 서구적 신화(몇 년 전 재발굴되어 반짝 붐을 일으켰던 프랑스의 레즈비언 살인 자매, 파팽 자매의 신화처럼)에 틴에이저 성장 영화라는 통속적 장르를 뒤섞은 «처녀자살소동*Virgin Suicides*»으로 성공적으로 데뷔한 젊은 감독이다.

그녀를 대중적 명성으로 이끌었던 «사랑도 통역이 되나요»는 더 좋은 작품으로 기억되고 있다. 낯선 문화의 세계에서 겪는 이문화에 대한 혐오와 반감도 아니며(그랬다면 정치적으로 올바르지 못하다는 이유로 입 가벼운 이들로부터 융단폭격을 맞았을 것이다) 그렇다고 낯선 문화에 대한 낭만적인 숭배도 아닌(그랬다면 우리는 전도된 오리엔

D&C, 2006년 11월호가 선택한 명사. 소피아 코폴라. 세계에서 가장 영향력 있는 라이프스타일 잡지답게 D&C는 가장 '쿨한' 양식으로 라이프스타일화된 상품들을 다룬다.

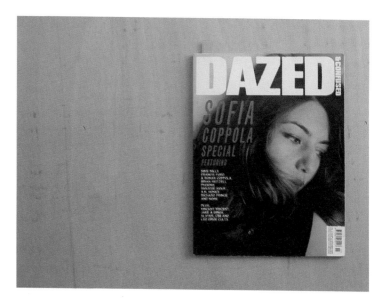

탈리즘의 유혹에 굴복했다는 이유로 그녀를 조롱했을 것이다) 야릇하고 멜랑콜리에 젖은 캐릭터 영화로 그녀는 곧 미국 독립영화의 대표적인 감독이 되었다. 이제 그녀가 «마리 앙투아네트»로 다시 팬들을 찾는다. 그렇다면 소피아 코폴라는 누구인가. 우리는 그녀를 어떻게 이해할 것인가.

D&C는 물론 저속하지는 않지만 그 저속한 명사 문화가 다루는 원칙에서 한 치도 벗어나지 않은 채 그녀를 조명한다. 그것은 바로 당신은 누구인가라는 질문의 답이 곧 당신 취향의 컬렉션이라는, 현학적 표현을 빌리자면 '미학화된 일상생활'이라는 기준이다.[2] 따라서 패리스 힐튼이 어떤 초호화 브랜드를 걸쳐 입고 어느 바에서 생일 파티를 즐기고 어떤 품종의 애완견을 기르냐는 차원이 소피아 코폴라의 경우에는 어떤 그림을 좋아하고 어떤 음악을 즐겨 들으며 어떤 소설을 애독하는가로 바뀌었을 뿐이다. 물론 요점은 간단하다. 세계에서 가장 쿨한 라이프스타일 잡지답게 D&C는 가장 '쿨'한 방식으로 라이프스타일화된 명사를 다루는 것이다. 그래서 지성적인 체하는 독자들에게는 매우 시샘날 만한 그녀의 정신적 라이프스타일 꾸러미가 던져진다.

그러나 이 정도로 그쳤다면 그것은 아주 젠체하는 인물 기사로 그치고 말았을 것이다. 그렇기 때문에 D&C는 효과적이고 참신하며 개념적인 디자인을 채택하고 있다. 소피아 코폴라는 교외 근교에 살고 있는 주변화된 미국인들의 우울하고 망가진 현대적 삶의 초상을 그리는 소설가를 사랑한다. 그러나 그 인터뷰 기사의 일부로 우리는 놀랍게도 그 소설가(A. M. 홈즈Homes)의 짧은 단편 한 꼭지를 동시에 읽을 기회를 얻는다. 이 글은 소피아 코폴라를 위해 헌정된 한 페이지 분량의 소설이다.

소피아 코폴라가 미국 현대 영화를 대표하는 프란시스 코폴라의 딸이라는 사실은 언제나 그녀를 따라다니는 꼬리표다. 역시 감독이 되기로 결심한 딸과 전설적인 감독인 아버지 사이의 관계를 우리는 어떻게 이야기로 만들어낼 것인가. D&C는 부녀가 주고 받은 작은 쪽지 한 장을 게재한다. 그것은 영화를 만들 때 염두에 둘 사항들이 무엇인지 물어온 딸에게 아빠가 전해준 답장이다. "비평적 관객이란 작자들은 언제나 어제의 규칙을 따를 뿐이란 점을 깨달아야 한단다" 같은 메모에서부터 보다 세부적인 영화 작업의 원리에 대한 조언까지.

그러나 D&C의 독자들을 가장 즐겁게 하는 것은 단연 그녀의 음악적 취미일 것이다. 알다시피 «처녀자살소동»에서 소피아는 소수의 열광적 숭배자만을 거느리고 있던 프랑스의 인디 전자팝 밴드 에어Air

프랑스의 유명 인디 팝 록 밴드 피닉스(왼쪽), 소피아 코폴라가 십대 시절부터 좋아한 여성 펑크 로커 수지 수(오른쪽).

를 기용하여 사운드트랙을 만들었다. 그리고 현재 그녀는 역시 프랑스
의 유명한 인디 팝 록 밴드인 피닉스Phoenix의 멤버와 열애 중이다. 그녀
는 틴에이저 시절부터 슈지 슈Siouxsie Sioux 같은 여성 펑크 로커에 심취
했다. 그리고 마침내 소피아는 파리에서 그녀를 만나, 분방하고 순진한
틴에이저 여자아이로 마리 앙투아네트를 그린 신작에서 그녀의 음악
(그녀의 저 유명한 ‹홍콩 가든›!)을 사용해도 좋다는 영광스러운 허락
을 얻는다. «마리 앙투아네트»의 사운드트랙에 실린 곡 리스트를 보면
알 수 있듯이, 이 앨범은 그 자체로 안목 높은 펑크 및 포스트펑크 뮤직
의 앤솔로지로 손색이 없다. 뒤이어 그녀의 음악 감독인 브라이언 레이
첼과의 인터뷰가 등장한다.

　　그렇다면 소피아 코폴라의 미술에 대한 취향은? 우리는 기사를 통
해 그녀가 자신의 대부라고 추켜세우는 그녀의 오빠 로만 코폴라에게
로 넘어가게 된다. 그녀는 그에게서 자신의 영화를 위한 이미지들의 영
감을 얻는다. 그녀가 가장 좋아하는 작가인 앨런 존스나 자신의 작업
을 위해 유용한 참고 대상이 된 찰스 스완, 에드가르도 기메네스 같은
작가들을 찾은 곳도 역시 그의 작업실이다. 그리고 그녀는 비평가 같
은 말투로 자신이 선호하는 작가들의 세계를 설명한다. 물론 이런 취
미의 세계를 통해 이어진 네트워크는 무엇을 보여주는가. 바로 우리 시
대의 라이프스타일 잡지가 만들어낸 인격 혹은 퍼스낼러티personality의
세계이다. 즉 취미의 다발들을 통해 나는 나로서 존재하고 식별될 수
있다.

　　그렇다면 이 잡지가 최근 세계적인 디제이 하위 비Howie B와 함께
의류 브랜드인 ‘HVANA’를 위해 데이즈드 디지털Dazed Digital이라는 웹
사이트(www.dazeddigital.com)를 열고 라디오 프리란 이름으로 운영

한다고 해도 크게 난처해할 필요가 없다. 알다시피 브랜드의 세계는 이제 개성적 라이프스타일의 세계이고 그것은 음악을 비롯한 문화를 소비하는 방식이 되었으며, 나아가 우리의 인격 그 자체를 대신하기 때문이다. 물론 우리가 디자이너의 솜씨라는 허위적인 신화를 디자이너의 아름다운 라이프스타일로 대체하면서 디자이너를 명사의 대열에 수두룩하게 포함시켰다는 것 역시 잊지 말아야 할 것이다.

1 저명한 좌파 문화 평론가에서 경영 컨설턴트로
 변신한 노르베르트 볼츠는 이런 점에서 새로운
 숭배의 의례로서 소비행위를 파악하자고 일갈하며
 친절하게도 최근의 이런 마케팅 기법을 찬미하고
 소개한다. 노르베르트 볼츠, «컬트 마케팅», 고재성
 옮김, 예영커뮤니케이션, 2002.

2 나는 이 표현을 마이크 페더스톤에게서 따왔다.
 그는 후기 근대 자본주의사회를 "일상생활의
 미학화"란 관점에서 바라보고 이를 소비문화에
 대한 해석과 결부 짓는다. 마이크 페더스톤,
 «포스트모더니즘과 소비문화», 정숙경 옮김,
 현대미학사, 1999.

«애드버스터스»라는 희비극:
반문화적 상상력과 신경제라는 자본주의의 합창

디자인 공화국인가, 디자인 무정부인가

잡지 «애드버스터스*Adbusters*»의 명성이 예전 같지 않다는 점은 분명하다. 적어도 시애틀 반세계화 시위 이후 혹은 9·11 사태 이후, 세상의 이슈는 '반세계화'지 '문화방해culture jamming' 따위는 아니기 때문이다.(«애드버스터스»는 자신들이 문화방해운동의 본부head-quarter라고 자처한다.)

그러나 «애드버스터스»의 명성이 시들해지고 심지어 그 권위를 실추시킨 숱한 공격에도 불구하고(자세한 것은 뒤에 실린 ‹«애드버스터스»에 관한 세 권의 책›을 보라) 이 잡지는 건재하다. 그를 지탱시켜 주는 가장 큰 힘 가운데 하나가 바로 디자이너 공동체로부터의 지지일 것이다. 지금 세상이 디자인에 베푸는 전에 없는 융숭한 대접과 달리, 많은 이들이 디자인을 혐오하고 심지어 그것을 고삐 풀린 자본주의의 가장 상스럽고 역겨운 이데올로기적 전령으로 취급하기까지 한다.

디자인 관련 학과가 아니라면 디자인에 관한 이야기는 이런 식으로 등장한다. 학부생들을 위한 교양수업에서 디자인은 소비자본주의가 어떻게 욕망을 조직함으로써 사람들을 등쳐먹는가를 가르칠 때 비로소 모습을 나타낸다. 현대 사상을 가르치는 교양 수업에서라면 디자인은 구경거리 사회를 만들어내고 시뮬라시옹을 통해 현실에 대한 감각 자체를 생산하는 우리 시대의 나쁜 권력 가운데 하나로 성토당할

것이다. 시장에서는 디자인이 역사상 가장 분에 넘치는 명성과 인기를 누릴지 몰라도, 눈곱만큼이라도 세상이 제대로 돌아가길 바라는 사람들에게는 가장 위험한 공적처럼 여겨지고 있다는 것을 부인하기 어렵다(물론 글로벌 스타가 되어버린 경영 구루나 컨설턴트들에 견주면 디자이너의 이데올로기적 해악은 새 발의 피다).

그런 처지에 비추어 볼 때 «애드버스터스»가 광고를 싣지 않으며 오히려 반反광고를 통해 디자이너에게 작업 기회를 주고, 그래픽 선동이라 지칭하는 기획을 통해 디자이너들에게 스스로를 비판하는 공간을 만들어냈다는 것은 의미심장한 일이라 하지 않을 수 없다. 수많은 사회비평 잡지들이 있다고 하지만 디자인과 무관했다. 그런 면에서 다른 곳은 몰라도 디자인 동네에서 «애드버스터스»는 각별하지 않을 수 없었던 것이다. 그러나 물론 거꾸로 생각하는 것 역시 옳다. «애드버스터스»의 성공담은 역시 디자인 성공담의 이면이라는 것 말이다. 20세기 초반의 문화적 표제어였던 아방가르드를 대신하는 21세기 초반의 용어인 '쿨'을 생각한다면, 그리고 디자인이 '쿨'의 문화적 논리를 밑천 삼아 '상품문화'나 '물질문화'가 아니라 이제 공식문화의 일원이 되었음을 생각한다면, «애드버스터스»가 누리는 인기 역시 쿨한 것과 대적하는 것이 누리는 명예의 후과가 아닐 수 없지 않을까.

«애드버스터스»의 2006년 5/6월호에서 가장 눈에 띄는 기사는 단연 <나이키는 어떻게 스케이트보드 문화를 정복했는가>이다. 어떻게 거대 글로벌 기업이 반문화나 청소년 하위문화를 자신들이 팔아치우는 상품의 정체성으로 갈취했는가에 관한 이야기는 수없이 나왔다. 그럼에도 불구하고 이 이야기의 매력이 사라지는 것은 아니다. '쿨'의 문화가 존재하는 한 이 폭로적 천일야화의 매력 역시 줄어들지 않을 것이며, 또한 경청할 가치가 있기 때문이다.

122

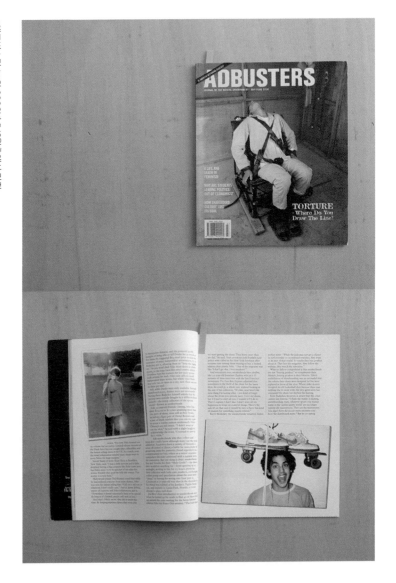

《애드버스터스》의 2006년 5/6월호에서 가장
눈에 띄는 기사는 〈나이키드 아웃〉,
스케이트보드 문화를 정복했는가이다.

먹고 살 만한 백인 중산층을 대상으로 한 운동화 장사에서 한계에 이른 나이키가 농구에 뒤이어 미국 청소년들 사이에서 가장 쿨한 스포츠로 등극한 스케이트보딩을 어떻게 집어삼켰는지 엿듣는 것은 여전히 선동적이다. 그것은 하위문화의 진정성을 유린하며 초과착취 공장을 통해 거대 이윤을 챙기는 거대 기업을 향해 가장 원초적인 분노를 이끌어낸다. 물론 이야기의 결론은 슬프다. 스니커 수집광들인 '스니커헤즈sneakerheads'들이 스케이트보더를 위한 운동화에 눈독을 들이기 시작했으며, 잘 나가는 스케이트보드 대표들이 마침내 자신들의 보드에 악명 높은 나이키의 로고 '스우시'를 걸게 되었다는 이야기는 절망적인 기분에 빠지게 만든다. 그리고 알다시피 이것이 《애드버스터스》의 전형적인 스토리텔링이다.

디자이너이거나 그 근처에 있는 이들이라면 '디자인 아나키'면을 유심히 보아도 좋다. 모든 사회운동에 대한 환멸이 싹트고 바야흐로 '문화'가 세상을 지배하게 되었을 때 낡아빠진 좌파 잡지의 틀에서 벗어나고 싶었던 젊은 디자이너, 사진가, 영화감독들이 왜 새로운 잡지를 갈구하게 되었는지, 그리고 문제는 왜 디자인이었는지 간결한 이야기가 실려 있기 때문이다. 그리고 상업잡지의 표지와 자기네 잡지의 표지를 나란히 보여준다. 물론 그것은 《애드버스터스》의 진화의 역사이며 디자이너의 세계의 아름다운 구애와 사랑의 이야기이기도 하다.

《애드버스터스》가 돌아갈 곳은 어디인가

쉴 새 없이 중동으로부터 타전되는 질식할 듯한 뉴스를 들으며, 쾌적한 거실 소파에 앉아 《애드버스터스》를 읽는 기분은 어떤 것일까. 나

라 바깥에서의 분쟁에 대하여 희한하리 만치 무관심한 한국 사회라면 몰라도 《애드버스터스》를 많이 읽을 북미 대륙에서라면 그 기분이 좀 다르지 않을까. 알다시피 CNN을 비롯한 수다한 뉴스 채널은 10분이 멀다 하고 포연이 자욱한 현장으로부터 소식을 전한다. 서글픈 일이지만 '탈냉전' 시대의 '국제 시사뉴스'는 당연히 미국의 뉴스다. 미국과의 관계만큼 그것은 뉴스로서 가치를 갖는다. 물론 세계의 사건이 가치 있는 뉴스의 대상으로 채택되고 생산되는 과정에서 오로지 미국 독자나 관중이 중요시된다는 뜻은 아니다. 미국인이든 아니든 우리는 세계의 모든 사건 앞에서 미국인이다. 혹은 유행하는 프랑스 철학자 들뢰즈가 즐겨 쓰던 표현을 짓궂게 빌리자면, 우리는 모두 '미국인-되기'의 힘에 걸려든 채 사건의 세계 속으로 입장한다.

'미국인-되기'란 세상을 바라볼 때 우리가 보는 현실은 오직 미국이 만들어놓은 세계의 풍경 안에 갇혀 있는 것에 불과할 뿐이란 뜻이리라. 이를테면 우리는 '북한'이 악의 축인가 아닌가에 관하여 논쟁할 수 있는 권한이 있을 뿐이다. 그렇지 않다면 우리가 보는 북한은 비현실적이고 기이한 생활방식으로 가득 찬 마법의 세계일 뿐이다. 그런 탓에 세계의 내로라하는 디자이너들과 광고기획자들이 북한에 그토록 매료되는지도 모른다.

얼마 전 악명 높은 디젤의 광고 캠페인이 보여주었듯이 혹은 《애드버스터스》가 배출한 스타 그래픽 디자이너인 조너선 반브룩Jonathan Barnbrook의 최근 작업이 보여주듯이, 북한은 후기자본주의 세계가 만들어내는 이데올로기적 환상을 위해 마치 예약된 자리를 차지하고 있는 것처럼 보이기까지 한다. 그것은 자유의 강박관념에 시달리는 후기자본주의의 소비자들이 자신들의 자유를 만끽하고 그에 안도하기 위

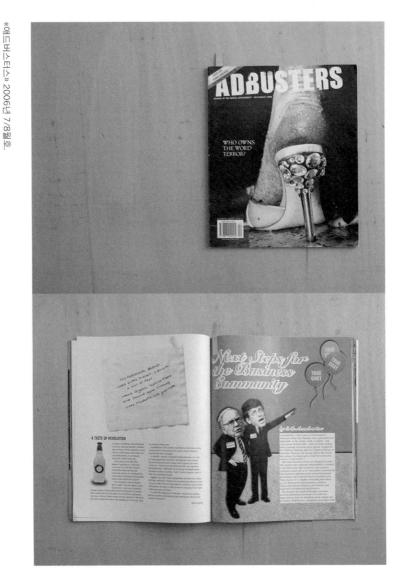

《애드버스터스》 2006년 7/8월호.
《애드버스터스》에 실린 경제 기사들은 이 잡지의
가장 잘못된 선택일지도 모른다.

해 게걸스럽게 소비하는 또 하나의 광고 이미지로 떠오른 북한을 가리킨다. 따라서 북한을 악의 축으로 규탄하며 위협적인 발언을 쏟아내는 백악관과 펜타곤, 미디어 자본의 난잡한 혈연관계와 그것의 반대편에서 있다는 어처구니없는 믿음을 유지하며 똑같은 환상을 붙잡고 있는 디자이너들과 광고업자들의 눈길 사이에는 아무런 거리가 없다.

《애드버스터스》 2006년 7/8월호를 보면서 위와 같은 생각을 떠올리는 것은 자연스러운 일이다. 물론 이는 최근 이 잡지가 맞이하고 있는 일련의 불운에 생각이 미치지 않을 수 없게 한다. 최근의 변화들에서 나타나듯이 《애드버스터스》는 이미 싱거운 얘기처럼 들리게 된 '쿨'의 비판으로부터 점차 더 많은 이야기를 정치와 경제에 할애하고 있다. 이번 호에 실린 경제기사들(특히 〈기업 공동체의 다음의 선택〉 같은 기사)은 아마 《애드버스터스》의 가장 잘못된 선택일지도 모른다. 《하버드 비즈니스 리뷰》에 오르락내리락하는 신경영 담론을 중계하는 것이 이 잡지의 사명이라면 분명 독자들은 분개하지 않을 수 없을 것이다.

기업 시민권이나 지속가능한 경영, 사회 책임경영 따위의 이야기가 신경제 경영 담론이 갖은 정성을 들여 제시하는 새로운 경제적 삶의 지배 테크놀로지라는 점을 감안하면, 그런 주장을 따분하게 반복하는 《애드버스터스》가 이제는 뉴욕으로 본사를 옮겨 광고 에이전시로 재출발하는 것이 나을 거라는 비난을 들을지도 모른다. 어쨌든 소비자본주의가 반문화적 정신을 소비하며 번창할 때 바로 그 정신으로 소비자본주의를 비판하는 자가당착에 빠져들었다는 비난을 꾸준히 들어왔던 《애드버스터스》로서는 다른 선택을 할 여지가 없을지도 모른다. 그러나 《애드버스터스》가 자신의 한계에서 벗어나 직접적으로 정치

의 현장에 말을 걸려고 하면 할수록 우리는 《애드버스터스》가 매우 보수적인 매체처럼 보이는 인상을 지우기 어렵다. 아찔한 성공을 거두었던 쿨하기 짝이 없던 소비자본주의 비판의 미디어가 왜 정치적 사태를 건드리는 순간 이토록 자신 뒤에서 빛나던 후광을 잃은 채 후줄근하게 보이는 것일까. 아마 이것이 《애드버스터스》가 풀어야 할 물음일 것이다. 물론 그것은 자신의 한계를 자각하는 일이기도 할 것이다.

반면 2006년 7/8월호 《애드버스터스》에서 흥미로운 부분은 예술면에 실린 중국 현대 미술 작가인 푸 홍의 작업과 그를 뒤이어 게재된 사진들이다. 이는 다른 지면을 뒤덮고 있는 보수적인 사진들이나 일러스트레이션과 달리 매우 서정적이고 강력한 효과를 발휘한다. 이 이미지들은 현실의 고통을 직접적으로 제시하지 않는다. 그런데도 강하게 현실을 상기시키고 또한 비판한다. 이는 평범한 사실주의자가 되면 될수록 현실을 인식하는 규범에 얽매여버리는 것과 다른 방향이 있음을 가리킨다. 결국 이런 이미지들은 《애드버스터스》가 현실을 보여주는 잡지가 아니었음을 보여준다. 《애드버스터스》가 돌아갈 곳은 아마 여기인지도 모른다.

<div align="center">

죽임의 자본주의인가 살림의 자본주의인가?
물론 둘 다 싫어요!

</div>

우리 시대를 짓누르는 최대의 윤리적 강박관념을 꼽자면 생명 혹은 삶에 대한 집착이라 할 수 있을 것이다. 생태운동에서부터 시작하여 안락사 논쟁에 이르기까지 우리 주변은 모두 "살아야 한다" 혹은 "살려야 한다"는 집요한 구호로 충전되어 있다. 그리고 《애드버스터스》 역시

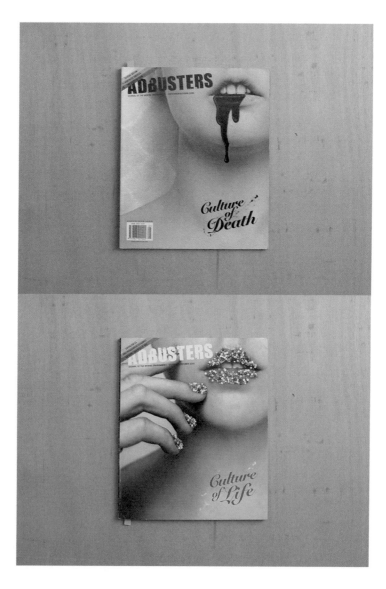

《애드버스터스》 2006년 9/10월호 앞뒤 표지.

이런 에토스로부터 자유로울 수 없다. 아니 보다 솔직해지자면 차라리 그 첨단에 있다고 해야 옳을 것이다. 마침 《애드버스터스》 9/10월호는 그를 주제로 삼고 있다.

《애드버스터스》 2006년 9/10월호는 양면 편집으로 구성되어 있다. 한 면은 <삶의 문화>란 제목으로, 반대 면은 <죽음의 문화>란 이름으로 각각 기사를 싣고 있다. 《애드버스터스》가 그간 혹독하게 공격했던 우리 시대 소비문화를 가리키는 다른 이름은 "죽음의 문화"고, 그들이 지지하는 윤리적 강령은 "삶의 문화"다. 따라서 《애드버스터스》가 죽음의 소비문화에 대항하여 삶의 문화를 치켜세운다고 해서 새삼스러울 것은 없다. 그렇지만 새로운 자본주의적 소비문화를 비판할 때 그 비판의 가늠자가 '삶의 문화'라면 기이하고 서글퍼질 수밖에 없다. 알다시피 새로운 소비문화야말로 '삶의 문화'를 통해 번성하고 있기 때문이다.

유전자복제 농산물이나 유해물질이 가득 찬 패스트푸드, 독극물에 가까운 향수 그리고 이윤에 대한 열병 때문에 안전은 아랑곳하지 않은 채 시장에 쏟아져 나온 약품과 자동차. 이 상품들을 비난하며 소비문화의 해악을 비난하는 것은 이제 대중문화의 흔한 장면 가운데 하나다. "기업 악마"라는 섬뜩한 제목 아래 놓인 미키마우스의 해골 사진이나 맥도날드 햄버거 가게를 배경으로 한 살인사건을 극화한 일러스트는 이러한 윤리적 태도를 집약하는 도상이다. 그렇지만 이러한 시각적 대조가 풍자적인 위력을 지녔다고 보기는 어렵다. 대량 소비되는 전지구적 소비상품의 로고가 뿜어내는 힘보다 더 해로운 것은 역설적으로 삶과 건강을 상기시키는 수많은 이미지의 풍경이기 때문이다.

생명의 문화는 죽음을 향한 공포로 짙게 채색되어 있다. 가능하면 어떤 수를 써서라도 죽음을 멀리해야 한다는 강박관념이 우리를 짓누른다. 그 결과는 어떠한 신체적 상태도 잠재적으로 병리적인 상태로 환원된다는 것이다. "당신의 밥상이 위험하다"류의 섭식에 관한 텔레비전 프로그램에서부터, 건강을 확신하는 유명 연예인이나 명사들에게 그들의 질병을 일깨우는 쇼에 이르기까지, 건강과 생명을 향한 욕망은 이미 대중문화 안에 포화되어 있다. '글루코사민'이나 '감마리놀렌산'이나 '헬리코박터균' 따위의 수수께끼 같은 건강 물질에 관한 용어들 역시 일상생활에서 쉽게 찾아볼 수 있다. 폭발적으로 증가하고 있는 보험 상품 역시 모두 '오만 가지 질병'을 보장한다며 질병에 대적해 싸우자고 우리를 위협한다.

"기업 악마"라는 제목 아래 놓인 미키마우스의 해골 사진은 소비문화의 해악을 비웃는 윤리적 태도를 견지하는 도상이다.

결국 좋은 건강, 보다 많은 생명을 위한 욕망은 또한 소비자본주의가 자신을 추동하는 욕망이기도 하다. 따라서 생명의 문화를 빌어 동시대의 소비문화를 규탄하는 것은 어리석을 뿐 아니라 심지어 퇴폐적이기조차 하다. 모든 생명은 존엄하고 아름답다는 구호 아래 인간을 동물이나 모든 생물과 동일한 차원에 놓아버리는 것, 인간이 오랫동안 투쟁해온 자유라는 것이 자신을 지배하는 맹목적인 자연적 운명으로부터 단절하는 것임을 부정하는 그 몽매함이 유일한 문제인 것은 아니다.

한편 생명에 대한 과대망상 속에서 모든 쾌락이 제거된 채 건강에 이로운 상태로 방부처리된 대상에 만족하고 살아야 한다는 것, 예컨대 비릿한 육즙의 맛을 더 이상 맛볼 수 없는 콩고기, 지방이 제거된 우유, 카페인이 제거되어 자극 없는 커피, 갖은 안전장비로 무장한 저 유명한 세이프 섹스safe sex, 실내 공원의 자연탐사 등으로 만족해야 하는 우리의 쓸쓸한 불구적 욕망이 문제인 것도 아니다. 그 반대로 우리는 과도한 쾌락에 탐닉하는 모습을 목격하고 있기 때문이다. 천박하고 공허하기까지 하던 격투기가 난데없이 인기를 얻고, 갈수록 잔인해지는 호러 영화에 우리는 더욱 열광한다.

그렇다면 정작 문제는 무엇일까. 아마 그 답을 찾으려면 <생명의 문화> 편에 실린 야심찬 보고서를 보면 될 것이다. 미쳐 날뛰는 우리 시대의 자본주의를 업그레이드하겠다는 이 보고서는 또한 이 잡지의 생각을 간단히 대변한다. 이 글은 피터 반스라는 사회운동가 겸 기업가가 쓴 «자본주의 3.0: 공유지 활용 지침서Capitalism 3.0: A Guide to Reclaiming the Commons»를 요약한 것이다. 요지는 단순하다. 문제는 사욕만을 부추기는 시장이라는 좌파의 생각도 틀렸으며 국가의 규제라는 우파의 생각도 틀렸다는 것이다. 그렇다면 대안은 무엇인가.

　그것은 바로 공유지를 되찾고 이를 통해 방만한 자본주의를 개조해야 한다는 것이다. 그 공유지란 바로 자연이며 우리의 공동체이고 또한 우리의 정신이다. 예를 들어 광고는 우리의 정신-시간을 오염시키고 착취하므로 우리의 내적 공유지를 보호하기 위하여 광고주들에게 세금을 부과하는 것은 어떤가. 이 얼마나 멋지고 황홀한 대안인가. 과연 그럴까. 결국 공유지이든 삶의 문화이든 그것이 전하는 주장은 조화롭게 살아가는 우리와 그를 위협하는 외부의 적이라는 위험한 이데올로기적 환상이다. 자본주의의 내적인 모순은 외부의 적이라는 망상적인 대상으로 치환된다. 그 적은 생명체로서의 보편적 인류, 공동의 정신과 자연을 향유하는 집단적 운명의 주체인 인간을 위협하는 무엇이다. 그것은 자본주의가 아니라 자신들의 쾌적하고 온화한 삶을 방해하고 기분을 거슬리게만 하는 소수의 기업이다. 그 기업은 하층계급의 소비재들인 '맥도날드' 따위를 팔아 떼돈을 번다.
　물론 그런 망상은 자본주의의 순탄한 작동을 위하여 불가결하다. 《애드버스터스》의 자본주의 비판이 바보스러운 것도 이 때문이다. 또한 소비문화 비판에 머무는 한 자본주의 비판이 언제나 자본주의를 부양하는 데 기여할 수밖에 없는 것도 이 때문이다. 근래 《애드버스터스》는 숱한 의심에 시달려왔다. 소비자본주의의 적대자이기는커녕 싸구려 히피 철학과 잡탕 신과학으로 절충한 허무맹랑한 주장으로 신경제 소비문화의 전령 노릇을 하고 있다는 비난에 꼼짝할 수 없었다. 그 탓에 궁지에 몰린 《애드버스터스》는 부쩍 자신의 입장을 과격하게 드러내는 데 골몰하였다. 물론 그 결과는 더욱 나빴다. 그럴수록 이 잡지에 대한 세상 사람들의 환멸은 증대되었기 때문이다. 아마 이번 호 역시 그러한 《애드버스터스》의 실패를 보여줄 것이다. 측은한 《애드버스터스》!

쿨한 것 뒤집기uncool, 마케팅 역이용하기de-marketing, 광고 언어를 반소
비문화운동에 응용하기subvertize 등. 그간 «애드버스터스»를 움직여온
이상과 이데올로기적 투쟁의 도구들은 대충 그런 것이었다. 이제 그것
들은 농담에 가까운 것으로 치부되고 있다. 많은 이들이 «애드버스터
스»에 대한 실망을 넘어, 이 잡지야말로 변화된 자본주의에 대한 본격
적인 투쟁을 가로막는 또 다른 이데올로기적 미끼에 불과하다고 규탄
하기 시작한 지 오래다.

소문난 브랜드를 입지 않고 그것에 대하여 몇 마디 빈정거리는 것
만으로 우리는 얼마나 편안하게 자신의 일상생활로 돌아올 수 있는가.
따라서 소비문화 비판이 현존하는 자본주의를 냉소적으로 빈정대면서
얼마든지 그와 행복하게 동거할 수 있는 이데올로기적 안전판이라는
혐의가 그리 잘못된 것만도 아니다. 단적으로 «애드버스터스»로부터
우리가 제공받는 쾌락 역시 그런 종류의 것이 아닐까. 미쳐 날뛰는 자
본주의로부터 비롯되는 혼란과 우울에서 벗어나기 위해 발버둥칠 때,
«애드버스터스»는 손쉬운 해결책을 제시해준다. "대관절 세상이 어떻
게 돌아가는 것인가", 신경증적인 불안으로 우리가 이런 물음을 던질
때, 우리를 끌어들이는 가장 간단한 미끼는 취향의 전체주의를 조장하
고 진정한 자유로운 선택을 가로막는 악의 원인을 골라내고 조롱과 야
유를 보내는 것이다. 그 악의 원흉들은 물론 '캘빈 클라인'이거나 '맥도
날드' 햄버거, '스타벅스'의 카페라테 따위이다.

그러나 9·11 이후에 혹은 보다 거슬러 올라가 시애틀의 반세계화
시위 이후에 여전히 그런 생각이 달콤하고 짜릿하다고 기대하긴 어려

울 것이다. 그래서 우리가 《애드버스터스》가 이끌어낸 생각에 여전히 머물러 있을지 몰라도, 이 잡지를 힐난하고 환멸하는 목소리 역시 높아지는 것도 당연한 일이다. 물론 그 이유는 간단하다. 《애드버스터스》 류의 생각의 저변에 자리 잡은 것은 자유로운 선택을 제한하는 가공할 권위와 그 위력에 대한 상상적인 공포일 것이다. 물론 그 강박적인 공포의 대상은 더 이상 국가로 대표되는 권위가 아니다. 우리는 이제 국가를 대신하여 보다 교활하고 사악하게 우리의 욕망까지 좌우하는 시장과 미디어의 지배를 받고 있다. 그리하여 그 자리에는 굴지의 브랜드와 타임-워너며 머독과 같은 미디어의 모굴들이 들어선다.

9·11 이후에 우리가 마주하는 것은 역설적으로 우리를 거북하게 하는 희한한 선택이다. 그것은 자유주의자들이 꿈꾸는 아무것에도 제약받지 않은 자유로운 선택의 주체가 아니라, 기이하게도 자살폭탄을 선택하고 근본주의적 희생을 선택하는 맹목적인 선택의 주체다. 나이키를 신지 않고 공들여 수선한 나만의 스니커를 신기로 선택한 주체와 온 몸에 폭탄을 두르고 바그다드의 거리를 향해 달려 나가기로 선택한 주체를 모두 '선택의 주체'로 묶어버리는 것은 얼마나 기괴하고 어색한가. 여기서 우리가 바라보는 것은 원형적인 자유로운 선택의 주체가 소비자본주의와 얼마나 운명적으로 일치하는가이다.

자신의 자율성을 제약하는 힘에 맞서, 선택할 수 있는 기회와 능력을 회복할 것을 요구하는 부유한 나라의 소비자 주체와 달리 우리 주변에서 볼 수 있는 또 다른 선택의 주체는 자신을 결정하는 힘을 선택한다. 그들이 근본주의적 이데올로기에 희생된 무고한 영혼일 뿐 선택은커녕 그저 새롭게 등장한 또 다른 전체주의적인 환상에 동원된 사람에 불과하다고 경멸하는 것은 너무나 건방지고 교만한 주장일 것이다.

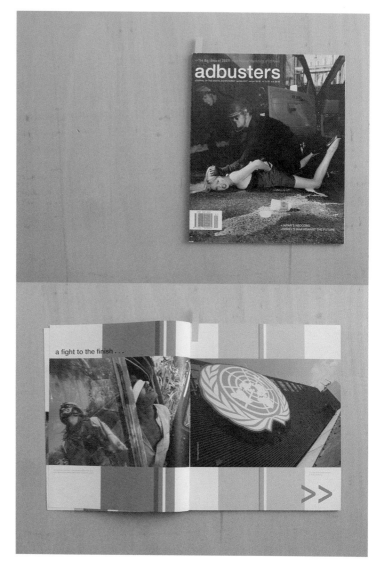

《애드버스터스》 2007년 1/2월호.

9-11 이후에 우리가 마주하는 것은 자유주의자들이 꿈꾸는 자유로운 선택의 주체가 아니라, 자신들을 선택하고 근본주의적 희생을 선택하는 맹목적인 선택의 주체다.

외려 우리는 그들이야말로 또 다른 선택의 가능성을 보여준다고 말해야 하지 않을까.

흔히 말하듯이 '맥도날드'와 '서브웨이' 가운데 무엇을 선택할 것인가라든가, '펩시'와 '코카' 가운데 무엇을 고를 것인가가 아니라면 도대체 우리 시대에 선택한다는 것은 무엇을 가리키는가. 그 자리에 《애드버스터스》는 너무나 가볍게 진짜 선택, 기업의 이윤의 희생양이 되지 않고 자신의 취향을 고집하는 개인을 내세운다. 그렇지만 선택이 왜 자신을 선택의 주체로 만드는 힘에 대한 선택이면 안 되겠는가. 따라서 근본주의적인 폭력을 두고 우리는 선택이 없는 세계의 모습이라고 서둘러 단정하기를 피해야 한다. 당연한 말이지만 우리는 근본주의적 폭력을 피해야 한다. 그러나 우리가 그런 선택을 선택하지 않는다는 뜻에서, 선택에 관한 우리의 생각을 달리한다는 조건에서이다. 이는 선택의 선택을 생각해야 한다는 뜻이다.

그러므로 우리는 《애드버스터스》의 변신을 예측해볼 수 있다. 과연 이 잡지는 소비자본주의의 유혹을 비판하고 그것이 이용하는 시각적 매력을 저항적 선전선동의 무기로 탈바꿈시키는 첨단 그래픽 잡지로부터 벗어나 다른 곳으로 갈 것인가. 사실 2007년 1/2월호의 《애드버스터스》는 그런 변신의 조짐을 보여준다.

《애드버스터스》 표 반항 전술을 대표하는 것 가운데 하나가 "쇼핑 거부의 날Buy Nothing Day" 캠페인이라고 할 수 있다. 당연히 《애드버스터스》 신년호가 크리스마스 시즌을 그냥 넘어갈 리 없다. 《애드버스터스》 2007년 신년호의 뒤표지는 애드버스터스식 저항 행동을 위한 도구를 제공한다. 예수의 얼굴 가면이 그것이다. 이를 오려서 혹은 더욱 열성적이라면 이를 복사하여 얼굴에 쓰고, 더 큰 효과를 위해 가

능하면 침대보까지 뒤집어쓰고 쇼핑몰로 가는 것이다. 그러나 이 재미난 직접행동 전술이 보여주는 발랄함과 달리 신년호의 구성은 심각하고 침울하기까지 하다.

더욱 흥미로운 점은 이제 《애드버스터스》가 거의 시사 정치잡지처럼 보인다는 것이다. 명민한 비교문학이나 문화연구 전공의 대학원생들이 기호학에 대한 지식을 과시하는 것처럼 보이기까지 했던 화려한 이미지 구성은 거의 자취를 감추었다. 우리는 그 자리에서 투박한 리얼리즘 사진들과 도상들을 마주할 뿐이다. 2007년 신년호에서 가장 흥미로운 점은 현재 반세계화운동을 대표하는 투사 중의 투사인 '타리크 알리'를 초대하고 그의 말을 경청하는 모습이라 할 수 있다. 착취와 억압을 물리치기 위해 투쟁하는 격렬한 사회주의자와 《애드버스터스》의 만남은 어딘가 의미심장하다. 아마 우리는 장차 《애드버스터스》에서 그 결과를 확인할 수 있을 것이다.

《애드버스터스》 2007년 3/4월호를 보면 이 잡지의 행보가 부쩍 심상찮아지고 있음을 알 수 있다. 소비자본주의를 향한 선동적인 비판과 저항의 어조는 여전하지만, 그럼에도 불구하고 《애드버스터스》가 전과 같은 모습이라고 생각하기는 어렵다. 흥미롭게도 3/4월호의 편집자 서문은 《애드버스터스》를 이끄는 칼레 라슨이 직접 나서고 있다. 이 글에서 그는 이번 호와 다음 몇 호를 통해 좌파의 새로운 소생에 관심을 기울이겠다고 선언하고 있다. 사실 이부터가 조금 놀라운 것이다. 《애드버스터스》가 좌파란 어구를 그다지 신용한 적이 있던가? 그런데 편집자 서문의 제목은 <새로운 좌파를 위한 청사진>이라는, 약간은 과대망상적인 이름을 달고 있다.

〈아무것도 사지 않는 날〉 포스터, 애드버스터스
저항의 날 달력(2001년 11월).

《애드버스터》 2007년 1/2월호 뒤표지의
예수 얼굴 가면.

이 뜻밖의 서문에서 우리가 접하는 것은 갑자기 쇼핑몰과 텔레비전을 뒤지며 후기자본주의의 열광적 소비자를 향해 찬물을 끼얹는 《애드버스터스》가 아니라 미국의 유명 사회주의자들의 모습을 흉내내는 어색한 몸짓의 《애드버스터스》이다. 지금 우리가 대적해야 할 적가운데 가장 중요한 흉적은 갑자기 네오콘(신보수주의자)이 되어버린다. 그는 갑자기 독자들에게 지금 당장 행동에 옮겨야 할 몇 가지를 주문하여 케냐나 브라질, 인도로 떠나 그곳의 운동가들과 함께 연대하도록 촉구한다. 심지어 2007년 1/2월호에서 그는 영국의 유명 사회주의운동가인 타리크 알리의 주장을 좇는 것이 분명한, 이른바 '제3의 당'가입을 주장한다. 풀뿌리사회운동도 아니고 하물며 이웃들과 유기농야채를 나눠 먹는 협동조합도 아닌 제3의 당? 이는 분명 《애드버스터스》스럽지 않은 아이디어다.

그러나 우리를 더욱 놀라게 하는 것은 우리 시대의 가장 소란스런 절대자유주의자libertarian임을 자처하던 《애드버스터스》와는 정반대의 생각이 나타날 때이다. 요컨대 우리 시대에 자유롭게 선택하는 개인의 모습을 압축하는 것은 뭐니 뭐니 해도 '낙태'의 자유 아니던가. 또한 낙태할 권리를 옹호하는 이들의 핵심적인 주장은 선택의 권리란 것이 아니던가. 그런데 선택의 자유를 위한 투사였던 《애드버스터스》가 내놓은 주장은 반대로 비록 어떤 의견을 가질지라도 낙태는 비극임을 자각하라는 경고이다. "자신의 도덕을 마련하라"라는 명령에 딸린 이 느닷없는 주장은 이 잡지의 자유주의를 사랑했던 독자들에게 적지 않은 놀라움일 것이다.

사실 얼마 전부터 《애드버스터스》는 상당히 소박하고 어쩌면 관습적이라고 할 만한 시각적 편집을 선보이고 있다. 역광고 기법을 이

용한 유명 브랜드의 광고 패러디, 그리고 제시적인 텍스트 사용을 억제하면서 재치 있는 포토 몽타주를 풍부하게 사용하는 것 등이 기존의 독자들이 익숙해 있던 《애드버스터스》일 것이다. 2007년 3/4월호를 여는 <분열된 존재The Existential Divide>라는 제목의 포토콜라주 에세이는 기존의 《애드버스터스》를 생각하면 지극히 소박하고 천진하기까지 하다(이 글은 편집자인 칼레 라슨이 직접 팔을 걷어붙이고 쓴 글이다. 왜 그가 갑자기 부쩍 잡지의 일선에 나서는 것일까. 그것이 《애드버스터스》가 직면한 위기의 징후처럼 보이는 것은 나만의 의혹일까).

알레고리적인 어법을 제거한 단언적인 주장, 폭로와 고발을 위해 제시되는 간결한 텍스트, 그리고 이를 거들기 위해 동원된 도표와 참고사진들은 기존의 《애드버스터스》가 자랑하던 이미지를 향한 게릴라전투와는 다르다. 이는 특집으로 마련한 중국 현대미술에 관한 기사를 염두에 두면 더욱 의미심장하게 보이기까지 한다. 중국 현대미술의 사정에 정통한 젊은 비평가들은 매우 간결하면서도 꼼꼼하게 그리고 적잖이 통렬한 어조로 중국 현대미술의 불운과 딜레마를 분석한다. 그리고 그들이 선별한 중국 작가들의 작품은 얼핏 《애드버스터스》가 직면한 문제를 빗대어 풍자하는 것처럼 보이기까지 한다.

물론 중국 현대미술의 역설적인 위치를 생각하면 이를 쉽게 이해할 수 있다. 1979년 "싱싱星星" 그룹이라는 미술가 집단의 출현과 더불어 시작된 중국의 진보적 미술운동은 1980년대에 거의 폭발적인 영향을 발휘했던 것으로 알려져 있다. 그리고 알다시피 천안문사태를 경유하며 일시적으로 위축되고 억압당한 것처럼 보였던 중국 현대미술은 이제 기묘한 위치에 다다랐다. 이는 세계의 공장이자 또한 세계 최대의 소비자 집단을 거느린 괴물과도 같은 중국의 모습과 똑같다. 미증유의

불평등과 착취가 확산되고 있으면서도 동시에 백악관을 흉내 낸 디즈니랜드풍의 대저택에서 살고 천문학적인 돈을 퍼부으며 서양의 애완견을 사들이는 부자들이 사는 곳이 중국이지 않은가.

이는 물론 중국 현대미술의 단면과 일치한다. 그들이 지금껏 존재하였던 현대미술의 언어들을 앞다투어 소비하며 중국의 현실을 고발하는 작품을 쏟아낼 때, 우리는 소더비와 크리스티 경매장에서 경매꾼들이 전율할 만한 속도와 가격으로 희대의 투기적 상품이 되어버린 중국 현대미술 작품을 사들이는 모습을 동시에 마주한다. 장샤오강 같은 중국 현대미술가의 작품이 수십억이 넘는 가격에 팔렸다는 소식을 들으며 놀라면 놀랄수록 현대 사회에서 미술과 디자인이 처한 모순에 대한 무지가 드러날 뿐이다. 장샤오강의 작품이 중국의 시장경제로의 이행이 초래한 불길하고 음산한 현실에 대한 응시를 드러내는 것이라고 단언하는 비평이 쏟아질수록 투기적인 자본은 더욱 쾌재를 부르며 그 작품을 사들일 뿐이다.

물론 근년의 미술비평이란 것이, 돈이 된다는 투자분석가의 조언과 거의 같은 수준의 말이 되어버린 지 오래임을 생각하면 놀랄 일도 아닐 것이다. 그리고 이는 소비자본주의에 대한 격렬한 조롱과 비난을 쏟아내면 쏟아낼수록 금세 그것이 소비자본주의가 애호하는 미학적 상투어구가 돼버리는 것과 일치한다. 《애드버스터스》를 은밀하게 애독하며 그로부터 다음 광고 전략을 구상하는 광고업자와 디자이너를 연상한다고 해서 무엇 틀린 말이겠는가. 그리고 그 곤혹스런 혼란으로부터 벗어나기 위한 경련적인 시도가 난데없이 스스로 사회주의자인 척하며 정치적 이슈에 돌연 '올인'하는 《애드버스터스》의 애처로운 모습으로 나타난다고 해서 또 무엇 놀랄 일이겠는가.

그러나 물론 이를 그저 어느 소문난 잡지의 처량한 패퇴로 간주하
고 만다면 너무나 서글픈 일이다. 적어도 디자이너들에게는 그럴 것이
다. 디자인에 반하는 디자인을 시도했던 거의 유일한 시도가 «애드버스
터스»였음을 상기한다면, 결국 이 잡지의 좌절은 곧 자본주의에 납치된
디자인을 제외하고는 어떤 디자인도 불가능하다는 말로 들려야 옳다.
«애드버스터스»를 손쉽게 조롱하는 자들에게 진정 화가 있을 것이다.

«애드버스터스»에 관한 세 권의 책

«애드버스터스»는 잡지이기에 앞서 1990년대 이후 가장 주목할 만한
사회운동의 경향 자체임이 분명하다. 이 운동은 현기증나리 만큼 지나
친 성공을 거두었고, 그 덕에 지금 맹렬한 반격과 조롱을 받는 지경에
이르렀다. 그리고 «애드버스터스»를 다루거나 언급하고 있는 책 몇
권이 잇달아 국내에 번역되었다. 아쉽게도 이 책들은 그다지 큰 관심을
끌지 못한 것 같다. 그러나 디자인의 사회적 책임과 가치에 대해 관심
이 있다면 이 책들은 읽어볼 만한 가치가 있다.
　　한국에 소개된 첫 번째 책은 «애드버스터스»의 주역인 칼레 라슨
과 그를 지지하는 디자이너들의 주장을 망라한 «애드버스터: 상업주
의에 갇힌 문화를 전복하라»[1]이고, 그 다음은 그보다 2년 먼저 출간된
나오미 클라인의 «NO LOGO: 브랜드 파워의 진실»이다.[2] 출간 즈음
세계 어느 유명 서점을 가든지 베스트셀러 진열대를 넓게 차지하고 있
던 책이 바로 «NO LOGO»다. 그러나 이 책은 한국에서 이렇다 할 관
심을 받지 못하고, 역설적이게도 마케터나 상업디자이너를 위한 참고
서적쯤으로 취급받았다.

나오미 클라인은 노엄 촘스키에 필적할 정도는 아니지만 어쨌거나 세계적으로 유명한 '반세계화 운동'의 투사임이 분명하다. 그리고 소비자본주의의 만화경을 만들어내는 데 연루된 자들이라면 누구나 두려워할 인물임이 분명하다. 1999년 시애틀 반세계화 시위 이후 적어도 제정신이 있는 서구의 디자이너라면 더 이상 나오미 클라인의 주장을 무시하기 어려웠을 것이다.

그녀는 지금 디자이너가 브랜드화된 자본주의, 즉 로고 자본주의를 만들어내고 있음을 역설한다. 나오미 클라인식의 이야기에 따르면, 우리 시대의 자본주의적 착취를 대표하는 인물은 브랜드화된 기업이며 그들을 위해 이데올로기적 용역을 제공하여 부와 명성을 누리는 마케터, 경영컨설턴트 광고업자 그리고 디자이너다. 찰스 디킨스의 소설에나 나올 법한 가혹한 노동감독관도 아니고, 노동조합 결성을 가로막으려 쇠파이프를 휘둘러대는 1980년대식의 구사대도 아니다. 지금 우리 시대의 공적은 바로 그들이다. 그들은 1960년대 이후 번성해온 반문화운동의 온갖 좋은 상상력을 납치하여 그것이 대적하였던 바로 그 권력을 위한 송가로 탈바꿈시켰다. «NO LOGO»는 그 전말을 꼼꼼하고 열정적으로 폭로하고 고발한다.

최근 출간된 «혁명을 팝니다»는 «애드버스터스»가 추구하였던 이른바 '문화방해운동'에 대한 결산이라 할 수 있다.[3] 반론이야 구구하겠지만, 문화방해운동의 공과를 조목조목 짚는 저자들의 주장은 충분히 경청할 가치가 있다. 그들은 문화방해운동이 의미 있고 유용한 사회적 변화를 가로막을뿐더러 그런 시도 자체를 차단하는 나쁜 역할을 하고 있다고 힐난한다. 그들이 생각할 때, 그 근본적인 이유는 바로 문화방해운동이 기대고 있는 상상력 자체가 문제이기 때문이다.

이는 문화방해운동의 이념이라고 할 반문화운동의 이데올로기가 결함투성이라는 점에서 비롯된다. 자본주의가 초래한 다양한 사회적 결과를 해결하려는 노력보다는 도피적이거나 체념적인 거부를 선동하고, 실질적으로 사회를 변화시킬 수 있는 힘(정부, 제도, 법률, 공적인 규제 따위)을 근본적으로 부정하는 것이 반문화운동 아닌가. 따라서 그 입바른 반세계화론자들이 브랜드화된 거대기업을 겨냥해 투쟁을 주장하고 시장의 악을 거부하자고 강변하지만, 저자들이 보기에 그것은 허위적인 주장일 뿐이다.

저자들이 바라볼 때 반세계화론자들이 비판하는 것은 시장 자체의 논리가 만들어낸 결과가 아니라 시장의 실패일 뿐이다. 또한 반문화적인 에토스를 으스대며 관료주의니 권위주의니 하는 상투적인 비난으로 정부를 비판하는 것은 자발성과 자유의 옹호라는 핑계로 착취의 자유, 환경파괴의 자유, 전쟁의 자유를 방조하는 것이었다. 결국 그들은 놀라운 주장을 제시한다. 그들은 책을 끝내며 이렇게 쓰고 있다.

그러기 위해서는 개인의 자유를 제한해야 한다. 다른 사람들도 똑같이 할 것이라는 보장에 대한 대가로 개인들이 자유를 포기할 의향이 있다면 여기에 잘못된 것은 전혀 없다. 결국 문명은 규칙을 받아들이고, 다른 사람들의 필요와 이해를 존중해서 개인의 이해를 추구하기로 한 우리의 의지를 토대로 세워졌다. 정치 좌파들이 잘못된 반문화의 이상에 헌신함으로써 문명의 근본 원리에 대한 신념을, 역사의 어느 때라도 그런 신념이 필요한 시기에, 버렸다는 사실을 확인하는 것은 참으로 마음 아픈 일이다.

물론 마음 아픈 일이다. 사실 마음 아픈 정도로 충분할까? 아닐 것이다. 그 이상일 것이다. 우리는 반항과 거부, 부정 따위의 개념을 내세우며 자신이 인습과 규칙, 주류에 맞서서 살고 있다고 잘난 체하였다. 그래서 자신이 진정으로 자유로운 주체라고 확신하였다. 그렇지만 그것이 고작해야 라이프스타일을 선택할 수 있는 자유 따위에 불과하였다면? 프랑스의 유명 사회학자들의 용어를 빌리자면 '새로운 자본주의 정신'을 퍼뜨리는 이데올로그에 다름 아니었다면? 자신이 기만으로 가득 찬 삶을 살았다는 발견 이후에 그저 가슴이 아픈 정도에 그친다면, 그는 기만당할 것이 처음부터 없었거나, 한 번도 자신의 자유를 믿어본 적이 없는 우울증 환자였을 것이다.

그런데 왜 이 모든 물음이 《애드버스터스》를 두고 나타날까. 왜 《애드버스터스》인가? 반문화적 기운을 뿜어내며 1960년대 청년문화운동의 혁명적 열정을 대표한다고 자처했던 《롤링 스톤》도 아니고, 내로라하는 급진적 지식인들의 요람이었던 《뉴 레프트 리뷰》는 더더욱 아니고, 왜 《애드버스터스》일까. 국제적 명성을 구가하는 수많은 라이프스타일 잡지들이 다투어 창간되는 마당에, 서점에서도 찾아보기 힘든 낯선 잡지가 관심의 대상이 되고, 문외한들이 더 많을 그 잡지를 두고 왈가왈부하는 책들이 나온 까닭은 무엇일까.

이는 많은 이들이 《애드버스터스》를 마지막 희망처럼 떠받들었기 때문이었을지도 모른다. 이를테면 《혁명을 팝니다》의 저자들은 《애드버스터스》가 '체제 전복적 러닝 슈즈 브랜드'인 블랙 스팟 스니커의 주문을 받기 시작한 날, 바로 "2003년 9월은 서양문명 발전의 전환점"이었다고 통탄하며 책을 시작한다. 물론 그런 이야기는 지나친 호들갑처럼 들린다. "쿨을 다시 생각하자"며 이미 흔하게 볼 수 있는 캔

버스 운동화에 검은 점을 그려 넣은 운동화를 팔면서 이것이 정치적 행위라고 너스레를 떠는 《애드버스터스》가 가소롭지 않은 것은 아니다. 그들은 '쿨'이라는 미학적 가치를 동원한 소비자본주의 '마케팅'을 천연덕스럽게 답습하며 진짜 쿨한 것은 바로 이 운동화라고 주장한다. 물론 멍청한 짓임에 분명하다.

그렇지만 《애드버스터스》가 운동화를 팔기 시작했다는 것이 무슨 대수인가. 알고 보면 그들은 이미 전부터 그 비슷한 짓을 계속하지 않았던가. 그러나 그것이 지은이들에게 충격이었던 것은 그 단순한 '마케팅' 캠페인 때문이 아니라 바로 《애드버스터스》를 지켜보던 이들에게 들이닥친 갑작스런 자각과 반성 때문이었을 것이다.

"반문화는 애초부터 지극히 기업가적이었다. 《애드버스터스》가 그렇듯이 반문화는 자본주의의 가장 진정한 정신을 반영했다"라고 서글프게 선언할 때, "히피 이데올로기와 여피 이데올로기는 하나이며 동일하다. 1960년대의 반란을 특징짓는 반문화 사상과 자본주의 체제의 이데올로기는 하나이며 동일하다"라고 개탄할 때, "반문화 정치는 혁명적인 독트린이 아니라 지난 40년 동안 소비자본주의를 추진해온 동력 가운데 하나였다"라고 역설할 때, 그것은 《애드버스터스》 자체라기보다는 그것을 지지하고 추종하였던 사람들, 반문화적 사회비판을 통해 나은 세계를 향해 나아갈 수 있다고 믿었던 사람들 자신의 반성을 가리킨다고 할 것이다.

그렇다면 《애드버스터스》의 주역인 칼레 라슨이 "새로운 세계 문화 안에서, 좌파의 시체를 뛰어넘읍시다!"라고 선언하며 우리에게 남아 있는 "마지막 혁명적 충동"이라고 역설했던 그것은 이제 무용한 것일까. 나아가 <중요한 것을 먼저 하라 2000First Thing First 2000> 디자인

선언을 통해 《애드버스터스》를 지지하였던 세계적인 디자이너, 디자인 평론가, 저널들은 또 무엇인가. "개먹이 비스킷, 커피, 다이아몬드, 세제, 헤어 젤, 담배, 신용카드, 운동화, 둔부 비만 해소 운동기구, 라이트 맥주, 레저용 차량 같은 물건을 파는 일에 자신의 기술과 상상력을 적용"하는 디자이너들에게 자각을 촉구하며, "소비주의는 논쟁의 여지가 없이 만연하고 있으나, 다른 시각의 도전을 받아야 하며 그 도전의 일부는 시각 언어와 디자인 자원의 형식을 통해 표현될 수 있다"라는 주장은 어떻게 받아들여져야 하는가.

결국 반문화운동이나 문화방해운동을 통해 자신들을 옹호하였던 디자이너들에게 《애드버스터스》 신화의 몰락은 커다란 도전이다. 물론 그것은 디자인의 문화정치학 전체를 다시금 생각하도록 하기 때문이다. 부디 이것이 또 하나의 '트렌드'로 받아들여지지 않기를 바랄 뿐이다.

1 칼레 라슨 외, 《애드버스터: 상업주의에 갇힌 문화를
 전복하라》, 길예경 · 이웅건 옮김, 현실문화연구,
 2004.

2 나오미 클라인, 《NO LOGO: 브랜드 파워의 진실》,
 김효명 · 정현경 옮김, 랜덤하우스중앙, 2002.

3 앤드류 포터 · 조지프 히스, 《혁명을 팝니다》, 윤미경
 옮김, 마티, 2006.

사진 자연사 박물관:
《컬러스》의 사진적 이데올로기

《컬러스》의 천일야화

후기자본주의 시대에 가장 각광받는 사회운동은, 단연 스스로 인도주의적 운동이라고 불리기를 좋아하는 이른바 '인권운동'이란 것이라 할 수 있다. 이 운동의 중요한 원리는 현실의 끔찍한 참상과 얼마간 거리를 두고, 눈길이 미치는 곳에 있는 이들을 순진하고 무고한 약자로 환원하는 것이다. 결백한 피해자들이라는 이 신화적인 인물들은 거의 모든 미디어에서 끈덕지게 되풀이하여 나타난다. 아무튼 인권운동 혹은 어떤 이들이 경멸적으로 "인권의 문화"라고 말하는 후기자본주의 시대의 유행은 또한 그 시대를 대표하는 기업의 주요한 캠페인의 일부가 되기도 한다. 물론 어떤 이는 설령 그것이 초국적기업이 벌이는 활동이라고 할지라도 그 훌륭한 선의를 모욕하거나 업신여겨서는 안 된다고 힐난할지도 모른다. 하물며 그것이 '베네통'일진대!

물론 헤지펀드를 이끌고 다니며 금융 투기를 일삼고 천문학적인 부를 누리는 투기 자본가들에 견준다면 베네통은 좋은 기업이라고 주장하기 쉬울 것이다. 그러나 그 어떤 가공할 적보다 인도주의적 대의를 내세우며 간섭하는 인권운동가나 사회봉사단원이 더 나쁘다고 생각하는 사람들이 있을 수 있다. 흔해빠진 약자나 가난한 자에 대한 연민으로 사실 무엇이 정의인지가 혼란에 빠진다면, 그 결과 그 속에 있는 자들이 놓여 있는 세계를 갑자기 평범한 피해자의 세상으로 둔갑시

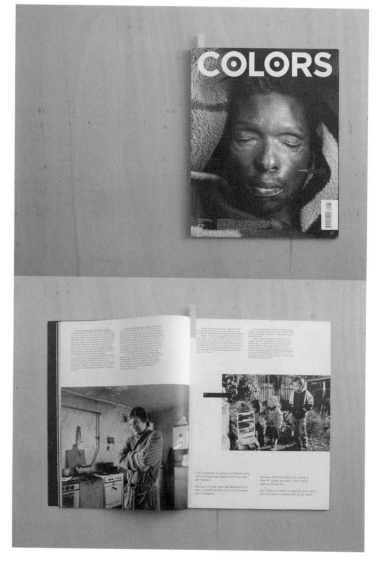

《컬러스》 2006년 봄호 표지.

《컬러스》의 사진들은 섬세하게 배치되어 있지만,
기사의 진실성을 증명하는 "증거로서의
사진"과는 거리가 멀다.

킨다면, 사실상 사회를 변화시키려는 어떤 결정도 사라져버리게 된다. 따라서 억지스런 주장처럼 들리겠지만 악랄한 투기자본가보다 '베네통' 같은 기업이 훨씬 위험할뿐더러 나쁠 수 있다. 하물며 그것이 새로운 자본주의에 대한 어떤 비판도 질식시켜버리고 나아가 그 자본주의를 위한 선한 사마리아인으로 행세한다면 더욱 경계해야 할 일인지도 모른다. 그래서 '베네통'은 무엇보다 문제적인 기업이 된다.

그러나 어떤 경계심을 품고 상대하든 '베네통'이 발간하는 사진 잡지인 《컬러스Colors》의 명성과 인기는 당분간 지속될 것이다. 그리고 이 잡지가 발휘하는 충격적인 포토 저널리즘에 저항하기도 쉽지 않을 것이다.

《컬러스》 2006년 봄호는 에이즈를 특집으로 다루고 있다. 물론 섹스와 성 정체성을 둘러싼 우리 시대의 복잡한 풍경을 생각할 때, 그리고 에이즈가 더욱더 가난한 이들의 병이 되어가고 있는 상황을 생각할 때, HIV에 감염된 이들만큼이나 또렷한 약자는 없을 것이다. 에이즈는 매춘부와 동성애자 그리고 사회의 주변에서 배회하는 실업자들과 가난한 노동자들의 병이 되었다. 그리고 무고한 피해자를 쫓는 우리 시대의 강박적 시선은 자신의 욕망에 가장 잘 부합하는 대상을 바로 에이즈에서 찾을 것이다.

이번 호 《컬러스》는 세계보건기구나 그 어떤 의료기구가 내놓을 수 있는 조사 보고서보다 생동감 있고 적나라하게 전 지구적으로 존재하는 에이즈의 고통을 재현한다. 150명에 이르는 친구와 지인을 에이즈로 잃어버린 런던의 어느 드랙퀸이 회고하는 "개인적인 대학살 personal holocaust"의 기억, 인도의 세계 최대 트럭 운송터미널에서 만난

어느 트럭 운전수의 순박하기까지 한 거리 매춘부와의 섹스 이야기에서 시작하여 우리는 지구를 횡단하기 시작한다.

우리는 에이즈에 관한 천일야화를 듣느라 시간이 흐르는 것도 잊은 채 «컬러스»를 붙잡고 밤을 지새울지도 모른다. «컬러스»의 이야기들은 모두 섬세하게 조정된 사진들과 함께 배치되어 있다. 그것은 기사의 진실성을 증명하는 "증거로서의 사진"과는 거리가 멀다. 그것은 텍스트를 삼켜버린 근자의 사진들과도 다르다. 알다시피 광고사진에 중독된 독자들이 능수능란한 기호학적 해독을 한다는 것은 상식에 가까운 이야기다. 따라서 사진 곁에 놓인 텍스트는 순전히 시각적 들러리로 전락해버린다. 읽는다고 해서 나쁠 게 없지만 타이포그래피만 힐끗 쳐다본 채 지나버려도 그만인 것, 텍스트는 그런 것이다.

그러나 «컬러스»의 사진들은 텍스트의 외부에 놓여 있지 않다. 독립적이지만 텍스트의 일부로 참여한다. 사진과 텍스트 사이에는 보이지 않는 구두점이 찍혀 있는 것처럼 보이기까지 한다. 그런 점에서 «컬러스»의 사진은 교활하리 만큼 겸손하고 떳떳하다. 그리고 사진적 진실을 둘러싼 냉소와 조롱을 용케 피해 간다. «컬러스»의 사진은 여전히 카메라가 포착해야 할 대상이 있음을 주장하기 때문이다. 물론 이것이 새로운 사진의 이데올로기라는 점 역시 분명하다.

연옥의 밀림: «컬러스»의 사진 이데올로기

일전 어느 신문에서 재앙지 관광disaster tourism이 뜬다는 기사를 읽은 적이 있었다. 그 기사에서 꼽은 관광 명소 재앙지란 카트리나가 휩쓸고 간 미국 남부의 도시에서부터 원전 사고로 악명 높은 체르노빌 그리고

나아가 브라질 리우데자네이루의 파벨라스pavelas를 망라한다. 이는 이른바 포스트-관광post-tourism의 전형에 해당한다 할 수 있을 것이다. 대량생산-대량소비사회의 시대에 만들어진 조직화된 대중 관광은 이제 제 시절을 잃은 지 오래다. 그 자리를 차지하는 탈근대적 여행의 세계는 오지탐험이나 테마여행 같은 것이다. 전세 비행기를 타고 가이드의 인솔을 받으며 세계적인 체인 호텔에 투숙하고 여행자수표로 결제하는 여행객의 세계는 아직 건재하다. 그렇지만 이런 여행이 더 이상 우리 시대의 여행의 기분과 열정을 장악하지 못한다는 점 역시 분명하다.

하긴 우리는 수학여행을 떠나는 국민적 스펙터클로서의 경주를 대신하여 '문화유산 답사'를 위한 나만의 여행지로서 경주를 택하지 않았는가. 그리고 이는 현재의 소비문화가 겪은 변화와 나란히 자리해 있다. '기호sign의 경제'란 말이 새로운 자본주의의 소비문화를 설명하듯이 우리는 더 이상 편익을 사용하는 것이 아니라 기호를 소비한다. 따라서 《컬러스》를 일러 현 시점에 부합하는 새로운 《론리 플래닛 *Lonely Planet*》이라 한다면, 이는 너무 비뚤어진 심술일까. 《론리 플래닛》은 대중관광 시대를 대표하는 여행 안내서다. 그 책은 여전히 공항서점과 여행지의 책방에 즐비하게 쌓여 있다. 그렇지만 우리는 크게 힘들이지 않고 그 책에 관한 교양 있는 중산층의 젠체하는 푸념과 조롱을 상상할 수 있다.

예컨대 "이 쓰레기 같은 책은 서구 중심의 시점에 완전히 오염되어 본래의 문화적 맥락과 전통을 제거한 채 모든 곳을 쾌적한 구경거리로 만들어버리지 않는가." 좋다, 그렇다면 그 대안은? 물론 우리는 그 옆자리의 잡지 서가에 놓인 《컬러스》를 집어 들면 된다. 아마 우리 시대

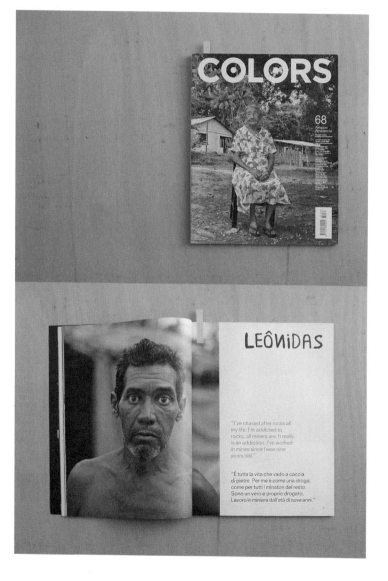

《컬러스》 2006년 여름호 표지.

9월 때부터 광산에서 일해온 아마존 유역의 광부. 《컬러스》는 인류학적인 브로콜리의 사진과 라이프스타일의 기획적 재현으로서의 사진 사를 오가는.

에 가능한 가장 훌륭한 자연사적 아카이브라고 할 «컬러스»가 있으면 우리는 대중 관광의 악몽으로부터 벗어나 '그곳'으로 갈 수 있다.

«컬러스»는 바로 그런 고약한 상상을 입증이라도 하듯이 아마존의 밀림 속으로 우리를 인도한다. 그러나 반짝이는 천연색 사진에 찍혀 있는 이국적 정취의 아마존이 아니다.

놀랍게도 2006년 여름호의 편집자 서문은 브라질의 문화부 장관이며 전설적인 저항 가수였던 질베르토 질이 쓰고 있다(물론 아마존 출신의 환경부 장관인 마리나 실바가 글을 썼어야 옳지 않았을까. 비록 이 글에서 룰라 정권이 마리나를 환경부 장관에 임명한 것을 질 스스로 자랑스럽게 언급하고 있지만 말이다).

그는 아마존을 둘러싼 모든 단순한 사고를 비판한다. 하나는 생물학적 다양성과 경이로운 다문화적 생태를 자랑하는 아마존이란 생각이고 다른 하나는 "지구의 허파"라는 비유가 암시하듯이 인류의 생존에 필수적이지만 점차 사막화되어 가고 있는 아마존이란 생각이다.

그는 이 두 가지 생각 모두에 반대하며, 자연과 사회가 양립하고 경제적 요소와 인간적 요소가 공존할 수 있는 아마존을 상상하도록 촉구한다. 물론 이런 상상은 맹목적인 생태주의적 관점에서 모든 개발을 악마시하는 태도를 겨냥한 것이다. 부유한 나라에 사는 이들의 상식적 윤리가 되어버린 자연 숭배는, 그 자연을 통하여 사회를 꾸려가야 하는 자들에게는 역겨운 협박일 뿐이기 때문이다. 알다시피 신자유주의적인 세계화의 재앙이 강타한 첫 번째 대륙이라 할 남미에서, 그 변화가 남겨준 선물은 세계화의 옹호자들이 보증했던 보다 나은 삶의 세계가 아니었다. 그것은 차라리 지상의 연옥이라 할 "파벨라스"라고 불리는 참담한 빈민굴이었다. 남미의 대도시 어디에서나 볼 수 있는 이 거

대한 주거촌은 그들 스스로 '인간 쓰레기human garbage'라고 부르듯이 더이상 인간적인 존엄과 무관한 채 살아가는 사람들의 세계다.

그렇다면 아마존은? 당연히 바로 그 파벨라로부터 고개를 돌리기 위하여 마련된 남미 대륙의 시각적 미끼가 아닐까. 질베르토 질의 완곡한 "지속가능한 개발" 대상으로서의 아마존에도 불구하고, «컬러스»의 아마존은 너무나 아름답고 또한 감동적이다. 경찰의 눈을 피해 채광지에서 보석을 캐는 광부들, 오지에서 선교활동을 하는 중국 출신의 선교사와 믿음이 두터운 모르몬교 전도사들, 먹을 것이 풍족하지는 않지만 사랑으로 맛을 내어 세상에서 가장 맛난 음식을 내놓는 시골 여인숙의 안주인, 환자에서부터 투표함까지 운반하는 헬리콥터 조종사. «컬러스»는 인류학적인 보고報告로서의 사진과 라이프스타일의 기호학적 재현으로서의 사진 사이를 아슬아슬하게 오가면서 그곳을 우리에게 운반한다. 현대 사진의 이데올로기를 이해하기 위해 «컬러스»가 불가결한 것도 아마 이 때문일 것이다.

슬로우 슬로우 퀵 퀵: 슬로우 푸드의 자연사 박물관

«컬러스» 69호는 "슬로우 푸드"를 특집으로 다루고 있다. «컬러스»를 볼 때마다 드는 생각이 있다. 아마 이 잡지를 읽어본 이라면 적잖이 공감할 텐데, 전 지구적 자연사 박물관을 위한 비주얼 프로젝트가 있다면 그 일은 아마 «컬러스»에게 맡기는 것이 제격이리라. 그만큼 «컬러스»가 발견하고 추적하는 장소와 인물은 방대하고 또한 신기하다. 사실 «컬러스»를 볼 때마다 우리는 이 잡지야말로 주류 미디어가 배제하고 소외시킨 세계를 발견하고 섭렵하는 저널리즘의 정신을 대표

하는 것이 아닐까 하는 착각에 빠지곤 한다. 거의 바깥 세계와 접촉한
적이 없을 것 같은 세계를 보고하고 증언하는 ≪컬러스≫의 능력 때문
이다.

　물론 이는 그다지 신빙성 없는 생각일 것이다. ≪컬러스≫가 제공하
는 세계의 이면은 또한 그곳과 연결됨으로써 번성하는 세계 시장의 논
리에 통합된 곳일지도 모르기 때문이다. 알다시피 대중관광의 시대 이
후 우리가 목격하고 있는 새로운 여행 문화의 목적지는 대개 오지이거
나 숨겨진 장소들이다. 이를테면 슬로우 푸드를 주제로 삼고 있는 이번
호 특집에 등장하는 장소들은 대관절 어떤 지리적인 궤적을 통해 연결
되어 있을까. 어쩌면 이는 값비싼 유기농 야채와 과일을 소비하는 호사
가들을 위해 조성된 식료품 시장의 궤적일지도 모른다. 알다시피 그것

은 현재 가장 번성하고 있는 틈새시장 가운데 하나다. 이는 분명 1960년대 이후 세상을 바꿔낸 '녹색 혁명'에 대한 자본주의의 반전이다.

자연의 규칙과 질서를 제어하면서 농작물의 대량생산을 가능케 했던 과학기술의 진보는, 많은 이들을 기근과 빈곤에서 벗어날 수 있도록 한 것처럼 보였다. 그렇지만 이제 녹색혁명은 무엇보다 의심의 대상으로 전락했다. 무언가 고삐 풀린 듯 보이는 세계를 향해 서구인들이 반성의 눈길을 던질 때, 사실 자연 질서의 교란보다 더 매혹적인 대상은 없을 것이다. 그것이야말로 고장 난 세계를 증언하는 최적의 대상이기 때문이다. 불가해하게 보이기까지 하는 기후 현상의 변덕이든 아니면 영문을 알 수 없는 신종 전염병의 등장이든 그 모든 현상은 우리에게 충격을 자아낸다. 그리고 이는 문명 전체의 병리를 증명하는 살아 있는 신호처럼 해석된다. 화학비료를 통해 대량 재배된 후 표준화된 포장을 통해 수출되고 팔리는 농산물들은 결국 자연과의 공존을 파괴한 인간의 오만이 빚어낸 재난이라는 망상이 번성하는 것도 당연한 일일 것이다.

그 결과 그러한 자연 현상의 이변은 궁극적으로 자연의 섭리를 배반한 인간에게 되돌아온 자연의 앙갚음처럼 보일 수도 있다. 그러나 자연과 더불어 살아야 한다는 평범한 반성의 결론에 만족하고 우리의 신경질적인 불안을 다스려야 할까. 어느 철학자의 말마따나, 우리는 세상을 변화시켜야 한다는 꿈보다는 언젠가 세상의 종말이 오고야 말 것이라는 꿈을 꾸는 편을 더 쉽게 여긴다. 그러나 종말론적 불안은 언제나 그것을 견딜 만한 것으로 변화시키는 무엇을 발명한다. 몇 년간 시장을 석권하고 있는 새로운 소비문화의 슬로건 '웰빙'이야말로 바로 그러한 것일지도 모른다. 알다시피 불안은 또한 그 불안을 낳은 본래적

흙으로 형상화한 세계지도.

《클러스》는 후기 근대의 느부신 도시로부터
탈출하여 자연이 그 자체로 존재하는 세계를
제시하는 사물을 한다.

논리에 의해 통제되고 조정되기도 한다. 그것은 불안을 강박으로 대체한다. 즉 "우리는 어디서부터 잘못을 저질렀던 것일까"와 같은 불안은 "그래, 이것이 없다면 우리는 모두 죽고 말 거야"와 같은 강박으로 자리바꿈한다. 그 강박을 공급하는 곳은 물론 그 불안의 원천이었던 자본주의 경제임이 분명하다. 유기농 식품은 이제 자연적 대상을 향한 속죄의 행위이기에 앞서 가장 세련된 라이프스타일의 일부이다.

이번 호에서도 《컬러스》는 진부하고 또한 지루한 슬로우 푸드를 소재로, 기대를 능가하는 풍성한 시각적 풍경을 제공한다. 그것은 물론 '스펙터클의 사회'가 제공하는 감각적인 매개와는 다르다. 외려 그것은 '스펙터클의 사회'가 공급하는 이미지의 대척점에 있는 것처럼 보인다. 우리가 세계를 인식하고 체험하는 시각적인 체험의 규칙을 사전에 규정하는 '스펙터클'과 달리, 《컬러스》가 제공하는 날것의 세계는 우리에게 마치 이미지의 하이데거주의자가 되자고 속삭이는 것처럼 들리기까지 한다. 과학기술 문명이 만들어낸 세계에 대한 인식과 체험의 원리에서 벗어나, 즉 존재의 속삭임을 더 이상 들을 수 없는 존재 망각의 시대에서 벗어나, 우리가 발견하고 돌아가야 할 존재의 세계가 있다면? 《컬러스》는 이런 하이데거의 물음처럼 후기 근대의 눈부신 도시로부터 탈출하여 자연이 그 자체로 존재하는 세계를 제시하는 시늉을 한다.

이를테면 우리는 북유럽 지역에 흩어져 사는 사무이족들이 어떻게 자신들의 순록 고기를 만들어내는지 볼 수 있다. 알래스카에 살고 있는 원주민 어부들이 우리가 먹고 있는 양식 연어와 다른 잿빛의 싱싱한 진짜 연어를 잡기 위하여 어떤 노력을 기울이는지 전해 듣는다. 이웃이 먹을 고기이기에 그들을 보살피듯이 연어를 잡던 어부들이 왜

지금의 연어잡이에 환멸과 고통을 느끼는지를 들을 때, 우리는 감동하지 않을 수 없다. 피레네 산맥의 양치기, 이탈리아 남부의 자두 농사꾼, 그리고 무엇보다 우리가 사파티스타라고 일컫는 옥수수 농사꾼들의 이야기는 더욱 놀라움을 자아낸다. 치아파스 지역의 게릴라 부대를 지휘하는 마르코스 부사령관의 스키 마스크 따위는 잊어야 할지도 모른다. 왜냐면 그들의 투쟁은 보다 원대하기 때문이다.

그들은 자신들의 오랜 농토와 수천 년에 걸쳐 자연이 만들어낸 종자를 지켜내기 위하여, 유전공학 처리가 된 종자와 신종 화학제품을 강요하는 초국적 기업과 투쟁하는지도 모르기 때문이다. 그리고 그들은 그 무엇에도 아랑곳하지 않는 슈퍼 종자와 슈퍼 해충에 맞선 투쟁을 벌이고 있는지도 모른다. 호주의 어느 식물학자들이 만든 유기농을 위한 실험실 겸 종자배급소의 이름처럼 우리는 지금 인류를 위한 하나의 '방주'를 지어야 할 판국이다. 그러나 그 위급함의 공포와 불안이 왜 이토록 서정적인 사진 도상과 함께 해야 하는지 당연히 의아스러울 수도 있다. 물론 이는 세계의 혁명적인 변화보다는 파국적인 절망을 상상하는 것이 더 쉬운 우리 시대의 기분 때문일지도 모른다. 그래서 그런 기분과 함께 하는 잡지가 《컬러스》이기에, 이러한 도상적 풍경도 수긍할 만한 것이 되는지도 모르겠다.

디자인의 디자인: «아이»의 시점

디지털 망상 시대의 디자인

넉넉잡아 지난 10년을 생각해보자. 디자이너들이 만들어놓은 시각적 풍경, «애드버스터스»식 표현을 빌리자면 우리의 시각적 "정신환경 mental environment"의 윤곽은 어떤 것이었을까. 아마 이는 크게 두 가지 세계로 나눠지지 않을까. 하나는 키치하거나 손질 흔적이 남아 있는 로우파이한 디자인에 대한 노스탤지어적인 애착. 그리고 다른 하나는 포스트-그래픽 디자인으로 불리는 시각적 세계와 그를 향한 열광. 물론 디자인의 세계가 이러한 시간 감각의 착란을 겪으며 두 세계 사이에서 흔들리는 데는 나름의 이유가 있을 것이다. 여기서 그 이유를 꼼꼼히 따질 여유는 없지만 그것이 발휘하는 효과를 생각해볼 수는 있을 것이다.

시간적 감각을 통해 현실을 부정하는 것이 오랜 관습이었음을 감안한다면 회고주의와 미래주의가 아무 갈등 없이 공존한다는 것은 분명 심상찮은 일이다. 물론 과거와 미래가 얼마든지 가져다 쓸 수 있는 편의적인 대상이 되었다면 문제는 다르다. 사정이 그렇다면 과거와 미래가 더 이상 공존 불가능한 대상이 될 이유가 없기 때문이다. 시간—그것을 진열대 위의 상품처럼 골라 쓸 수 있는 것으로 생각하지 않을 이유가 뭐란 말인가? 유토피아적 상상력이 사라진 세계에서 시간에 유토피아를 상상하는 감정적 긴장이 적재될 이유가 없을 것이다. 과거는 유행했던 스타일의 집합이고, 미래는 예상할 수 있는 트렌드라면, 둘이

반목할 이유가 어디 있단 말인가. 따라서 어쩌면 현대 디자인의 세계야말로 시간의 문화정치학을 가장 먼저 제거한 곳이라 해도 틀리지 않을 것이다. 국제 그래픽디자인 평론지 《아이Eye》의 2006년 여름호를 보며 문득 위와 같은 생각에 빠지지 않을 수 없다.

편집이나 기사 구성의 체계를 무시하고 이번 호 《아이》를 읽어보면 포스트-그래픽 디자인의 세계와 재탈환해야 할 과거의 디자인의 세계가 나란히 놓여 있음을 알 수 있다. 1950년대 형광잉크 사용에 따른 새로운 프린트 디자인 문화의 출현에 관한 것이든, 아니면 《펜로스 애뉴얼Penrose Annual》이라는, 이제는 역사의 뒤안으로 사라진 전설적인 영국 디자인 잡지의 영욕에 대한 것이든 그 모든 기사는 좋았던 과거를 재발견한다. 그러나 이것이 디자인의 역사적 과거를 파헤치는 것이 아

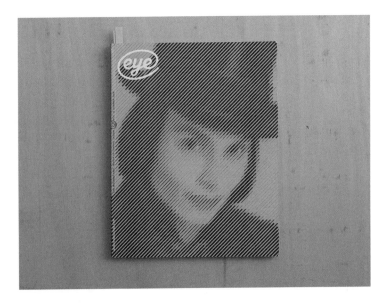

《아이》 2006년 여름호 표지.

님은 분명하다. 과거란 많은 디자이너들이 이미 익숙해 있는 어떤 종류의 스타일에 다름 아니기 때문이다. 이를테면, 형광잉크의 프린트 문화라고? 그것은 이미 디자이너들이 즐겨 사용하던 쿨한 스타일의 일종 아니던가? 망점을 겹치게 하여 인쇄한 프린트(이른바 '무아레moire')는 이미 주변에서 흔하지 않은가? 나아가 머짢아 그것이 '어도비 일러스트레이터'나 '포토샵'의 공식적인 플러그-인이 되지 말라는 법이 어디 있겠는가?

한편 알렉스 맥도웰Alex McDowell과 제프 셔Jeff Scher에 대한 기사가 그 옆에 나란히 놓여 있다. 이 두 디자이너는 현재 가장 쿨한 디자이너의 만신전에 이름을 올린 이들이다. 맥도웰은 펑크 밴드 '섹스 피스톨즈'의 앨범 디자이너로 출발해 창간 초기 잡지 «i-D 매거진»의 디자이너를 거쳐 할리우드의 대표적인 아트 디렉터가 되어 스티븐 스필버그와 팀 버튼의 영화에 참여했던 사람이다. 그는 과학자, 촬영감독, 디자이너 등이 참여한 '매터 아트 앤드 사이언스Matter Art & Science'라는 네트워크를 주도하고 있다. 그 모임의 기본적 아이디어는 간단히 말하자면 다음과 같다. 디자인이란 그림을 그리는 게 아니다. 그것은 무엇을 만든다는 것의 모든 공정이기 때문이다.

제프 셔는 DIY 감수성에 기반한 손작업으로 실험영화를 만드는 애니메이터로서 HBO나 선댄스 채널을 위한 타이틀을 제작하기도 하였다. 그는 관습적인 이야기 영화의 구성을 거스르며 회화적 이미지를 불규칙적이며 비서사적으로 구성하여 이미지의 연속이 만들어내는 효과에 매달려왔다. 그의 작품이 아름다운 것은 이미지의 표면에서 나오는 것이 아니라 이미지를 만들어내는 과정 자체일지 모른다. 즉 작가의 손놀림, 그가 디지털 기술의 편리를 마다하며 회화적 이미지를 통해 행한 작업의 공정 등을 상상하며 우리는 정서적인 영향을 받을 것이다.

섬스 피스틀즈의 앨범 디자이너로 출발한
알렉스 맥도웰은 홀리우드 아트 디렉터가 되어
스티븐 스필버그와 팀 버튼의 영화에 참여했다.

DIY 감수성에 기반한 순작업으로 실험영화를
만드는 애니메이터, 제프 셔.

맥도웰과 셔는 정반대의 인물처럼 보인다. 그러나 지금 디자인
의 세계에서 둘은 다르지 않다. 그들은 쿨한 디자이너이고 시간으로부
터 해방된 현대 디자인의 총아이기 때문이다. 그리고 적어도 이번 호 《
아이》가 보여주는 지금 여기 디자인의 세계가 걷는 모습은 그러하다.
(참고로 이번 호에는 한국 부산의 음식점 간판에 등장하는 캐릭터 이
미지를 분석한 글이 실려 있다. 글보다도 그런 글이 쓰여졌다는 사실이
더 흥미롭다.)

잡지/디자인/잡지

《아이》 2006년 가을호의 특집은 잡지 디자인이다. 그 밖에 읽을 만한
특집이 있지만 단연 눈길을 낚아채는 것은 잡지 디자인에 관한 기사들
이다. 디자인 잡지가 잡지 디자인에 관하여 생색을 내기란 쉽지 않은
일이다. 그럼에도 《아이》는 이번 호에서 대담하게 잡지 디자인을 다
루는 시도를 한다.

　　인터넷의 등장과 함께 거의 섬멸될 위기에 처할 **뻔했다**가 결국 아
슬아슬하게 인터넷과 동거에 들어간 신문과 달리 잡지 디자인은 새로
운 국면을 맞이하고 있다. 폭발적인 광고 수입의 증대와 더불어 국민
잡지의 형태로 '일반 대중'을 겨냥한 잡지가 아니라 이른바 틈새시장의
논리에 따라 종별화된 잡지들이 잇달아 창간되었고, 이들은 대개 성업
중이다.

　　이제는 마케팅계의 노스트라다무스라고 불릴 만큼 전설적 인물
이 된 히피 출신 마케터 페이스 팝콘이 만들어낸 "에고노믹스egonomics"
를 생각해보면 어떨까. 어고노믹스라는 인체공학을 가리키는 용어를

166

흉내 낸 이 에고노믹스란 용어는 에고와 이코노믹스를 결합한 신조어로, 세상으로부터 한발짝 물러나 자신의 세계에 파묻힌 새로운 소비자의 등장을 가리킨다. 물론 이 용어가 단박에 마케팅의 신화로 격상된 것은 바로 대중소비자로부터의 탈출을 적나라하고 간결하게 요약하고 있기 때문일 것이다. 그것이 새로운 개인주의의 발흥을 가리키는 것이든, 아니면 후기자본주의가 요구하는 새로운 삶의 형식에 대한 강박적인 집착을 가리키는 것이든 이는 모두 대중소비자의 시대가 저물었음을 가리킨다. 이와 더불어 잡지 디자인 역시 전에 없는 전환에 직면하고 있음은 분명하다.

《아이》는 이러한 변화를 집약하고 선취한 대표적 사례들을 소개한다. 리뷰를 위해 선택한 잡지는 연륜 있는 《뉴욕》을 비롯하여, 하이

《아이》 2006년 가을호 표지.

테크 DIY 팬들을 위한 미국 잡지 «메이크», 건축가들을 위한 전문잡지인 «아키텍츠 저널*The Architect's Journal*», 스위스 잡지 «디 벨트보헤*Die Weltwoche*» 그리고 역시 스위스에서 발간되는 문화잡지 «두*Du*» 등이다. 그 밖에 따로 꼭지를 만들어 다룬 일군의 연속적인 잡지 기획이 있다. 그것은 «리-매거진*Re-Magazine*»이라는 독특한 1인 전기 잡지로 커다란 비평적 반향을 불러일으킨 바 있던 욥 판 베네콤*Jop van Bennekom*의 대안적 게이잡지 «버트» 그리고 그것의 자매 판이라고 할 «판타스틱 맨*The Fantastic Man*»이다.

«아이»가 택한 잡지들이 현재의 잡지 디자인 문화를 대표한다고 볼 수는 없겠지만(그런 선택을 해야 했다면 차라리 오프라 윈프리의 저 유명한 «오*O*»가 제격이었을 것이다), 그럼에도 불구하고 이들 잡지는 잡지 디자인을 둘러싼 추이를 가늠하는 데 쓸모가 있을 것이다. 잡지 제작을 둘러싼 여건이 급격하게 변화하며 잡지 디자인을 둘러싼 변화 역시 그에 따라 격렬하게 요동쳤다는 것은 모두 잘 알고 있다. 그런 추세를 뚜렷이 반영하는 것 가운데 하나가 스위스의 «디 벨트보헤»일 것이다.

원래 신문이었던 이 매체는 신문시장의 과당 경쟁과 위축을 피하기 위하여 잡지 형태로 변신을 꾀했고, 그 가운데서 가장 중요한 역할을 디자인이 떠맡았다. 고급 저널리즘을 만들겠다는 야심과 가장 지성적이며 세련된 잡지를 만들겠다는 욕망을 충족시키는 데 필요한 것은 단연 새로운 시각적 구성의 성취였으리라. 그리고 이 잡지의 디자인 팀은 바로 그런 목표를 어느 정도 이루었다. 타이포그래피 체제(수평괘선, 렉시콘 폰트 그리고 엷은 색조의 인쇄용지), 그리고 사진과 문자의 적절한 배치(대담한 사진의 사용과 작은 헤드라인, 단도직입적인 레이

《아이》 2006년 가을호는 새로운 소비자를 위한
잡지들의 디자인을 다루고 있다.

아웃 등)는 이 잡지 디자인의 중요한 특성이다. 그 덕분에 이 잡지는 진지한 신문의 품격을 풍기면서도 또한 현대의 고전적 잡지들이 지니고 있던 매력을 결합한다.

반면 《메이크》 같은 잡지는 또 다른 접근의 성공을 보여준다. 실습 교본의 미학과 주류 잡지 디자인을 적절히 섞어낸 이 잡지는 기술 및 기계 중독자들이 가진 특성을 간취하면서 이들이 인쇄매체에 대해 가질 법한 반감과 싫증을 효과적으로 극복한 디자인 언어를 발명해냈다. 그것은 전통적인 취미 잡지의 특성을 살리면서도 첨단 디지털 기기를 다루는 동시대 독자들이 지닌 욕구와 결합시키는 것이었다. 이를테면 해당 기사를 쓰는 필자들이 직접 찍은 조야한 사진들을 순진무구하고 진정성이 있는 미적 대상으로 소비할 수 있도록 이끌어내는 편집은 이 잡지의 특장이라 할 만하다. 그래서 《메이크》가 채택하고 있는 잡지 디자인은 새로운 자본주의사회를 가리키는 표준적인 사회학 용어가 되다시피 한 '취향의 공동체'가 어떻게 잡지 디자인과 조우하는지를 잘 보여준다.

그러나 이런 면에서 가장 주목할 만한 잡지는 단연 《버트》일 것이다. 이 잡지를 창간한 디자이너인 '베네콤'은 포스트모던 잡지 디자인의 스타 명부에 등재될 자격이 있는 인물이다. 미국에서 발간되는 《아웃Out》이나 영국산 《애티튜드Attitude》 같은 게이 잡지들은 게이판 핀업이나 유사 포르노 형태를 취하던 기존 잡지 형태에서 벗어나 획기적인 게이 잡지 시장을 만들어낸 바 있었다. 이들은 이른바 주류 시장에 등장했던 라이프스타일 잡지의 모범을 그대로 받아들인 새로운 게이 잡지를 선보였다. 기존 주류 게이 잡지들은 비정상적이리 만치 건강하고 아름다운 육체를 가진 모델들을 전시하고 세계적인 브랜드 패션

과 세련된 문화 비평을 망라하는 기사들을 끌어들임으로써 앞선 취향의 소비자집단으로 게이 정체성을 재구성한 바 있었다.

그러나 이런 잡지들에 대항하여 나온 《버트》는 말 그대로 평범한 게이 남성의 육체를 내세운다. 편집자이자 디자이너인 베네콤은 이를 "리얼리티 게이 포르노 잡지"라고 말한다. 딸기셰이크 빛깔의 인쇄용지에 흑백으로 촬영된 날것의 평범한 몸을 전시하고, 그로부터 게이들의 일상을 들춰낸다. (놀랍게도 이 잡지는 미국의 유명한 의류회사인 아메리칸 어패럴을 통해 배급될 예정이며 한국의 매장을 통해서도 만날 수 있다고 웹사이트에서는 홍보하고 있다. 그러나 이 잡지는 한국에서 판매되지는 않는다. 《판타스틱 맨》은 이 회사의 매장에서 구할 수 있다.)

"리얼리티 게이 포르노 잡지" 《버트》는 평범한 게이 남성의 육체를 전시하고 그로부터 게이들의 일상을 들춰낸다.

이 잡지를 창간한 베네콤은 디자인 대학원을 졸업했고, 졸업 작품으로 개인의 세부적인 일상생활을 다루는 잡지를 제출한 바 있다. 시장에 내다팔 만한 잡지가 되기 어려워 보였던 이 기획이 실현되고, 또한 그 잡지가 호사가들 사이에서 호평을 받으면서 그는 세계적인 잡지 디자이너가 된다. «리-매거진»이라는 그 잡지는 '섭식장애'나 '우울증' 같은 주제로 개인들의 일상생활을 보고하는 포맷을 취하며 발행되다 이후에는 개인 한 사람을 선정하여 그들의 생애를 꼼꼼하게 취재하고 보고하는 사적인 전기 잡지로 변했다고 한다.

이 잡지로 베네콤은 네덜란드의 현대 디자인을 대표하는 인물로 선정되는 것은 물론 현대 디자인에 관련된 주요 전시에서 동시대를 대표하는 디자이너로 꼽히는 영예를 얻었다. 그가 비상업적이고 발행부수가 한정된 부정기잡지인 «리-매거진»을 뒤이어 창간한 잡지가 «버트»이다. 놀랍게도 디오르의 광고를 실은 이 게이 포르노 잡지는 톰 포드, 칼 라거펠트 같은 유수의 패션 디자이너들이 선호하는 잡지가 되었다고 한다. 한편 이에 뒤이어 나온 «판타스틱 맨»은 30대 중반 이상의 남성을 위한 패션 및 라이프스타일 잡지다. 통속 패션 잡지라기보다는 중년에 접어든 남성들을 위한 품위 있는 시사지를 연상시키는 «판타스틱 맨»은 신경질적이라고 할 만큼 베네콤의 솜씨와 집착이 반영되어 있다.

그러나 이 완벽주의자 편집 디자이너에 너무 얼이 빠지지는 말아야 할 것이다. 그가 이룩한 것은 사실 기존의 디자인 관행을 돌파하는 그의 솜씨보다는 바로 대중잡지 이후 잡지의 세계를 발견하고, 바로 그 때문에 새로운 잡지 디자인의 언어를 고안해냈다는 점이기 때문이다. 물론 쟁점은 바로 독일의 사회철학자 하버마스의 표현을 빌리자면 "공

론장"으로서 근대적인 시민문화의 요람이던 잡지가 어떻게 놀랍게도 그 반대의 것으로, 즉 사적인 개인의 세계를 향해 뒷걸음질쳐가는 상황에 이르렀느냐는 것이다. 베네콤은 바로 그 뒷걸음질의 선두에 있고, 또한 잡지 디자인의 신세계가 만들어내는 정치학을 대표하기도 한다. 그런 점에서 《아이》의 특집은 편집자의 의도를 넘어 적극적으로 읽어볼 가치가 있다. 물론 이 말고도 《아이》에서 주목해 읽어볼 가치가 있는 몇 꼭지, 프랑스의 포스트펑크 디자인 그룹 '바주카'에 관한 기사나 온 세상이 떠들고 있는 마이스페이스Myspace.com에 관한 《아이》식 디자인 리뷰 역시 눈여겨볼 만하다.

3

욕망의 세계,
세계의 욕망

만국의 노동자여, (돈과 함께) 단결하라!:
아시아의 디자인 문화에 대한 메모

신자유주의 그리고 디자인

아시아 금융위기의 진원지였으며 아시아지역에서 신자유주의적 경제
체제 재편을 선도하였던 태국의 수상 탁신은 자신의 부패에 항의하는
대중의 저항과 군사쿠데타로 결국 권좌에서 쫓겨났다. 그리고 지금은
런던의 어느 고급 맨션에서 불운한 망명 생활을 하고 있다. (2008년 현
재, 그는 자신을 지지하는 정당의 총선 압승에 기대어 잠시 태국으로
돌아왔지만, 그의 부패와 관련한 재판 결과를 걱정하여 다시 영국으로
망명하였다.) 그러나 그가 불운하다고 말하는 것은 부당한 일이다.

탁신은 영국의 유명 축구팀을 인수하여 구단주가 되었으며, 최근
에는 변화된 자본주의체제를 거부하지 않으면서 할 수 있는 유일하고
위대한 정치적 행위로 꼽히는 환경위기 문제에 달려들어 물에 관한 세
계적인 재단 설립을 추진하고 있다. 어쩌면 그 역시 전직 미국 부통령
이자 민주당 대통령 후보였던 앨 고어처럼 '불편한 진실'을 우리에게
알려줄 전령이 될지도 모를 일이다.

그렇지만 탁신이 떠난 태국에서 우리는 여전히 그의 유령을 볼 수
있다. 태국에서 탁신이 추진한 통치 프로그램은 끄떡없이 순항하는 것
처럼 보인다. 그 통치 프로그램의 이름은 두말할 것도 없이 신자유주
의로의 신속한 이행이었다. 새로운 자본주의 경제의 교황청으로 군림
하는 IMF가 내놓은 패키지는 태국을 꼼짝달싹 못하게 하였고, 탁신은

그 집행자로 집권에 성공한 바 있다. 공공연한 소문처럼 즉위 60주년을 맞은 인민의 왕에게 철없는 불경을 범한 탓인지, 아니면 만천하에 드러난 부패와 무능 때문인지 알 수 없지만, 탁신은 이제 권좌에서 쫓겨나 더 이상 태국에 머물 수 없다. 아이러니하지만 그가 추진했던 신자유주의적 전환의 최대 수혜자인 중산층은 이제 그를 규탄하고 있고, 그가 빈곤과 불안으로 몰아넣었던 도시 빈민과 농민들은 그가 부활하기를 기대하고 있다. 그럼에도 불구하고 그는 여전히 (유령처럼) 태국에 머물고 있다. 신경제체제로 태국 사회를 전환시켰던 그의 손길은 이미 돌이킬 수 없는 운명처럼 태국을 지배하고 있기 때문이다.

탁신과 신자유주의 그리고 디자인 사이에는 깊은 연관이 있다. 그것은 아마 탁신이 수상 직속 기관으로 설립한 태국 크리에이티브 및 디자인 센터Thailand Creative & Design Center(이하 TCDC로 줄임)를 통해 집약될 것이다. 흥미롭게도 TCDC는 수상 직속의 '지식경영 및 개발부Office of Knowledge Management and Development(OKMD)'라는 기관의 한 부분이다. 지식경영 및 개발이라는 명칭이 표나게 강조하듯이 탁신은 태국을 이른바 지식기반 경제로의 이행을 추진하는 모범국가로 만들고자 했다. 이에 따라 태국은 여러 가지 변화를 추진하여왔다. 이는 신경제로 나아감으로써 잃어버린 제국의 꿈을 되살리려 꿈꿨던 블레어 정부의 '쿨 브리태니아'라는 프로젝트를 생각나게 한다.

'제3의 길'이라는 이름으로 신경제를 추진했던 영국의 노동당 정부는 '크리에이티브 산업Creative Industry'(한국에서는 공식적으로 '창의산업'이라는 이름으로 번역하고 본받는)을 부양하기 위해 전력을 기울였다.[1] 영국은 데미언 허스트나 트레이시 에민Tracey Emin 같은 '영 브리티시 아티스트young British artists(yBas)'나 스텔라 매카트니Stella McCartney

같은 패션디자이너든 아니면 디자인산업을 비롯한 문화산업 혹은 문화산업화된 제조업을 통해서든, 지식경제(영국을 대표하는 경영학자인 찰스 리드비터의 말을 빌리자면 무형의 경제intangible economy[2])를 통해 신경제의 제왕으로 재기하기를 꿈꾸어왔다.[3] 마침 TCDC를 찾았을 때, 그곳은 영국을 대표하는 패션디자이너 가운데 하나인 <비비안 웨스트우드Vivien Westwood>전을 막 끝낸 참이었다. 그녀가 누구인가. 그녀야말로 관료적인 훈육사회를 향해 난리법석을 피운 악명 높은 무정부주의적 펑크의 아이콘 아니던가.

TCDC는 이를테면 태국판 지식경제를 위해 설립된 총리 특설 기관 가운데 하나다. 그러나 탁신 정부는 창의산업과 쿨 브리태니아라는 신조어를 남용하기보다는 지식기반 경제의 상투어를 소박하게 따랐다. 지식기반 경제로 이행하기 위한 총아로서 디자인이 화려한 영예를 누리고 있음은 당연한 일이다. 2003년 9월에 설립된 이 기관은 방콕의 부자들이 모여 사는 수쿰윗 거리의 중심부라 할 만한 엠포리엄 백화점의 꼭대기층에 자리 잡고 있다. 동양 최대의 백화점인 파라곤이 다운타운이라 할 수 있는 실롬 거리에 있는 것과 달리 엠포리엄은 명품과 고가 상품을 전문으로 취급하는 대형 백화점이다. 루이비통이나 에르메스를 비롯한 수많은 명품 상점들이 층마다 자리를 차지하고 있는 엠포리엄 백화점 자체가 디자인 작품을 전시하는 긴 회랑처럼 보이는 것도 그다지 이상한 일이 아닐 것이다.

TCDC는 지식경제의 핵심이라 할 디자인 산업을 촉진하기 위해 태국 정부가 만든 일종의 교육 및 학습센터라고 할 수 있다. 이곳은 디자인에 관련된 자료들을 망라한 도서관과 디자인 문화를 소개하는 전시실 그리고 디자인 관련 자문 서비스 팀을 운영한다. 현재 상설적으로 "디자인이란 무엇인가"라는 제목의 전시가 진행되고 있고, 기획 전시로 지금 여기에서 살펴볼 중국의 소비문화 혁명을 가늠하는 특별전을 개최한 바 있다. 이 글에서 짚어보려는 것도 바로 이 전시이다. "만국의 노동자여, (돈과 함께) 단결하라! 중국의 쇼핑 혁명"이라는 이 전시는 제목만으로도 흥미를 자아낸다.

〈만국의 노동자여, (돈과 함께) 단결하라! 중국의 쇼핑 혁명〉 전시 도록.

혁명동지로부터 쇼핑동지로 변한 중국 대중의
소비자본주의는 우리 모두가 회피할 수 없는
흐름임이 분명하다.

232

전시를 여는 머리글에서 기획자는 이렇게 말한다. "중국은 어떻게 하여 1950년대 후반 대약진운동기의 기근에서 벗어나 스타벅스 저지방 카푸치노와 샤넬 기성복의 세계로 나아가게 되었을까. 덩샤오핑의 1980년대 경제개혁은 개인주의적 꿈과 열망을 점화하고 '성공'이라는 중국의 오랜 가치를 되살려냈다. 이제 중국인들은 국가가 마련해준 일자리가 아니라 민간 기업에서 일하거나 아니면 자기 사업을 벌이기도 한다. 그 결과는 연간 9조4천억 달러라는 세계 제2위의 구매력으로 나타났다."

그러나 혁명동지 혹은 인민형제로부터 "쇼핑 동지shopping comrades"로 변한 중국 대중의 삶의 세계를 우리는 어떻게든 이해해야 한다. 그것을 환멸스런 전락으로 규탄하든, 아니면 전시기획자의 주장처럼 우리가 바뀌도록 요구한 세계가 마침내 바뀌었으므로 우리 역시 이 기괴한 괴물과도 같은 세계에 적응하려 분투해야 한다는 것이든, 중국의 소비자본주의는 우리 모두가 궁구해야 할 회피할 수 없는 물음임이 분명하다.

"중국의 쇼핑혁명"은 기획자의 솜씨가 잘 드러난 전시임이 분명하다. 비록 그것이 세계에서 가장 큰 시장을 응시하는 탐욕스런 눈길로부터 비롯된 것이라 하더라도 이는 지금 세계의 변화를 소비라는 주제어를 통해 충실하게 개관한다. 그 세계가 현상적 사실의 집합으로서의 세계가 아니라 세계를 인식하는 지평 자체가 변한다는 뜻에서의 세계란 점에서 중국의 변화는 곧 세계의 변화이지 않을 수 없다. 비록 중국 소비문화의 역사적 추이를 소박하게 개방 이전과 이후로 재단하고 있음에도 불구하고, 그 전시가 수집한 광범한 자료와 재치 있는 전시방식은 칭찬을 들을 만하다. 역사적 현재를 소비문화를 통해 조정하여 초점 속으로 끌어들이고 있을 뿐 아니라 그것을 시각적 이미지로 적절하게 재현하기 때문이다.

중국 산아제한 정책의 결과인 소황제에 대한
애정을 대표하는 것은 바로 전 지구적 경제에서
성공의 열쇠라고 여겨지는 영어 교육에 대한
열풍이다.

이 전시는 크게 현재 중국 소비문화의 변화를 집약하는 중요한 범주들을 중심으로 구성되어 있다. 중국의 소황제 현상을 다룬 '필수 녹색 키트The Essential Green Kit'에서부터 '십대 공화국', '지위 쇼핑객들 Status Shoppers', '펜트하우스에서 내려다보기', '남성 미용 해방Male Beauty Liberation', '중국식 테이크아웃'으로 이어지는 전시는 그리 낯설지 않다.

중국의 소황제란 알다시피 조부모 4명, 부모 2명, 자식 1명으로 구성된 새로운 중국의 가족 형태에서 숭배에 가까운 대접을 받으며 살아가는 어린 자녀를 가리킨다. 그들의 수는 현재 약 3억 명에 달한다. 중국의 산아제한 정책의 결과인 이들 소황제는 가계소득의 30퍼센트 이상을 지출해야 하는 주요한 소비집단이다. 소황제에 대한 극진한 애정을 대표하는 것은 바로 전 지구적 경제에서 성공의 열쇠라고 여겨지는 영어 교육에 대한 열풍이다. 소황제 전시실 선반에 놓인 무뚝뚝한 일제 카시오 XD-SD4800 발음사전은 바로 그것을 증언한다. 물론 컴퓨터 역시 예외가 아니다. 컴퓨터는 자녀의 정신발달을 위한 필수적인 장난감이 되어버린 지 오래고 장난감과 전자게임 시장의 규모는 2004년에 32억 달러어치의 시장을 형성하였고 2010년에는 2백억 달러의 시장이 될 것이라 한다.

홍콩의 벼룩시장엘 가면 즐비하게 쌓여 있는 '문화혁명'의 유산들은 더없이 스산한 기분을 자아낸다. 시내의 유명 백화점에서는 현지 디자이너들이 문화혁명의 상징과 슬로건을 이용해 만든 제품들이 비싼 가격에 팔리는 반면 이 시장에서 팔리는 문화혁명의 진짜 유물은 그저 동전 몇 닢이면 살 수 있다. 물론 그것이 신경제에서 디자인이 '혁명'을 기억하는 방식이기도 하다. 또한 탈이데올로기적인 몸짓을 가장 절묘하게 선도하는 디자인 문화의 정신적 백치 상태를 보여주는 것이기도

하다. 그러나 왜 그러한 책임을 잔인하게도 오직 디자이너를 향해 물어야 하는가. 홍위병은 이제 한, 중, 일의 애증의 삼각관계를 유영하면서 자신들의 새로운 하위문화를 향유하는 '십대 공화국'으로 대체되지 않았는가. 1950년대에 소련과 사회주의적 유대를 강화하고자 설립되었던 베이징의 저 유명한 '798공장'은 이제 첨단 카페와 갤러리, 디자인 스튜디오가 운집한 세계적인 디자인 문화의 명소가 된 지 오래지 않은가. 지위 표현을 위한 과시적 소비가 역병처럼 만연한 베이징이 전 세계에서 가장 많은 다이아몬드를 소비한다고 해서 우리가 경악할 이유는 있는 것인가.

이처럼 쉼 없이 이어지는 중국 소비문화의 풍경 한복판에는 디자인이 자리 잡고 있다. 그리고 그 속에서는 중국의 소비자를 유혹할 디자인에의 꿈 역시 질주한다. '지식기반 경제'로 전환한 태국이든, '소비 문화혁명'을 만끽하고 있는 중국이든, 아시아의 자본주의 경제에는 디자인을 통해 욕망을 선동하고 조정하려는 끈끈한 소망이 횡단한다. 물론 이는 아시아의 디자인문화가 오직 상품을 경유해서만 자신을 사고할 수 있다는 불행한 현실을 증언한다. 그러므로 아시아 디자인산업의 놀라운 성장을 자축하는 것은 성급한 일이다. 신경제를 향한 거부와 저항이 높아지는 지금 아시아의 디자인 문화의 정체성은 놀랍게도 그 신경제의 논리에서 한치도 벗어나지 않았다. 아시아의 디자인 교육과 실천을 둘러싼 제도가 전적으로 이런 논리를 따르는 한 그것이 아시아의 디자인 문화를 궤멸시킬 것이란 것 역시 자명한 일이다. 아시아의 디자인 문화를 둘러싼 비판적인 이론과 비평을 위한 공간이 그 어느 때보다 필요한 것도 이 때문일지 모른다.

1 영국 창의산업을 통한 성장, 발전 전략 모델에
 관해서는 영국 문화매체체육부의 크리에이티브
 산업 관련 자료들을 참조할 수 있다. DCMS
 (Department of Culture, Media and Sport), *Creative
 Industries Mapping Document*, London: DCMS.
 크리에이티브 인더스트리와 신경제체제 담론이
 맺는 관계를 비판적으로 분석하는 글은 이미
 제법 쌓여 있다. 영국과 다른 영연방 국가들의
 맥락에서 이를 비판적으로 분석하는 글들로는
 국제문화연구저널의 특집호를 참조하라. *Inter-
 national Journal of Cultural Studies*, vol.7, no.1, 2004.

2 찰스 리드비터, «무게 없는 사회», 송철복 옮김,
 세종연구원, 2002.

3 영 브리티시 아트에 관한 비판적인 연구로는
 마르크스주의 미술평론가 줄리언 스텔러브라스의
 작업을 참조할 만하다. Julian Stallabrass, *High Art
 Lite: The Rise and Fall of Young British Art*, London
 & New York, Verso, 2006 (1999); *Art Incorporated:
 The Story of Contemporary Art*, London & New York,
 Verso, 2004.

옥션의 환상,
현대 자본주의의 물신주의

예외적인 종잇조각

얼마 전 어느 18세 소년이 자신의 동정을 경매로 판매한다고 하여 소동이 벌어진 적이 있다. 그보다 며칠 앞서 자신의 순결을 판다고 내놓았던 소년의 동정은 30만 원으로 낙찰되었다고 한다. 물론 이런 경매 사이트의 순결 판매를 두고 등장하는 가장 흔한 푸념과 비난은 어쩌다가 이 지경까지 세상 만사가 상품화되었느냐는 것이다. 이러한 젠체하는 '물신비판'적인 태도는 단순히 허위적이어서 잘못인 것이 아니다. 오히려 그런 태도 자체가 우리 시대의 교환을 추진하는 원리라는 점을 오인한다는 데 문제가 있다.

물신비판적인 태도는 삭막하고 냉정한 사물-상품의 세계와 인간적인 세계를 나눈 다음, 인간적인 세계가 팍팍한 교환가치, 즉 돈으로 '소외'되는 데 대해 슬픈 분노를 터뜨린다. 순결 경매에서 우리가 보이는 태도 역시 이와 다르지 않다. 우리는 타산적인 이해관계로 오염된 인간관계와 달리 낭만적인 사랑이야말로 소외되지 않은 삶의 영역처럼 여겨왔다. 그리고 성, 특히 순결이야말로 상징적인 교환의 세계에 오염받지 않은 '한계'처럼 숭배했던 것도 사실이다. 그렇게 볼 때 우리가 순결 경매에 대해 퍼붓는 분노와 반감은 매우 자연스런 일이다.

모든 것이 상품이 될 수 있는 시대, 지적 재산권과 생명에 대한 특허권을 통해 가장 많은 가치를 생산해내는 시대, 바야흐로 탈근대 자본

주의의 시대에 우리는 살아가고 있다. 그런 점을 감안할 때 '순결 경매' 소동은 어쩌면 우리 시대의 중요한 한 가지 비밀을 설명해준다. 그것은 바로 순결 경매가 탈근대 자본주의에서 교환의 역설적인 지위를 보여준다는 점이다.

얼핏 보기에 경매는 거의 직접적인 교환 형태로의 회귀, 추상적인 교환의 세계로부터 어떤 목가적인 물물교환의 세계로의 퇴행을 보여준다. 교환에 관련된 두 당사자의 직접적인 욕구와 상관없이 교환되는 대상을 외부에서 부과된 일반적인 가치에 의해 규정하여버리는 것, 이것이 자본주의적인 교환 관계의 특성이었다. 물론 이러한 교환관계를 매개하는 보편적인 대상은 화폐이다. 굳이 마르크스의 말을 빌리지 않더라도 우리는 이러한 단순한 교환에서 보편적인 등가에 따른 교환으로의 이행에 관하여 잘 알고 있다.

그렇다면 경매란 특수한 교환, 맥락과 요구에 따른 자발적인 교환으로의 회귀를 보여주는 탈근대 자본주의 시대의 특성일까. 옥션과 이베이ebay라는 경매 사이트로 쉼 없이 쏟아져 들어오는 이야기와 추억의 물건들은 보편성의 폭력에 저항하는 탈근대적인 상품 경제 내부로부터의 저항인 것일까.

경매는 추상적인 외적 가치의 척도에 떠밀린 교환으로부터 벗어나는 것도 아니려니와 또한 모든 것을 상품화하는 (잘못 이해된) 물신주의적인 몽매의 세계로 빠져드는 것도 아니다. 오히려 상황은 정반대에 가까울 것이다. 자본주의적 교환의 운명을 떠맡는 화폐의 예외적인 지위를 떠올려보자. 모든 것의 가치를 대변하고 중재하지만 정작 화폐 자신은 아무 짝에도 쓸모 없는 종잇조각에 불과하다. 우리는 이 점을 이미 잘 알고 있다. 요약한다면, 아마 가치를 표현하는 가치로서의 화폐의 지위는 순전히 부정적인 것, 즉 음의 가치라는 것이다.

화폐는 자신은 정작 아무것도 아니면서 다른 모든 것이 가치로서 표현될 수 있게 해준다. 다시 말해 '경제적인 삶'이 실현되기 위해서는 필수 불가결하지만 그 자체로서는 아무 쓸모가 없는 예외적인 지위를 떠맡는 것이 화폐라는 것이다.

그러나 교환이 가능하기 위해 공제되어야 하는 하나의 요소, 즉 예외적 지위를 떠맡고 있던 화폐의 지위는 사실상 몰락하였다. 굳이 브레튼-우즈 협정과 금본위제의 몰락, 그리고 달러본위제의 위기를 이야기하지 않더라도 우리는 화폐가 보편적인 등가로서 구실을 하지 못하는 시대에 접어들었음을 잘 알고 있다.

그렇다면 교환을 성사시켜줄 수 있는 보편적인 수단은 무엇이고 교환되는 대상의 가치를 측정할 수 있도록 하는 실체는 무엇인가. 그러나 우리는 이런 정당한 물음을 가능한 한 피해야 한다. 가치는 무엇을 대변하는가, 무엇이 정당한 가치로서 판단될 수 있는가 하는 물음에 빠져들수록 우리는 탈근대 자본주의의 현실로부터 더욱 멀어지게 되기 때문이다.

경매는 탈근대 자본주의사회에서 가치의 운명에 관하여 한 가지 암시를 준다. 가치의 교환이 가능한 장을 떠받치기 위해 존재해야 하는 예외의 지위가 사라지고 모든 것이 그 예외의 지위를 떠맡을 수 있게 되었다는 것이다.

예를 들어 경매에 나온 소년의 동정을 생각해보자. 그것은 상품이 될 수 없는 내밀한 사적인 삶의 측면까지 상품이 되어버린 미친 시대를 증거하는 것이 아니다. 오히려 순결까지 자기 자신이 가치의 규준이 될 수 있다고 주장하게 된 것이다. 바로 그런 뜻에서 소년의 순결 경매는 물신적이다. 다시 말해 순결도 돈으로 사고 팔 수 있는 상품이 되

었다는 뜻에서가 아니라 순결도 자신을 가치의 척도로서 내세울 수 있게 되었다는 뜻에서 물신적인 것이다.

순결은 이제 엄밀한 뜻에서 고결한 혹은 초월적인 것으로서 등장한다. 돈으로 사고 팔 수 있게 되었다는 뜻에서가 아니라 자신을 가치화하여, 즉 다른 모든 것을 그것과의 관계에 따라 규정할 수 있게 되었다는 뜻에서 그것은 물신이다. 그것은 인간의 관계를 사물의 관계로 오인하고 있다는 식의 흔한 이해에서의 물신과도 다르고, 특수한 맥락 의존적인 대상을 추상적인 대상으로 둔갑시켰다는 뜻에서의 물신과도 다르다.

문화방해운동의 물신주의

이 점은 브랜드의 예를 들어 설명하면 더욱 쉽게 이해될 수 있을 것이다. 아마 지금까지 나온 세계화 비판 서적 가운데 가장 유명한 베스트셀러일 《NO LOGO》를 쓴 나오미 클라인의 고발처럼 우리는 로고자본주의에 홀린 채 살아가고 있다. 전례 없는 성장과 풍요에도 불구하고 더 많은 노동자와 더 많은 지역의 주민들이 헤어날 수 없는 빈곤에 허덕이는 이유는 무엇일까. 나오미 클라인은 매우 명쾌한 주장을 내놓는다. 그 비밀은 로고라는 상품의 기호가치가 상품의 교환을 규정하는 일차적인 원리라는 것이다. 그리고 그러한 기호가치를 생산하고 제정하는 극소수의 특권층과 실질적으로 그 상품을 생산하는 대다수의 빈곤한 사람들 사이의 불평등한 교환에 있다는 것이다. 따라서 세계화가 낳는 폐해를 극복하는 핵심은 바로 이러한 불평등한 자본주의적 교환의 세계를 돌파하기 위한 대안을 찾는 것이다.

그러나 나오미 클라인은 이 지점에서 현명하게도, 한창 유행하고 있는 이른바 문화방해운동의 유혹을 뿌리친다. 소비자본주의 비판의 게릴라 역할을 자처하는 저 유명한 ≪애드버스터스≫는 최근 '컨버스'와 '갭'의 로고가 붙은 쿨하고 비싼 운동화 대신 아무 로고도 붙지 않은 값싼 검은 운동화를 사서 신는 '노 로고 운동화' 캠페인을 벌이고 있다. 문화방해운동가는 허위적인 로고의 가치로부터 진정한 상품의 가치, 우리의 진정한 삶의 가치를 탈환하여야 한다고 주장함으로써, 역설적이지만 거꾸로 진정한 물신주의자의 모습을 취한다. 그들은 로고가 붙지 않은 소박한 운동화에서 진정한 삶의 가치를 소비할 수 있는 삶을 상상함으로써 운동화를 물신의 지위로 격상시킨다.(물론 이는 숱한 사이비 생태주의자들과 다문화주의자들이 저지르는 오류이기도 하다.)

그러나 나오미 클라인 역시 이런 식의 한계로부터 자유롭지 않다. 그녀가 탈근대 자본주의를 비판하기 위해 사용하는 분석의 틀은 보드리야르식의 소비자본주의 비판을 느슨하게 끌어들이는 것이다. 요컨대 우리는 이제 상품의 교환가치가 아니라 그 상품의 기호가치를 소비하는 시대에 접어들었다는 것이다. 따라서 상품이 체현한다고 가정하는 일반적인 쓸모도 아니고 그것이 교환할 수 있는 다른 대상과의 관계도 아니라 우리는 이제 그 상품이 떠맡고 있는 심미적 가치나 효과에 따라 상품을 소비한다. 물론 여기서 이러한 기호가치를 생산하는 주체는 선진자본주의의 특권적 집단일 뿐이다. 그러나 이런 식의 소비자본주의 비판은 일면적일 뿐이다. 왜냐면 그녀는 포스트모던한 화폐로서 브랜드의 지위를 간과하기 때문이다. 그녀의 말대로 우리는 교환의 위기를 해결하는 화폐의 보충물을 무한히 가지게 되었다. 그것은 바로 그 자체로서는 아무것도 아니면서 가치의 척도로서 기능하게 된 상

품을 가지게 되었기 때문이다. 인터넷 포털 사이트의 첫 화면에 등장하는 상품 광고를 보라. 거기에 가장 많이 등장하는 상품은 대개 브랜드의 로고가 새겨진 싸구려 티셔츠이거나 슬리퍼, 지갑 따위이다. 캘빈 클라인이나 나이키의 로고가 새겨진 천편일률적인 반팔 셔츠, 리바이스 로고가 붙은 같은 모양의 청바지, 프라다의 로고가 나붙은 한결같은 디자인의 검은 나일론 가방... 물론 우리가 알고 있는 대다수의 명품 브랜드들이 이런 식으로 돈을 벌어들인다는 것은 잘 알려진 사실이다.

따라서 브랜드 티셔츠는 탈근대자본주의적 교환의 비밀의 열쇠일지도 모른다. 화폐가 상품의 한 종류에 불과하면서도 다른 모든 상품의 가치를 중재하고 규정하는 메타-상품의 지위를 가졌듯이 브랜드 티셔츠 역시 그러한 지위를 점한다. 브랜드 티셔츠가 그저 흰색 반팔 면셔츠에 불과했다면 이는 그저 종이 한 장에 불과한 화폐일 뿐이다. 그러나 화폐가 종잇조각이 아니듯이 흰색 반팔 면셔츠 역시 면셔츠가 아니다. 그것은 화폐처럼 다른 모든 상품의 가치를 규정한다. 이를테면 스타벅스 커피는 커피의 화폐가 아닐까. 아이다스 운동화는 운동화의 화폐가 아닐까. 프라다 가방은 가방의 화폐 아닐까. 따라서 캘빈 클라인 면셔츠는 메타-상품은 아니다.

오히려 우리는 거의 모든 상품이 자신이 가치 자체의 기원임을 주장하는 세계에 살고 있다. 진정한 물신주의자는 그저 우유 거품이 들어간 한 잔의 평범한 카페라테에 대단한 가치가 담겨 있는 양 오인하는 골빈 소비자가 아니라 자판기 커피에서도 진정한 커피의 맛을 발견할 수 있다고 강변하는 사람이다. 이 점에서 실용적이고 타산적인 이해에 따라 행동하는 척하지만 가장 숭고한 사변적 관념론자는 바로 자본가 자신들이라는 마르크스의 주장을 상기할 필요가 있다. 즉 우리는

무엇으로도 맞바꿀 수 없는 나의 소중한 그 무엇을 가치화함으로써 곧
가치의 세계에 빠져드는 것이다.

대중문화로서의 트렌드
혹은 트렌드로서의 대중문화

우리시대의 새로운 인류학

지식인이나 문화비평가가 시대정신을 대변하고 문화나 문명의 위기를 고발한다는 생각이 어느덧 맥을 추지 못하게 된 지 오래다. 그들이 맡아 하던 역할은 나오미 클라인이 《NO LOGO》에서 '멋 사냥꾼'이라고 부른 시장조사자들이 떠맡고 있다. 그들은 통신원과 포토저널리스트를 동원하여 청소년들이 모여 있는 게토를 누비고 그들의 은밀한 언어 안에 깃들여 있는 성향과 감수성을 파악한다. 이들은 대량생산과 대량소비의 자본주의가 만들어놓은 소비자 욕구 조사의 거대한 정량기법의 사회 통계를 비웃으며 도시의 인류학자들이 되어 민속지를 쓴다.

과포화된 미디어, 실시간으로 소통하는 열광적인 정보통신의 네트워크 안에서 우리는 불확실성에 사로잡혀 있다. 시대의 풍경은 갈수록 모호해지고 흐릿해지지만, 다행히 우리는 조각보처럼 기워진 세계의 이미지를 가까스로 얻을 수 있을지도 모른다. 이는 시장조사자들과 트렌드 연구자들 그리고 미래예측가들 덕택이다.

이미 국내에서도 베스트셀러가 된 《미래생활사전》이나 《클릭! 미래 속으로》의 지은이인 페이스 팝콘을 생각해보는 게 어떨까. 혹은 청소년 시장을 대상으로 한 마케팅의 기상예보관으로 국제적 명성을 얻은 '스푸트니크'라는 회사를 생각해보면 어떨까. 이들은 우리가 생각하고 있는 마케터나 트렌드 분석가의 모습과 다르다. 그들은 상품의

판매를 위한 아이디어 제공자에 머물지 않기 때문이다. 그들은 문화분석가이기도 하다. 이는 문화와 경제의 구분이 점차 사라지고 있다는 후기 자본주의사회의 한 단면을 반영한다. 상품은 더 이상 제조품이 아니라 정보와 상징, 기호sign가 되어버렸다는 주장은 이미 하나의 상식이다. 나아가 '무게 없는 경제', '무형의intangible 경제'라는 말들도 유행어가 되었다. 상품의 세계는 곧 문화의 세계이고, 상품의 판매는 물질적 욕구의 충족이 아니라 욕망과 환상의 소비를 위해 이루어진다.

결국 우리는 트렌드 분석가야말로 우리 시대의 대중문화 분석가이거나 시대정신을 분별하고 제시하는 인물이라는 인상을 떨치기 어렵다. 노르베르트 볼츠와 다비트 보스하르트라는 독일의 문화이론가 겸 트렌드 연구자들은 천연덕스레 트렌드란 '문명 속에 깃들여 있는 의례'라고 정의한다. 이 알쏭달쏭한 이야기는 트렌드와 유행의 차이 그리고 트렌드와 사회적 법칙의 차이를 강조하기 위하여 제안된 것으로 보인다.

유행이란 이미 이루어진 선택이고 사물이나 상품 그 자체다. 이를테면 남성용 색조화장품은 유행이지만 '메트로섹슈얼'이라는 현상은 트렌드다. 우리는 메트로섹슈얼이라는 트렌드에 따라 남성용 화장품은 물론 새로운 텔레비전 프로그램과 팝 스타, 출판 아이템, 패션 디자인, 장신구, 나아가 의료서비스와 자동차 설계에 이르기까지 다양한 유행을 만들어낼 수 있다. 트렌드는 어떠한 유행이 아니라 다양한 삶의 습성, 행위의 경향, 심미적인 태도를 아우르는 것이라는 뜻이 된다.

우리는 트렌드라는 개념에 근접한 또 다른 용어를 이미 잘 알고 있다. 라이프스타일 또는 생활양식이란 말이다. 틈새시장과 라이프스타일 마케팅이라는 후기 자본주의의 경제적 활동의 핵심적인 특성은 곧

제조업과 서비스업을 구분하기 어려운 우리 시대의 경제활동을 잘 보여준다. 이미 국내의 어느 대기업은 자기네를 생활문화기업이라고 명명하였다. 감량 경영과 리엔지니어링, 아웃소싱, 유연화, 생산의 정보화 같은 말이 범람한 지 10여 년이 지난 지금, 우리는 이제 더 이상 상품의 세계에 살고 있지 않다. 상품 진열은 문화 박람회로 바뀌었다.

트렌드는 한편으로 사회 법칙과도 다르다. 상대적으로 안정되고 규제된 행위의 규칙을 가리키는 사회 법칙과 달리 트렌드는 매우 우연적이고 자의적인 행위의 문법을 가리킨다. 트렌드란 이미 주어진 규칙에 따라 이뤄지는 행위가 아니라 일련의 연속적인 행위가 행위로 이어짐으로써 행위 방식과 선택이 결정됨을 가리킨다.

트렌드란 이미 결정된 규칙이나 명령을 따르는 것이 아니다. 그것은 행위들의 시리즈이고 그를 통해 만들어지는 일종의 관성이라고 할 수 있다. 한 행위에 다른 행위가 덧붙여지고 그 행위에 대한 외부의 반응이 추가되고 내면화되면서 또 다음의 행위가 전개된다. 다음에 무엇이 벌어질 것인가는 행위자의 의도, 행위자의 등 뒤에서 그를 지배하는 규칙이 아닌 것이다. 물론 그것이 무질서한 것은 아니다. 행위가 연속적으로 벌어지는 과정에서 생겨나는 반복성과 상대적인 일관성이 결국 행위를 규제하기 때문이다. 쉽게 말하자면 트렌드란 일종의 경향이다. (프랑스의 사회학자 피에르 부르디외는 이와 비슷한 개념으로 문화를 특정한 심미적인 성향의 체계로 분석하며 아비투스habitus란 개념을 제안한다.)

예를 들어보자. 누군가 홍대 앞에서 자신이 흠모하는 영국의 펑크 밴드를 카피하는 연주를 시작하였다. 우리는 그것에 이름을 붙이고 그들의 행위를 해석하기 위해 인디 음악이라는 말을 만들어내거나 빌려

쓰게 되며, 다시 그것은 인디 음악이라는 일련의 성향을 만들어낸다. 물론 여기서 우리는 인디 음악의 정신을 반영하고 집행하는 연주자들의 묶음으로 인디 음악을 정의해서는 안 된다. 인디 음악은 우발적으로 뒤섞이고 또한 외부의 반응을 수용하거나 그것을 자신의 정체성에 재투입하면서 만들어지는 연속적인 돌연변이일 뿐이기 때문이다.

물론 진짜 인디 음악과 '짝퉁' 인디 음악을 나누고 가늠하려는 시도가 언제나 반복되겠지만, 그런다고 자신을 순수한 인디 음악으로 정제할 수 있는 것은 아니다.

내가 인디 음악가가 되는 것은 인디 음악의 '법'에 마침내 다가섬으로써 이뤄지는 것이 아니다. 내가 바로 인디 음악이란 무엇인가를 해석해냄으로써 어느덧 나는 인디 음악의 연주자가 된다. 줄여 말한다면 해석자와 해석하는 대상 사이의 거리는 없다. 마치 과학철학에서 관찰자와 관찰 대상을 순수하게 분리시켜낼 수 없다고 주장하는 것과 다르지 않다. 트렌드 역시 이렇게 볼 수 있다. 우리는 트렌드를 묘사할 수 있지만 분석할 수는 없다. 아니, 그것을 트렌드로 묘사하는 순간 사람들은 그것을 에워싸고 다양한 말을 쏟아내고 행위를 추가할 것이다. 그럼으로써 그것은 예측할 수 없는 생태계를 만들어낸다.

트렌드로서의 문화

문화 산업 역시 이와 크게 다르지 않다. 지난 수십 년간의 대중문화의 기류 역시 트렌드의 정착으로 볼 수 있을 것이다. 예컨대 조용필과 서태지의 차이를 생각해보면 어떨까. 우리는 조용필을 위대한 대중음악가로 기억한다. 가인歌人이자 장인 혹은 거장 조용필과 신세대 문화의 아

이돌 서태지 사이에는 대중음악가라는 점을 빼고는 일치하는 면이 없다. 그 사이 한국 대중음악의 정체성이 근본적으로 바뀌었기 때문이다.

미소년 보이밴드들의 댄스뮤직 일색인 대중음악을 향한 볼멘 푸념과 저항은, 음악 문화의 다양성을 해친다는 명분을 들먹임에도 불구하고 대중음악을 에워싸고 있는 변화를 제대로 헤아리지 못한 주장일 것이다. 물론 대중음악이 고도로 분업화되고 전문화된 기획사의 시스템을 통해 제작되고 거대 자본에 의해 집중된 배급 체제와 미디어를 통해 유통된다는 점은 분명한 사실이다. 한국의 영화 산업의 구조를 보나 음반 산업의 구조를 보나 이는 더할 나위 없이 명백하다. 그렇지만 이러한 문화산업의 구조가 획일화된 대중 소비자의 시대와 얼마나 다른가는 서태지를 통해 입증된다.

멀리 거슬러 갈 것도 없다. 높은 인기를 얻고 있는 '비'라는 뮤지션을 생각해보자. 그는 새로운 트렌드인 '메트로섹슈얼'의 전형으로 평가받는다. 남성적이면서 또한 동시에 여성적인 그의 외모와 인상, 분위기. 시중의 평가는 그가 메트로섹슈얼이라는 콘셉트의 진정한 재현이라고 한결같이 이야기한다. '꽃미남'의 느끼한 감상적 호소와도 거리를 두고 촌스럽고 멍청한 진짜 사나이와도 무관한 그의 이미지는 물론 제작된 것이다. 여기까지는 그저 진부한 이야기일 뿐이다. 그것은 HOT와 GOD 모두 분발했던 분야이기 때문이다. 그러나 그는 거대한 자본을 거느린 기업의 생산물이 아니라 작은 기획사의 용의주도한 기획과 마케팅을 통해 시장에 나왔다. '비'를 기획한 회사는 그를 정보경제의 콘텐츠로 가공하고 판매하는 데 발군의 능력을 발휘한다고 한다. 그의 음반은 디지털콘텐츠의 쿠폰을 내장하고 있고, 그의 초상은 상품권으로 판매되고 있으며, 그의 뮤직비디오는 간접광고 기법을 도입하여 여

러 브랜드와 윈윈 전략을 구사한다. 그는 한 치킨회사의 광고에 출연하여 '야마카시'라는 익스트림 스포츠를 즐기는 분위기를 선사하고 브랜드를 감성화한다. 그의 음반에는 '비의 1일 매니저 되기'와 '리니지 무료 이용권'이 들어 있어 고객 관계 관리, 멋진 말로 관계 마케팅을 솔선한다. 그는 두루두루 트렌드의 첨단을 걷는다. 그는 정보통신산업의 새로운 변화와 함께하고 섹슈얼리티와 몸을 둘러싼 우리 시대의 트렌드와 함께한다.

이처럼 현재의 문화산업은 세분된 라이프스타일이나 트렌드의 방향에 따라 틈새시장의 골목을 누비며 제작되고 마케팅된다. 역시 요즘 유행하고 있는 표현처럼 '비'는 뮤지션이 아니라 '콘텐츠'인 것이다. 댄스 음악 일색인 뮤직비디오형 가수들과 차별화한 덕택에 인디 음악이라는 주변적인 음악 산업은 자신의 정체성을 분명히 하고 나름의 문화자본을 가진 부족화된 청중 집단과 만나게 된다.

조용필이라는 대중음악가가 딴따라에서 예술가가 될 수 있었던 것은 독창적이고 천재적인 개인, 영웅으로서의 예술가라는 미학적인 신념을 통해 대중음악을 향유하던 시대가 본격적으로 들어섰기 때문이다. 그렇지만 청취자로서 FM 음악방송을 열심히 듣고 연주회에 참여하는 전 시대의 대중음악 향유자들과 지금의 대중음악 수용자 사이에는 커다란 차이가 있다. 서태지가 대표하듯이 대중음악은 곧 그 시대를 향한 태도라는 도덕적이고 정치적인 이데올로기의 차원까지 상징한다. 나와 대중음악가의 관계에서 연주자와 수용자 사이의, 즉 지은이와 독자 사이의 거리가 사라지고 서태지는 우리가 된다.

물론 우리는 이를 밥 딜런, 비틀즈와 마돈나, 에미넴의 차이로 풀이할 수도 있을 것이다. 로큰롤의 천재적인 아티스트였으며 반항적인

시대의 영혼이었던 비틀즈, 밥 딜런과 달리 마돈나와 에미넴은 동시대를 들여다보는 거울 그 자체다. 따라서 우리는 비틀즈를 로큰롤의 모차르트로 부른 것처럼 마돈나와 에미넴을 부르지 않는다. 그들은 요즘 트렌드 분석가의 표현을 빌리자면 신화 제조자이고 생활양식의 창조자들이며 시대의 이야기꾼이고 삶의 연출자이기 때문이다.

대중문화에 대한 가장 손쉬운 비판은 그것이 진정한 체험과 쾌락으로부터 우리를 소외시키고 문화산업이 만들어낸 조작된 욕망에 길들인다는 것이다. 그렇지만 그것은 경제와 문화 사이에 넘을 수 없는 간격이 있다는 가정을 깔고 있다. 이런 생각을 한 이들은 문화산업이 개성의 표현이라는 교환될 수 없는 고유한 삶의 세계를 상품이라는 보편적인 교환의 대상으로 전락시킨다고 믿었다. 그렇지만 이런 생각은 이른바 '신경제'의 시대로 불리는 후기 자본주의에서는 지속적인 설득력을 지니기 어렵다.

트렌드란 개념이 난데없이 부상하고 그에 관련된 책들이 날개돋힌 듯 팔리는 현상도 그러한 흐름에서 이해할 수 있다. 과연 시장에서 어떤 상품이 잘 팔릴 것인가를 예상하고 소비자의 욕구를 조사하던 시대의 트렌드는 우리 시대의 트렌드가 아니다. 우리 시대의 트렌드란 결국 문화다. 그렇다면 대중문화 역시 다르지 않다. 새로운 문화적 정체성의 부상은 새로운 상품 세계의 등장이다. 그렇지만 우리는 그들을 따로 분간할 수 없을 것이다. 문화는 상품이고 상품은 문화인 듯 보이기 때문이다. 그리고 이를 집약하는 말이 있다면 트렌드일 것이다.

쿨에 관한 강박증을 생각해보자. 청소년 하위문화와 대항 문화의 레퍼토리를 모방하고 전용한 이 희대의 트렌드는 곧 상품의 세계이자 문화적 관례의 세계이다. 그것은 의류와 가방, 음반에서부터 심지어 마

약과 윤리적 태도에 이르기까지 모든 것을 망라한다. 그리고 그것은 광고와 마케팅, 홍보에서 교육과 사회운동에 이르기까지 모든 것을 빨아들인다. 펑크가 룩이 되고, 그런지가 패션이 되는 세계, 그것은 또한 트렌드의 세계이기도 하다.

명상산업이라는 대중문화,
현대 자본주의에서 자기의 테크놀로지

다중인격장애 그리고 '마음의 병'

"내 속에 내가 너무 많다"고 어느 대중음악가가 노래했던 것을 기억할
것이다. 그러나 이 찡한 노랫말에 등장하는 '너무 많은 나'를 정신병리
학에서는 다중인격장애라 불렀던 적이 있다. 다중인격장애는 아마 21
세기를 대표하는 마음의 병 가운데 하나가 될 것이다. 20세기 초에 신
경증이나 히스테리가 정신분석학의 등장과 더불어 찬란하게 주목받았
던 것과 흡사하다. 훗날 수많은 반정신의학 운동가들과 페미니스트들
이 주장했듯이 히스테리는 곧 자본주의의 이성애주의적 가족화의 테
크닉이 만들어낸 마음의 병이었고, 주된 피해자는 여성이었다.

　　그러나 지금 우리는 히스테리가 차지했던 세기의 정신병의 자리
를 다중인격장애에 물려주어야 할 상황에 이르러 있다. 물론 그 병은
더 이상 '다중인격장애'라는 비과학적 명칭을 끌고 다니지 않는다. 다
중인격장애는 증상을 가리키는 말처럼 보이지만 이는 일종의 강한 해
석을 품고 있다. 다시 말해 그 병명에는 헛소리를 늘어놓고 비정상정인
행동을 하는 사람에게서 다른 누구의 모습을 읽어내려는 '관찰자'의 투
사投射가 깃들어 있다. 그러나 다중인격장애라는 이름에 포함되어 있던
미신적이고 비과학적인 해석은 사라지고 있다. 요즘 정신병리학자들
은 이를 두고 "해리성정체장애"라는 이름을 부여하고 있다. 그리고 이
거창한 이름과 더불어 그 안에 스며 있던 약간의 신비하고 주술적인

후광은 사라지고 있다. 귀신 들림이나 빙의憑依에 가까운 다중인격장애 (저 유명한 공포영화 《오멘》 시리즈 등에서 거의 완벽하게 재현되었던)는 이제 모든 개인들에게 열려 있는 평범한 그러나 불행한 심리적 성장의 이야기가 되어버렸다.

알다시피 우리는 이제 성격이나 성품을 이해할 때 언제나 정신분석학자와 비슷한 포즈를 취한다. 불안이나 우울과 같은 자신의 심적 고통에 직면했을 때, 우리는 마치 정신분석학자와 같은 몸짓을 취하면서 스스럼없이 자신을 해석한다. 심지어 우리는 심리상담을 받으러 간 자리에서 누구로부터 딱히 배운 적도 없는데도 불구하고 자신의 마음의 병에 관한 멋진 정신분석학적인 가설을 주장하고 이를 역설하기조차 한다. 이처럼 마음의 과학이 알려준 지식은 곧 전문가의 과학으로부터 벗어나 대중문학과 영화로 널리 흩어지고 정착하였다. 결국 우리는 적어도 지난 수십 년간 삶을 읽는 것은 곧 그의 심리적 특성을 해부하는 것으로 믿게 되었고, 또 그만큼 마음의 과학은 흔해빠진 우리의 일상적인 지식으로 자리를 잡았다.

그와 더불어 우리는 마음의 병에 관하여 매우 낭만적인 동경을 품게 되었다. '마음의 병'은 고흐와 뭉크의 열렬한 광기에서부터 버지니아 울프의 노이로제에 이르기까지, 규격화되고 획일적인 삶을 부정하는 사람들의 천재성의 비밀인 양 숭배받아왔다. 근대 물질문명 세계에서 추방되었던 신비함의 화신으로서든 아니면 자본주의가 만들어낸 소외된 삶의 이면에 놓인 본연의 자기의 표상으로서든 '귀신 들린 주체'는 대중문화의 의미심장한 상징이었다. 그렇지만 심리치료사와 신경정신과 의사들이 대면하고 있는 '해리성정체장애'를 겪는 개인들은 더 이상 귀신 들린 주체가 아니다. 그들은 자신의 심리적 트라우마

를 극복하고 보다 나은 자아-이미지를 만들어내야 하는 평범한 개인들일 뿐이다. 이 점이 아마 탈근대자본주의가 마음의 병을 다루는 독특한 방법일 것이다.

마음의 과학과 탈근대 자본주의사회의 개인

심리학을 비롯하여 정신분석학이나 정신병리학은 언제나 권력을 실행하는 지식이었다. 마음의 과학 혹은 지식이라 부를 수 있는 이러한 전문적인 지식들은, 굳이 푸코의 말을 빌리지 않더라도 규범화하는 normalizing 작용을 한다. 바람직하고 훌륭한 삶을 가르치고 단속하는 일이 과거에는 교회와 가족의 손에 맡겨졌다면, 지금은 전문적으로 마음을 다루는 과학자들의 실험실에서의 관찰과 연구에 떠넘겨진다. 우리는 영혼의 지도를 받는 것이 아니라 심리변화를 위한 의학적인 처방전을 받으며, 고해성사를 하는 것이 아니라 심리치료사에게 상담을 받는다. 따라서 이제 우리는 '마음의 과학'을 통해 자신의 삶을 체험하고 해석하는 데 필요한 도구와 언어를 찾아낸다.

성격이 괴팍하고 심한 조울증을 보이는 누군가가 있다고 치자. 우리는 그 사람의 비사회적이고 건강하지 못한 삶의 이력을 그의 정신적 이력과 대조함으로써 그를 이해할 열쇠를 금방 찾아낸다. "그의 어린 시절에 무슨 일이 벌어졌던 것일까?" 우리는 마치 습관처럼 이런 물음을 던지고 그에 관한 답을 찾아냄으로써, 그의 뜻 모를 기벽과 불쾌한 행동을 이해하고 조작할 기회를 찾아낸다. 어린 시절 성폭력을 겪은 그의 정신적인 외상, 지나치게 엄격했던 아버지의 난폭함 혹은 거꾸로 이상적인 자아를 제공해야 하는 임무를 게을리한 채 방종하게 키운 아

버지(1980년대 미국 대중영화에 강박적으로 등장하는 저 유명한 히피 아버지) 등등. 소설과 영화에서 이른바 성격화라고 불리는 기본적인 장치는 대개 이런 식의 논리를 좇는다. 결국 우리는 마음의 과학을 통해 자신이 알 수도 없고 통제할 수도 없는 타인의 낯섦을 길들일 수 있게 된 것이다. 마음의 과학이 그의 마음을 들여다보고 분별할 수 있는 지식을 마련해주기 때문이다. 또한 그런 지식을 통해 생산된 규칙과 명령, 기준을 통해 우리가 익혀야 할 삶의 태도를 익히게 된다.

그런데 마음의 병이 널리 알려지고 끊임없이 새로 발명되며 또한 마음의 병의 유행을 통해 사회의 상태와 성격을 파악하는 것은 사실 우리에게 그리 익숙하지 않은 모습이다. 끝없이 어떤 '신드롬'과 '징후'를 발견해내고 주장하며 개인과 사회의 관계가 처한 문제를 조명하는 것은 서구 사회에서나 있는 습관인 듯 보이기도 한다. 그러나 더 이상 그런 이야기를 할 처지는 아닌 듯하다. 잇단 자살 파동, 자살 사이트의 유행을 비롯하여 수없이 등장하는 비사회적 성격에 관한 신문기사와 텔레비전 프로그램은 한국 사회 역시 '정신병의 사회'에 접어들었음을 보여준다.

정신병의 사회란 정신병이 증대한 사회를 가리키는 것이 아니라 자신의 사회의 특성을 개인들의 마음의 상태를 통해 읽어내고 해석하려는 사회를 가리킨다. 따라서 정신병의 사회란 정신병이 많고 적음이 문제가 아니라 개인과 사회를 잇는 관계를 바라보는 인식의 틀이 바뀌게 된 사회, 그리하여 이른바 마음의 과학이라고 부를 수 있는 과학이 제공하는 지식에 근거하여 사회를 읽는 논리를 제작해내는 사회를 가리킨다. 그런 점에서 보자면 한국 사회 역시 정신병의 사회에 접어들었음을 알 수 있다. (물론 그 마음의 병이란 의학적인 진단의 형태를 띠고

나타나는 것만은 아니다. 이를테면 저 악명 높은 도덕적 해이moral hazard 는 경제적인 삶의 윤리적 태도를 병리적인 징후로 둔갑시킨다. 이는 정신병의 사회가 어떻게 사회적인 의식을 개인의 심리적인 이상으로 번역해내는지를 잘 보여준다.) 따라서 우리는 마음의 과학의 유행이 서구 사회에만 특유한 일이라고 손사래를 칠 형편이 아니다.

명상산업과 자아의 대중문화

그런 점에서 우리 주변에 범람하고 있는 명상산업은 각별한 관심을 기울일 가치가 있다. 아이러니하지만, 신비한 동양의 명상은 동양인들의 관념과 수행이 아니라 언제나 캘리포니아를 경유하며 전 지구적인 문화의 회로 내부를 순환하는 문화 상품이 되어 우리에게 도착한다. 그것도 이번에는 다가서기 어려운 불가해한 말씀으로서가 아니라 매우 간편하게 소비할 수 있는 상품으로서 주어진다. 얼마 전 한 신문사가 주최한 '웰빙 페어'에 출품되었던 상품들 중 인기를 끈 것 가운데 하나는 '명상편의점'이었다. 알다시피 깊은 우울과 자기를 향한 분노가 무엇 때문인지 속 시원히 설명하고 처방하려는 것 자체가 이미 하나의 산업을 이루고 있다. 제약산업이 항우울제로 벌어들이는 돈이 얼마나 큰지는 더 이상 비밀이 아니다. 그러나 처방과 치료의 약속은 의학에서만 나오는 것은 아니다. 이른바 좌절감, 자기모멸감, 무기력감 등을 치료하고 '자아혁명'을 선물하며 성공과 행복을 안겨다주겠다는 자기계발 산업도 성장과 발전을 거듭했다.

그것은 더 이상 개인주의나 나르시시즘에 물든 서구 자본주의의 사정만은 아니다. 또한 나와는 좀 다른 별난 사람들의 별난 생활방식도

아니다. 자기계발계의 원조, 맥스웰 몰츠의 말처럼 "정신의 성형수술"을 받으려는 사람들은 꼬리를 물고 있고, 이미 한국 사회에서도 평범한 일상이 되었다. 자기계발이라는 문화상품을 가장 잘 팔아치우는 곳은 뭐니뭐니 해도 한국에서 '명상산업'이라 부르는 것이리라. 웰빙이라는 트렌드가 소비문화의 황금률로 자리 잡으면서 잘 먹고 잘 살겠다는 사람들을 겨냥한 상품들이 넘쳐난다. 물론 남들은 굶어죽는데 저 혼자 배불리 살겠다는 못된 심보로 웰빙을 폄하하는 것은 시대착오임이 분명하다. 20 대 80의 극악한 불평등의 사회를 호도하는 나쁜 이데올로기의 모범으로 웰빙을 규탄하는 것은 편협할 뿐더러 잘못된 생각이다. '삶의 질'을 끌어올려야 한다는 믿음과 기대는 신자유주의적인 자본주의의 이데올로그들이 퍼뜨린 선동이 아니라 오랜 동안 자본주의를 비판하고 변화시키려 했던 수많은 자유주의자들, 사회주의자들의 신념이기도 했기 때문이다. 자신의 진정한 본질로부터 소외되지 않은 삶을 향한 욕망, 기계의 부품처럼 되어버린 테일러주의적인 산업 세계의 악몽에서 해방되려는 의지, 표준화된 삶의 궤도에서 벗어나 자신의 삶의 여정을 '탈영토화하려는' 꿈이 바로 '웰빙에의 의지'이기도 하기 때문이다. 그러므로 웰빙에의 의지를 권력이 우리의 순박한 욕망을 조작하고 통제하려는 새로운 계책이라고 규탄하는 것은 문제를 잘못 짚은 것이다.

이제는 자기가 누구인지를 설명해주던 구시대의 모든 보증들은 사라져가고 있다. 고향이 어디인지 알면, 출신학교를 알면, 직장이 뭔지 알면 그의 삶을 짐작할 수 있었던 '사회적 캐릭터'의 시대[1]는 슬슬 자취를 감추고 있다. 탈근대 자본주의의 시대는 전처럼 신분이나 계급 혹은 가족과 직장이 자신의 정체성을 설명해주고 보증해주던 시대가 아니다. 많은 사회학자들과 문화이론가들은 사회적 구속으로부터 정

체성이 떼어지고 그것이 자유롭게 선택할 수 있는 것이 되었다고 역설한다. 그리고 마치 그들의 주장을 입증이나 하듯이 '자기를 찾아가는' 패키지 관광 상품, 아로마 요법, 명상 프로그램이 나날이 번창한다. 어느 신문기사에 따르면 우리나라의 요가 수련 인구는 줄잡아 1백만 명이 넘는다고 한다. 요가 다이어트가 유행이고 나이키 같은 첨단 스포츠 용품 브랜드는 숫제 요가를 위한 매트를 쿨한 상품으로 만들어 판매한다. 에어로빅의 시대를 이끌던 브랜드가 이제는 웰빙의 시대를 위한 요가 스포츠 브랜드로 탈바꿈한 것이다. 유명한 어느 토종 명상산업 브랜드는 자기네가 벌어들이는 가치가 자동차 수출보다 훨씬 많다고 으스대며 산업으로서 명상산업의 우위를 역설한다.[2] 이처럼 명상산업은 변덕스런 유행이라기보다는 이미 산업이고 상품이 되어 우리의 삶 속에 스며들어 있다.

웰빙에의 의지가 상품을 사서 쓰는 소비자의 의지이지 탈자본화된 새로운 사회적 주체가 품은 삶의 의지가 아니라는 것은 분명하다. 그렇지만 이제는 삶의 시간의 일부를 노동으로 빼앗아 가는 것도 모자라 그 바깥에 있던 삶의 힘마저 자본이 포섭하고 동원하려 한다고 강변하는 것은 일면적이다. 억압받는 민중이란 삶의 자리에, 명상을 하는 개인이 들어선 것은 불행한 일도 다행스런 일도 아니다. 자기self라는 삶의 주체를 만들어내는 방식이 바뀐 것뿐이기 때문이다. 다시 말해 우리는 변화된 사회에서 자신을 설명하고 해독할 답을 찾아내고 싶어 하고, 그 답을 제공하는 자리에 마음의 과학 그리고 그것의 상품화된 형태인 명상산업과 자기계발산업이 들어섰을 뿐이다.

누가 내 치즈를 옮겼을까?: 명령하지 않는 권력의 세계

잘살아보려는 의지가 극히 평범한 본능이자 인간 정신의 프로그램이라면 모를까, 그것이 하필 요즈막에 갑자기 등장한 데는 나름의 이유가 있을 것이다. 그리고 이를 유념하지 않는다면 우리는 거창한 문명론이나 삶의 가치의 변화 따위의 공허한 입씨름에 휘말리고 말 것이다. 명상산업은 무엇보다 탈근대 자본주의를 살아가는 우리의 삶의 세계가 바뀌어가고 있음을 보여주는 증거에 불과하다. 그것은 '나'라는 개인적인 '자기'를 빚어내는 세계의 틀과 사회적인 주체를 생산하는 틀 사이의 새로운 관계가 등장했음을 알려주는 전조다. 그렇다면 명상산업은 학교의 자리를 개인의 소비로 대체한 새로운 '자기 형성self-formation'의 프로그램이라 할 수 있다. 우리는 정상적이고 훌륭한 노동자-시민의 자리에 창의적이고 개성이 넘치는 개인을 대신 끼워 넣은 지 오래다. 그것은 분명 새롭게 등장한 지배의 규범을 보여준다.

명상산업은 더 이상 전통과 규범으로부터 자신을 설명하는 것이 아니라 자신의 수중에 자신을 해석할 책임과 권한이 떠넘겨진 사회에서 비롯된다. 그러나 그 자기는 물론 자신을 향상시키고 계발하려는 의지를 통해 사회가 요구하는 주체를 생산한다. 열심히 일하라고 명령하는 보스가 없고 그 대신 자신을 실현하고 완성하려는 개인이 있다. 훈육을 통해 사회에 참여하는 개인이 아니라 계발을 통해 사회에 참여하는 개인은 명상산업 안에 놓여 있는 개인이다. 물론 그 개인은 더 이상 권력의 지배를 받지 않는 해방된 개인이 아니다. 자신에게 명령하는 주체의 자리 대신에 행복해지려는 자신의 망상적인 명령이 들어선다. 저 유명한 자기계발서의 제목이 명쾌하게 요약하고 있듯이 "누가 내 치즈

를 옮겼을까"라고 물으며 사회 탓, 부모 탓, 환경 탓만 하는 사람은 결국 변화에 뒤처지고 낙오한다. 결국 나는 나 스스로를 감독하고 관리하며 통제하여야 한다. 그리고 그 모든 행위는 곧 자신을 수련시키는 테크닉을 필요로 한다. 명상산업이 우리에게 가져다주는 이득은 그러므로 명상이 아니다. 명상을 이루어냈다는 믿음, 자신을 통제할 수 있다는 환상, 그리고 무엇보다 그것을 가능케 하는 효과적인 테크닉의 가르침에 있다. 따라서 명상산업은 나를 지배하려는 명령 속에서 목소리 없는 권력의 명령을 집행하는 우리 시대의 정치적 기술일 것이다.

차이의 윤리라는 몽매에서 어떻게 벗어날 것인가

다양성이라는 착시

주말 오후 홍대 전철역 앞, KFC라는 닭튀김집 앞에 주저앉아 물끄러미 길 가는 이들을 바라보고 있노라면, 흐릿하게 이런 생각이 스쳐간다. 왜 저들은 각자 한껏 다른 옷, 다른 헤어스타일, 다른 몸짓인데 왜 그토록 비슷하게 보일까. 반면 제복을 입고 떼 지어 지나가는 아이들의 모습은 왜 각자 다르게 보일까. 이런 착시를 시각의 현상학을 들먹이며 젠체하듯 설명할 수도 있을 것이다. 같은 것 속에서 차이를 발견하거나 다른 것 속에서 유사성을 발견하려는 시각적인 지향이 있어, 그것이 내 눈에 그렇게 현상하도록 하지 않았을까. 그러나 그것을 보고 있는 나의 지각의 체현성을 무시하고, 사실 이미 객관적으로 그렇다고 생각하면 어떨까. 아니 나아가 사실 그들은 각자 남다르게 보이지만 모두 달리 보이고자 하는 동일한 욕망으로 통정通情하고 있기 때문에, 나에게 주관인 감각으로 현상할 때는 같은 것으로 나타날 수밖에 없다고 생각하면 어떨까. 나의 이런 거북한 느낌은, 그러나 나에게만 해당되는 것은 아닌 듯싶다. 곁에 앉은 뉘에게 물어봐도 그들 역시 침울하게 자신들 역시 그렇다고 고개를 주억거리는 것으로 보아.

다양하다는 것, 차이가 난다는 것은 아무것도 아니라는 바디우의 주장은, 자유주의적인 다문화주의가 팽배한 우리 시대의 윤리적 풍경

을 생각해본다면 적잖이 생경하고 충격적이다. 그는 특유의 단정적인
어투로 이렇게 말한다.

> 진정한 사고는 다음의 사실을 긍정해야 한다. 차이들은
> 주어져 있는 것이고, 모든 진리는 앞으로 존재하게 될
> 아직 존재하지 않는 것이라고 한다면, 차이들이란 바로
> 모든 진리가 내버리는 것, 또는 의미 없는 것으로 드러
> 나는 것이라는 사실이다. 어떠한 구체적 상황도 '타자의
> 인정'이라는 주제를 통해 해명될 수 없다는 것이다. 현대
> 의 모든 집합적 형세 속에서, 도처에 존재하는 사람들은
> 다른 것들을 먹고, 여러 가지 언어로 말을 하며, 다양한
> 모자들을 쓰고 다니고, 상이한 의례들을 수행하며, 복잡
> 하고도 다양한 성행위를 행하고, 권위를 사랑하거나 또
> 는 무질서를 사랑하거나 하는 것이며, 세상은 그와 같이
> 진행되는 것이다.[1]

맞다! 중국 농민과 노르웨이의 젊은 관리 사이의 차이만큼이나 나와
다른 어떤 누구 사이에는 차이가 있을 수밖에 없다. 그렇다면, 그것이
뭐 대수란 말인가.

그의 말을 좇으면, 다르다는 것은 지금 내 앞에 놓여 있는 세계에
달리 새로운 무엇을 부가하는 원리이거나 심지어 철학적 사유의 흉내
를 내는 어떤 윤리로 자신을 치장해서는 안 된다. 있음의 사실성을 긍
정하는 것에 불과한 차이의 윤리란 고작해야 현존하는 사물과 세계의
상태를 순순히 받아들이도록 강요하는, 세련된 말장난에 불과한 것이
때문이다. 그렇지만 언제부터인가 차이와 다양성은 '인권의 문화'와 더

불어 우리 시대 교리문답의 핵심적인 조항이 되었다. 그 때문에 차이와 다양성을 의견이랄 것까지도 없는 그저 평범하고 시시한 현상 유지의 발언으로 격하시키는 것은, 윤리적 상식과 괴리될 뿐더러 심지어 듣는 이를 당혹스럽게 한다. 안타깝지만 이 글에서 우리는 왜 차이와 다양성의 윤리가 당연한 우리 시대의 덕으로 자리를 굳히게 되었는지 그 연유를 자세히 짚어볼 여유가 없다. 그렇지만 그것이 매우 진지하게 반성하여야 할 문제이며, 심지어 윤리적인 것에 관한 사유의 마비 상태에서 벗어나 "본연의 윤리"를 되찾으려 한다면 피하지 않아야 할 질문이란 점은 강조해두어야 할 것이다.[2] 이 글은 바디우식의 입장을 지지하면서, 우리 시대의 다양성과 차이의 윤리가 어째서 한편으로는 우리 시대의 몽매주의인지를 반성해보고자 하는 짧은 시도이다.

차이-행복

차이 혹은 다양성의 윤리를 추어올리고 그것을 우리 시대의 핵심적인 덕으로 선언하는 것은 분명 우리 시대의 이데올로기적인 공간의 주된 특성이다. 이런 차이와 다양성의 윤리가 행사되는 방식은 다양하다. 그 가운데 가장 중요한 것은 단연 소수자의 담론이라 할 수 있을 것이다. 성적 소수자, 인종적 소수자, 신체 능력의 소수자 등을 관용하고 존중하라는 윤리적 요구가 그것이다. 소수자 담론이 차이의 윤리학과 결합할 때, 그것의 윤리적인 내용은 '행복'이라고 할 수 있다. 그런 점에서 차이의 윤리학은 또한 행복의 윤리학이라고 할 수 있다.

그렇지만 차이의 윤리와 행복의 윤리 사이의 친연성을 설명하기 위해 조금 우회할 필요가 있다. 이는 그 둘 사이에 수렴 관계를 가능하

게 해주는 핵심적인 매개항이 버티고 있기 때문이다. 그것은 인종이란 개념이다. 여기에서 말하는 인종이란 인종주의적 담론의 전유물인 그 어두운 개념이 아니다. 그것은 생물학적인[3] 삶과 사회적 삶을 연계시키는 근대 정치 담론이 형성되는 과정에서 출현했던 그 인종이란 개념이다. 물론 후자는 전자를 가능케 했던 담론적인 조건이란 점은 두말할 나위가 없다. 인종이라는 생물학적인 자연에 특정한 문화적 가정을 주입한 것이 인종주의가 아니라, 인종이라는 개념 자체가 인종주의적이라 해야 옳을 것이다.[4] 따라서 인종 개념의 반동성은 비서구 사회에 살고 있는 타자들을 그들의 생물학적 (혹은 그를 뒤이은 인류학적) 특성에 따라 정의하고 판단하며 차별했다는 데 있지 않다. 인종의 담론이란 외려 그런 타자들을 사회의 건강, 안전, 행복을 문제화하는 인식의 영역 속으로 도입하여, 사회의 자기동일성을 구축하는 담론이라 할 수 있다.[5] 따라서 그것은 타자에 관한 담론이기에 앞서 나-우리의 동일성을 기술하는 담론이다.

인종이란 담론은 피지배자의 삶, 혹은 그들이 영위하는 구체적인 삶의 세계로서의 '사회'를 이미 생물학적인 담론으로 물들였던 '인구 population'의 담론에 내재하여 있었다고 볼 수 있다.[6] 인종·인구가 건강, 위생, 출산과 결혼, 교육, 안전 등을 관리함으로써, '지배받는 삶'의 특성을 객관화하는 것이라면 이는 특히 소수자의 정체성과 불가분한 관계를 맺는다. 소수자에 대한 차별과 배제 역시 인종의 담론에 의존해왔기 때문이다. 인종·인구의 담론, 달리 말하자면 '생물학적인 삶으로서의 사회적 삶'이란 담론은, 언제나 그 담론의 내적 기준을 통해 사회 내부에 차이를 끌어들인다. 그것이 푸코 같은 이가 강력하게 주장하였던 근대성의 핵심적인 담론 정치로서의 "정상과 비정상"이라 할 수 있다.

흔한 오해와 달리 푸코는 정상/비정상의 담론을 특권적인 지배 집단이 자신의 정체성을 우월한 것으로 간주하고 타자를 열등한 것으로 규정하기 위하여 고안한 자의적 지식으로 간주한 적이 없다. 그것은 지배집단(백인, 부르주아, 서구인 등)의 의식이나 관념이 아니라 사회적 총체를 인식하기 위하여 고안된 일종의 역사적인 선험a priori이라고 할 수 있다. 푸코에게 있어 정상과 비정상이란 '인구를 통치한다는 것'의 핵심적 성분이다. 여기서 인구와 통치란 개념은 후기 푸코의 핵심적인 정치적 개념이라 할 수 있다. 이를 단순화를 무릅쓰고 말하자면 이럴 것이다. 권력의 대상이 생물학적인 삶이 되었을 때, 그 대상을 가리키는 이름은 인구이다. 생물학적인 삶을 대상으로 권력이 행사될 때 그 권력을 가리키는 이름은 통치government이다. 따라서 푸코가 권력에 관한 기존의 가설들을 집요하게 비판하며 권력의 생산적, 긍정적 성격을 말할 때, 이를 현재의 맥락에 따라 도식화한다면, 그 권력이란 삶의 행복을 도모하는 주민의 의지를 통해 자신의 권력을 행사하는 힘이라 할 수 있다. 그러나 권력의 대상을 정체화하는 담론이 생물학적인 삶, 즉 인구에 관한 담론이 될 때, 이는 생물학적 삶=사회적 삶을 분류하고 인식하는 도구로 작용한다. 인구의 담론은 사회의 안전, 건강, 위생, 능력 등을 위하여 생명으로서의 인구를 섬세하게 다룬다. 예컨대 그것은 섹슈얼리티의 비정상으로서의 도착자, 유전적인 비정상으로서의 열등 인종, 신체적 비정상으로서의 장애인, 그리고 그러한 비정상성과의 상관항으로서의 범죄자, 정신병자 등의 (인종적) 범주를 낳게 된다.

그렇다면 우리는 '생권력'을 구성하는 세 가지의 항을 식별할 수 있다. 첫 번째는 생물학적인 삶의 체계로서의 사회, 두 번째는 생물학

적인 삶의 필연성으로서의 행복(건강, 장수, 안전, 만족 등[7]), 세 번째는
생물학적인 위계로서의 정상과 비정상이 그것이다.

그렇다면 차이의 윤리학으로서의 소수자 담론은 이와 어떤 관련
이 있을까. 소수자 담론은 마지막 세 번째에 도전한다. 그들은 정상과
비정상의 위계를 비판한다. 비정상적인 대상으로 간주된 생물학적인
삶을 그들은 정상화한다. 그들은 이제 소수적 성정체성은 질병이나 비
정상이 아니라고 주장한다. 성적 소수자의 경우, 이는 라이프스타일이
나 공유하는 문화적 감수성과 생활 양식 같은 형태로 나타난다. 게이
마이너리티나 게이 커뮤니티 같은 개념은 바로 그런 저항의 목표이자
결과였다. 그렇지만 그것이 생물학, 의학적 개념으로부터 거리를 두고
성의 차이에 따른 위계를 비판하지만, 인종의 담론으로부터 벗어나는
것은 아니다. 왜냐하면 인종의 담론은 앞의 두 가지 항을 통해 여전히
존속되기 때문이다. 따라서 그것은 이성애와 다른 소수적 성정체성의
관계에 스며 있던 위계의 담론을 폐지하지만 성에 따른 분류의 담론은
라이프스타일의 담론으로 변형된 채 굳건히 자신을 관철한다. 이는 하
트와 네그리가 과거의 인종주의가 '문명 대 야만'의 도식에 근거한 위
계적인 인종주의였다면 지금은 문화적 차이의 형태를 통해 행사되는
인종주의라고 말할 때의 그것과 다르지 않다. 야만인이었던 인종적인
타자가 이제는 토속적인 요리법과 종교적인 전통을 지닌 이문화적 타
자로 둔갑할 때, 그 부드러운 인종주의는 여전히 종의 담론을 통해 사
회를 분절하려는 역사적 선험에 사로잡혀 있다.[8]

사회적인 것과 정치적인 것: 정치의 자율성과 타율성

동성애자로 살 수 있는 권리, 장애인으로 살 수 있는 권리, 여성으로 살 수 있는 권리는 결국 각자의 생물학적인 필연성, 즉 쾌락, 건강, 장수, 편익 등의 다양한 행복을 추구할 수 있는 권리이다. 따라서 차이의 권리란, 인종적 차이의 자명함에 기대어 각각의 다른 주체들이 최대의 행복을 추구할 수 있는 권리를 가리킨다. 이를 보다 밀고 나가자면 '다르게 살 수 있는 권리'란 다를 수 있는 권리라기보다는 사실은 '살 수 있는 권리', 더 신중하게 말하자면 최대한의 행복을 추구할 수 있는 실제적인 쾌락의 권리를 가리킬 뿐이다.

물론 그런 행복할 권리란 개념 자체를 해부하려 덤벼드는 것은 무용한 짓이다. 문제는 행복한 삶 혹은 '좋은 삶good life'이 무엇인지 확정하고 객관화시키는 권력과 그 담론이 무엇인지 헤아려내는 것이다. 행복한 삶은 그것이 무엇인지 알 수 있는 대상으로 객관화되어야 하고, 그런 인식 가능성을 정의하고 관장할 수 있는 담론 역시 마련되어 있어야 한다. 그렇지만 이미 말했듯이 좋은 삶에 이를 수 있는 가능성은 정치의 차원에 달려 있다기보다는 결국 언제나 생물학의 차원에 달려 있게 된다. 극단적으로 말해 나의 삶이 전적으로 바뀔 수 있는 것은 혁명과 새로운 정치적 질서의 등장에 달려 있다는 생각으로부터 새로운 유전과학적 발견과 성과에 달려 있다는 생각으로 이동한 것은 비단 어제 오늘의 일이 아니다. 적어도 푸코의 주장을 빌리자면 그것은 근대의 '정치적 합리성political rationality'의 근간이기 때문이다.

한나 아렌트가 그의 모든 주저에서 반복하는 정치철학적인 모티브가 요즘 부쩍 많은 이들을 매료하는 이유도 이런 맥락에 비추어 생

각해볼 수 있다. 그도 그럴 것이 그녀는 행복의 추구로 본연의 정치를 대체하는 것을 규탄하고 끊임없이 이를 비판했기 때문이다. 알다시피 아렌트는 주저인 《혁명론》에서 프랑스 혁명과 미국 혁명을 비교한다.[9] 그리고 프랑스 혁명이 정치적 공동체를 재구성하기 위한 급진적인 요구(발리바르식의 표현을 빌리자면 평등자유equaliberty[10])를 행복의 요구, 즉 '복지'의 문제로 탈바꿈함으로써 실패한 혁명이 되어버렸다고 개탄한다. 이때 그녀가 염두에 두는 것 역시 행복을 정치보다 우위에 두는 것이라고 말할 수 있다. 물론 이런 구분이 집약적으로 나타나는 것은 《인간의 조건》에서의 저 유명한 '노동'과 '행위'의 구분을 통해서일 것이다. 아렌트는 형이상학적인 사변적 실험을 통해 일상적인 삶의 행정行程에 속한 활동으로서의 노동과 그를 벗어나 근본적으로 새로운 삶의 지평을 발명하는 활동으로서의 행위를 구분한다.[11] 그리고 후자를 유일하게 정치적인 것으로 선언한다. 행복의 추구로부터 분리된 본래의 순수한 정치를 구제하려는 그녀의 강박적이고 절망적인 시도는, 최근의 추세—이를테면 최선의 정치는 민생의 정치라는 통념?—를 떠올리자면 감동스럽기까지 하다.

그러나 그녀의 주장이 받아들이기 어려운 이론적이고도 정치적인 퇴행이란 것도 분명하다. 그녀가 꿈꾸었던 본연의 정치란 것이 언제나 정치의 근본적인 자율성이란 점만을 강조하는 것이었다면 우리는 정치의 근본적인 타율성 즉 정치란 언제나 그것을 가능하게 하는 사회적 조건에 의해 매개될 수밖에 없다는 점[12] 역시 역설하여야 하기 때문이다. 마르크스의 표현을 빌리자면 혁명은 언제나 주어진 역사적 조건을 재료로 하여 일어날 수밖에 없다. 따라서 아렌트의 그러한 구분은 정치의 자율성만을 일면적으로 강조할 뿐 정치란 언제나 그것의 타율성,

즉 자신이 근간하는 사회적 조건 속에서만 가능하다는 점을 부정하거나 망각한다. 물론 전후 소비자본주의가 절정에 달하던 시대에 살면서, 행복의 권리 요구를 둘러싼 협상 공간으로 전락한 정치적 무대를 보고 그녀가 느꼈을 환멸감은 미루어 짐작할 수 있다. 그렇지만 정치적 비판 혹은 혁명이란 행위를 그 어떤 사회적 '실체'와도 무관한 것으로 환원할 때, 그녀의 주장은 역설적으로 정치의 가능성을 상실했을 때 좌파 지식인들이 빠져드는 멜랑콜리의 일종이라는 인상을 지울 수 없다. 아무튼 아렌트처럼 행복을 추구하는 '노동하는 주체'의 삶과 본연의 정치를 추구하는 '행위하는 주체'의 삶을 나누는 식의 이분법적 도식은 현실적인 정치적 요구를 무시한다. 알다시피 현존하는 정치적 질서를 변화시키려는 움직임은 언제나 욕구의 수준에서 발발한다.

예컨대 "빵과 토지를 달라"는 요구는 지극히 실용적이다. 또한 그것은 행복의 추구라고 부르는 것과 닮아 있다. 그렇지만 그 말이 대중적으로 터져 나오는 순간 그것이 현재의 질서를 더 이상 전처럼 유지할 수 없도록 하는 근본적인 요구와 진배없다는 것은, 바보가 아닌 한 단박에 직감할 수 있다. 다시 말해 그런 주장은 직접적인 욕구의 주장의 형태로 나타나지만 또한 그것은 기존의 사회적 삶을 구성하는 규칙을 근본적으로 거부하는 것이기도 하다. 따라서 그것은 다시 아렌트식의 표현을 빌리자면 행복과 정치가 따로 분리된 것이 아니라 혁명적인 계기 속에서 순간적인 단락短絡이 이뤄진 것이라 할 수 있다. 정치를 순전히 일상적인 사물의 상태와 삶의 관리로 환원시키는 것(이를 정치의 사회화라고 부르자)과 사회적 삶의 요구와 전적으로 단절한 자율적인 정치의 공간으로 정치를 환원하는 것(이를 사회의 정치화라고 부르자)은 관념적인 환상일 뿐이다. 프랑스 혁명이었든 러시아 혁명이었든 아

니면 광주항쟁이었든, 우리가 알고 있는 결정적인 변화의 계기, 즉 새로운 삶을 살 수 있는 조건을 창출하는 결정적인 행위는 언제나 욕구의 차원과 정치의 차원의 순간적인 충돌을 통해 등장한다고 볼 수 있다.

차이의 윤리학을 넘어

그렇다면 이것이 차이의 윤리와 무슨 상관이 있다는 것일까. 물론 차이와 다양성의 윤리의 핵심적인 내용이 행복의 윤리에 있다는 점, 그리고 행복의 윤리는 사회적 삶의 내용을 생물학적인 삶으로 환원한다는 점[13]을 감안한다면, 그 관계는 쉽게 파악될 수 있다. 소수자 담론은 소수자에 관한 담론이기에 앞서 무엇보다 다문화주의적인 '차이의 윤리'에 봉사하는 정치적인 이데올로기이다.

> 오늘날 윤리의 객관적(또는 역사적) 기초는 문화주의이다. 즉 풍속과 습관, 신앙의 다양성에 대한 구경할 만한 진정한 매혹이다. 그리고 특히 상상적인 구성물들(종교들, 성적 표상들, 권의 구현형태들)의 불가피한 잡다성에 대한 매혹이다. 그렇다. 윤리적 '객관성'의 핵심은 야만인들에 대한 식민주의자적 경악을 물려받은 속류적 사회학에 준거하고 있다.[14]

바디우가 통렬하게 요약하듯이 소수자 담론은 차이의 윤리학에 객관성을 부여한다. 그것은 소수자 담론이 생물학적인 삶, 지금까지의 설명을 반복하자면, 생명과 행복이라는 자신의 맹목적인 필연성을 추구하는 삶을 '문화적 차이의 사회학'으로 변형하고 그를 통해 차이의 윤리

를 근거 지우기 때문이다. 따라서 차이의 윤리가 본연의 '정치'의 공간을 추방하고 윤리를 평범한 실제적 삶의 추구로 전락시키려 할 때, 가장 유용한 도움을 제공하는 것은 바로 소수자 담론이다. 따라서 소수자 담론은 문화사회학이라는 객관적인 분류와 관찰의 지식에 근거하여 섬세하게 차이를 정의하고 그것의 관용과 인정, 존중을 강요하면서 현재의 삶을 필연적인 운명으로 고정시킨다.

그렇다면 소수자 담론이 차이의 윤리학에 복종하지 않는 방식으로 자신의 차이를 정의할 수 있는 가능성은 없을까. 현재의 다문화주의적 관용과 존중이 은밀하게 설정하고 있는 인종의 담론으로부터 벗어나 '차이 나는 삶'을 설정할 수 있는 가능성은 불가능한 것일까. 이에 대하여 현재 가장 커다란 지지를 받고 있는 입장은 아마 차이의 윤리라는 관용적 다문화주의를 대신하여 정치적인 것의 복원을 주장하는 입장이라 할 수 있을 것이다. 이는 시민사회 혹은 공공영역의 회복, 정치적인 것의 재활성화 등 다양한 입장을 통해 나타난다. 이를테면 성적 소수자 담론의 경우엔 '대항 공중counterpublics'에서부터 새로운 '성적 시민권sexual citizenship' 등의 개념을 제시하며 새로운 차이의 정치학을 역설하곤 한다.[15] 이런 주장들을 직접 검토하기보다는 이에 관련된 주변적인 쟁점 한 가지를 검토하면서 그런 논의의 맹점을 짚어보는 것이 좋을 듯싶다.

동성애자의 혼인은, 허용 여부를 떠나 소수자 담론 자체를 비판적으로 질의할 수 있는 계기를 던져준다. 동성애자 혼인에 관한 논쟁은 대서양을 경계로 사뭇 다른 양상으로 전개되었다. 특히 프랑스에서의 논쟁은 시사적이다. 프랑스에서 논쟁의 핵심적 쟁점은 바로 시민(권)과 소수자의 관계였다고 한다. 즉 동성애자의 혼인을 인정하느냐의 여

부보다는 그것을 어떤 정치적 매개항을 통해 보장하느냐는 것이었다. 더 이상 전통적인 이성애자 가족이 지배적이지 않은 실정에서 기혼 커플에게만 보장되어 있는 사회적 권리를 다른 다양한 가족 형태에게도 분배해야 한다는 것은 인정할 만한 일이다. 그렇다면 권리의 수혜자이자 주체는 누구인가. 이 대목에서 프랑스 공화주의자들의 답변은 당연히 시민이지, 동성애자 등의 라이프스타일 공동체일 수는 없다는 입장이었다. 이는 대서양 건너 미국에서의 사정과 매우 대조적이다.

알다시피 미국에서 시민권은 다양한 공동체적 삶의 권리가 확장되고 인정되는 방식을 통해 진화하였다. 가령 흑인 공민권운동이든 아니면 여성해방운동이든 미국에서의 시민권은 선언된 시민권을 보편적으로 적용하는 것이 아니라 다양한 공동체적 삶의 권리를 매개하는 것으로서의 시민권이었다고 말할 수 있다. 따라서 미국에서 시민권은 공동체적 권리의 총화ensemble로서 존재한다. 당연히 미국에서 동성애자라는 유사 종족적 집단을 권리의 주체로 가정하는 것은 자연스러운 일이다.[16]

그렇다면 프랑스와 미국에서의 시민권 개념은 과연 프랑스 측에서의 주장처럼 대립적인 것일까. 겉보기에 둘 사이의 차이는 분명하지만 그 차이란 그저 피상적인 것에 불과할 것이다. 일견 상반된 것으로 보이는 두 가지 입장은 단지 국민-국가라는 일반적인 매개항이 어떻게 형성되고 작동하는가를 이해하는 방식에 있어 다를 뿐이다. 따라서 프랑스에서 국민-국가의 성원이라는 것이 곧 가정과 일터에서부터 지역사회에서의 나의 정체성을 매개한다면, 미국에서는 나의 특수한 사회적 정체성(인종, 여성, 성 정체성 등)을 실현하는 것이 곧 나의 국민-국가의 성원으로서의 권리와 자격을 매개한다. 따라서 둘 사이에는 어떤

질적인 차이가 없다. 그러므로 프랑스에서 시민권 개념과 소수자 개념을 대립시키며 전자를 후자와 전연 다른 것으로 간주하는 공화주의적 입장은, '사라지는 중에 있는' 보편성에 호소한다. 국민국가의 추상적이고 보편적인 시민권과 소수자적 정체성에 기반한 시민적 정체성의 구성은, 오직 형식적인 면에서만 다르기 때문이다. 특히 보편적인 정치적 주체성 대 특수(문화)주의적 소수자 정체성을 대립시키며 전자를 특권화하는 논리가 취약할 수밖에 없는 이유는 그것이 국민-국가의 위기를 제대로 이해하지 못한다는 점에 있다.

　이제 소수자적 정체성과 국민-국가의 시민으로서의 정체성 사이의 관계 사이에 놓여 있던 불안정한 매개관계가 사라지고 있다. 그렇다면 이제 소수자적 정체성을 사회적 삶과 매개하는 것은 무엇일까. 당연히 그것은 전 지구적 자본주의이다. 이를테면 동성애적 욕망은 더 이상 인위적인 도덕과 규범으로 통제할 수 없는 삶의 직접적인 한계가 아니다. '글로벌 게이'[17]란 말이 무색할 정도로 이제 동성애적 욕망은 오직 전 지구적인 상품의 순환 체계를 통해 자신을 표현하고 생산한다. 따라서 역설적으로 동성애자 정체성보다 더 인위적이고 문화적인 것은 없다고 말해도 틀리지 않을 지경이다. 물론 이는 비단 소수적 성 정체성에만 해당되는 것은 아니다. 종교적 근본주의에서부터 시작하여 직접적으로 상품의 소비를 통해서만 존재하는 숱한 라이프스타일 공동체에 이르기까지, 이제 차이와 다양성의 세계는 곧 전 지구적 자본주의의 세계이다.

　그렇다면 '정치적인 것'에 호소하는 것, 시민사회와 대안적 공공영역을 상상한다는 것은 무력한 대안일 뿐 아니라 전 지구적 자본주의와 대면하기를 회피하는 일이다. 오히려 상황은 정반대일 것이다. 전 지구

적 자본주의와의 비판적인 대결 자체에 매달려야 한다. 왜냐하면 그것이 정치의 공간을 만들어낼 수 있는 유일한 가능성이기 때문이다. 그리고 이를 통해 다른 세계, 다른 동일성이 주어질 때 그 부산물로 따라오는 것, 즉 차이를 가질 수 있다. 그 차이가 지금의 차이와 다른 진정한 차이일 것임은 두말할 나위가 없다.

1 알랭 바디우, «윤리학», 이종영 옮김, 동문선, 2003, 43~44쪽(강조는 원문).

2 나는 이 점에서 발군의 마르크스주의자들이 왜 하필 윤리의 문제에 골몰하는지 주목할 가치가 있다고 생각한다. 이미 언급했던 바디우를 비롯하여, 랑시에르나 발리바르, 나아가 한국에서도 상당한 인기를 누리고 있는 지젝 같은 경우 일관되게 윤리의 문제에 몰두한다. 그들이 윤리에 관심을 기울인다는 것을 정치적인 것에서 윤리적인 것으로 물러나거나 퇴행하는 것으로 받아들여서는 곤란할 것이다.

3 오해를 피하기 위해 말하자면 여기서 말하는 생물학이란 인간을 생명으로 다루려는 일련의 지식 분야를 가리킨다. 물론 협소한 뜻에서의 생물학이란 것에서부터 시작하여 건강, 수명, 안전, 만족 등과 관련하여 인간의 삶을 다루는 지식인 의학이나 심리학, 정신병리학, 사회학, 사회복지학 등도 역시 넓은 뜻에서의 생물학이라 할 수 있을 것이다. 심지어 우리는 경제학에서 바이오노믹스bionomics로의 이행을 역설하는 어느 학자의 말을 상기하면서 경제학 역시 생물학으로 간주할 수 있을지도 모른다. 그렇지만 이런 번다한

주장을 참고하지 않더라도 우리는 1970년대 이후 주류 경제학 담론이 이미 생물학 담론이었음을 간파해야 할 것이다. 인적자본론에서부터 합리적 선택론에 이르기까지 다양한 경제, 경영 담론은 이미 생물학적 담론의 아류로 전락해버렸다는 인상을 지우기 어렵다. 이런 식의 생각은 푸코의 후기의 작업을 연상시킨다. 그는 근대 자본주의사회에서 권력의 작용은 예속된 삶의 생명의 관리란 형태를 통해 작동한다는 유명한 생권력bio-power이란 개념을 내놓은 바 있다. 그의 생각대로 하자면 우리는 이제 마르크스의 정치경제학 비판의 기획을 넘어 푸코식의 생물학 비판의 기획에 착수해야 하는지도 모른다.

4 발리바르는 '인간성humanity'의 보편적인 불가분성을 강조하면서 인간성의 분화, 즉 인종의 담론이 그 자체 정치적인 것이며 어떻게 그 개념이 차이, 배제, 타자성 등의 개념과 각각 상관을 맺게 되었는지 분석한다. Etienne Balibar, 'Difference, Otherness, Exclusion', *Parallax*, vol.11, no.1, 2005, pp.19~34.

5 보다 자세한 것은 다음의 글을 참조하라. M. Foucault, 'Governmentality', *Foucault Effect*,

eds. G. Burchell *et al.*, London, Havester Press; 미셸 푸코, 《비정상인들: 1974~1975, 콜레주 드 프랑스에서의 강의》, 박정자 옮김, 동문선, 2001; 미셸 푸코, 《사회를 보호해야 한다》, 박정자 옮김, 동문선, 2002.

6　저발전국의 발전과 성장의 담론이 직접적인 출산통제와 상관없이 인구의 담론이었으며(가령 한국의 첫 사회학 연구소가 '인구 및 발전 연구소'[서울대]였음은 시사적이다. 사회와 그 발전 그리고 인구 사이의 상관성은 인구 개념이 사회적 삶의 상태를 표상하는 일차적 기표임을 잘 보여준다), 포드주의적 복지국가의 '복지'의 담론이 곧 주민population의 소득과 건강, 안전, 교육이란 담론을 통해 조직되었다는 것은 두말할 나위 없다. 따라서 종의 담론은 인종이나 성도착자, 범죄자에게 해당되는 것이 아니다. 넓게 보자면 노동하는 삶을 국가경쟁력, 산업역군, 근대화의 기수, 인력 등의 개념으로 구체화했던 경제적 담론 역시 인종의 담론이다. 그런 점에서 박정희 체제가 왜 끔찍한 인종주의적 체제였는지 알 수 있다. 체제에 대한 어떠한 반대에도 극악한 폭력을 행사한 군주제적 권력이었지만 동시에 국민들에게 따뜻한 밥을 배불리 먹여주겠다는 의지와 자부심으로 가득 찬 돌봄의 권력이었기 때문이다. 따라서 조국근대화와 산업화의 기적은 곧 정치를 생명의 관리로, 권력이 행사되는 대상인 민중의 삶을 순수한 생물학적인 삶으로 축소시켰던 과정이라 할 수 있다. 그리고 이 때문에 박정희 체제는 파시즘 체제이다. 그것은 자유주의 정치학자들이 말하는 것처럼 '국가폭력'을 남용했다거나 '대중독재'를 행사했기 때문이 아니라 최대한 살도록 장려하고 동시에 최대한 죽일 수 있는 대권을 행사했기 때문이다. 우생학적인 인종학살(유대인, 동성애자, 집시 등)과 극치의 행복한 삶을 결합시키려 했던 것이 나치즘이었다면,

박정희 체제의 반공법, 계엄령과 산업화, 조국 근대화는 그것의 맞짝이다.

7　차라리 시쳇말로 "잘 먹고 잘 살기."

8　안토니오 네그리·마이클 하트, 《제국》, 윤수종 옮김, 이학사, 2001.

9　한나 아렌트, 《혁명론》, 홍원표 옮김, 한길사, 2004.

10　에티엔 발리바르, 〈'인권'과 '시민권': 평등과 자유의 현대적 변증법〉, 《인권의 정치와 성적 차이》, 윤소영 옮김, 공감, 2003.

11　한나 아렌트, 《인간의 조건》, 이진우·태정호 옮김, 한길사, 1996.

12　물론 이는 정치를 사회적 이해의 표상이나 대표로 간주하는 표준적인 정치적 담론과 다르다. 이는 마치 마르크스주의를 노동자의 이해를 반영하는 주장으로 간주하는 것과 유사한 주장이다.

13　여기서 흥미로운 점은 흔히 생각하는 자연과 문화의 관계의 반전이다. 기존의 인종주의가 생물학적인 것을 문화화하였다는 이유로 비판받았다면 이제는 문화적인 것(습속, 의례, 라이프스타일 등)이 생물학화(인종, 성 정체성, 신체 등)된다. 따라서 자연의 문화화는 문화의 자연화로 뒤집힌다. 물론 여기에서 가장 충격적인 변화는 사실상 자연을 상실한다는 것이다. 이런 문화의 자연화 혹은 그 역이 갖는 함축은, 어느 글에서 지젝이 시도한 설명과 대조하면 흥미로울 것이다. 그는 1차적 동일시와 2차적 동일시의 관계의 문제를 통해 가족 및 종족 등에 속한 자연적 삶과의 동일시에서 상징적 공동체의 성원으로서의 동일시(대표적으로 국민국가의

성원으로서의 시민)라는 근대 사회의 상징적
규칙이 탈근대사회의 관용적 다문화주의사회에서
어떻게 반전되는가를 설명한다. 따라서 유기적
공동체에서 소외된 개인주의적 사회로, 그리고
다시 새로운 공동체적 삶(가상 공동체에서 게이
커뮤니티, 나아가 우리시대의 대표적 공동체인
소비적 라이프스타일에 기반한 수많은 세대들과
부족들)으로의 회귀는 반성적인 진화일까. 물론
답은 정반대이다. 추상적, 경제적 교환과 정치적
계약 사이의 동맹을 통한 전통적 공동체와의
투쟁은 이제 다시 전통적인 공동체와의 화해로
넘어간다. 그렇지만 여기서의 공동체란 추상적인
교환관계와 대립하는, 삶의 유기적 직접성의
세계가 아니다. 그것은 이제 전적으로 시장을 통해
매개됨으로써만 가능한 세계가 되었기 때문이다.
따라서 탈근대사회에서 하위문화, 라이프스타일
공동체에 이르기까지, 공동체의 대대적인
귀환은 공동체의 최종적인 소멸, 즉 자본에
대한 외재성을 전적으로 상실했음을 가리키는
증좌이다. 이를 마르크스의 유명한 개념을 빌려
표현하자면 자본주의는 우리의 삶을 "실질적으로
포섭subsumption"했다는 것이다. Slavoj Žižek,
'Multi-culturalism, or, the Cultural Logic of
Multinational Capitalism', *New Left Review*,
September-October 1997, pp.28–51.

14 알랭 바디우, 앞의 책, 43쪽.

15 이에 대해서는 필자의 다음의 글을 참조하라.
서동진, <인권, 시민권 그리고 섹슈얼리티: 한국의
성적 소수자운동과 정치학>, 《경제와 사회》,
2005년 가을호(통권 제67호).

16 국민-국가의 문제와 관련하여 이와 유사한 논의는
앞의 지젝의 글을 참조하라.

17 데니스 올트먼, 《글로벌 섹스》, 이수영 옮김, 이소,
2004.

디자인 멜랑콜리아:
서동진의 디자인문화 읽기

지은이
서동진

첫 번째 찍은 날
2009년 1월 19일

값
13,000원

펴낸곳
디자인플럭스(현실문화연구)

등록번호
제1999-72호

ISBN
978-89-92214-64-3 03600

펴낸이
김수기

등록일자
1999년 4월 23일

편집
강진홍, 좌세훈

주소
서울시 종로구 교북동 12-8 2층

디자인
슬기와 민

전화
02) 393 1125

마케팅
오주형

팩스
02) 393 1128

제작
이명혜

전자우편
hyunsilbook@paran.com